이 주 헌 의

서양미술특강

이 주 헌 의

서양미술특강

우리 시각으로
다시 보는 서양미술

아트북스

일러두기

_단행본·잡지·신문은 『 』, 미술작품·영화·TV 프로그램은 「 」, 전시회는 〈 〉로 묶어 표기했습니다.
_인명과 지명 등의 외래어 표기는 국립국어원의 규정을 따르는 것을 원칙으로 했습니다.

우리의 시각으로
서양미술을 이해하다

무언가를 이해하는 것은 쉬운 일이 아니다. '이해하다'라는 말의 일차적인 사전적 정의는 '깨달아 알다' 혹은 '잘 알아서 받아들이다'이다. 이해한다는 것은 곧 안다는 것인데, 이 앎에 한계가 있는 게, 사실 무언가를 제대로 아는 것은 무언가를 이해하는 것보다 더 어려운 일이기 때문이다. 그러므로 '이해하다'라는 말의 풀이에 안다는 말이 들어간 것은 항상 100퍼센트 확실히 안다기보다 최소한 그 상황이나 사정에 공감할 수 있을 정도의 기본적인 앎을 갖는다는 의미로 보는 게 좋을 것이다. 그래서 '이해하다'의 사전적 정의에는 '양해하다' '남의 사정을 잘 헤아려 너그러이 받아들이다'라는 뜻이 더불어 있다. 그러니까 상대 혹은 대상에 대해 완벽하게 알지는 못해도 우호적인 방향으로 판단해 수용하거나, 상대 혹은 대상을 수용할 수 없다 하더라도 어쨌든 존재하는 당위로서 긍정한다는 뉘앙스가 저변에 깔려 있는 것이다.

'서양미술의 이해'라는 타이틀로 서양미술의 성격과 특징에 대해 설명하는 강의를 해온 지 햇수로 어언 17년이 되었다. 내가 이 강의의 타이틀에 '이해'라는 말을 쓴 데는, 우리가 서양미술에 대해 아는 것이 서양 사람들과 같을 수

는 없으니, 한국인의 입장에서 서양미술을 어떻게 바라보고 헤아려 수용하는 게 좋을지 함께 고민해 보자는 뜻이 담겨 있다. 역사 경험과 문화가 크게 다른 까닭에 우리가 서양 사람들처럼 서양미술을 느끼고 바라볼 수는 없다. 그래서 글자 그대로 우리의 입장에서 느끼고 바라보자, 곧 이해를 추구하자는 게 이 강의의 취지였다.

사실 우리는 서양미술, 서양미술 하지만, 서양에서는 한국인 혹은 동양인 들이 구분하듯 서양미술을 동양미술과 등가적인 대칭성에 입각해 바라보지 않는다. 서양미술을 뜻하는 영어 단어로는 'Western Art' 혹은 'Art of Western World'가 있다. 'Eastern Art' 혹은 'Art of Eastern World'와 대비되는 개념으로 보면 될 것이다. 그런데 흥미로운 것은 우리에게 널리 알려진 곰브리치의 명저 『서양미술사』의 영어 타이틀은 그냥 'The Story of Art'이다. 'Western'이라는 말이 아예 없다. 역시 『서양미술사』를 한국어 제목으로 쓰는 저명 미술사가 H.W. 잰슨의 책도 영어 타이틀이 'History of Art for Young People'이다. 우리말 제목이 『웬디 베케트 수녀의 명화 이야기』인 웬디 수녀의 책 'The Story of Painting'은 그래도 '서양'이라는 단어를 써서 번역하지 않았지만, 책 내용은 총체적으로 서양 회화사에 관한 것이다. 어쨌든 서양미술을 소개하는 이 책들에는 공통적으로 'Western'이라는 단어가 없다. 물론 고대 이집트나 근동의 미술 등 서양으로 한정할 수 없는 지역의 미술에 대한 소개가 일부 들어 있긴 하다(곰브리치의 책에는 중국, 일본 등 동양미술에 대한 소개도 아주 약간 있다). 그러나 그것은 대부분 고대라는 시점에 국한된 것으로, 그 미술이 궁극적으로 서양미술에 적지 않은 영향을 미쳤기에 이에 대해 소개하지 않고 넘어가기 어려워 서술하게 된 것이다. 이처럼 서양미술에 대해 개관하면서도 이 필자들은

구태여 서양이라는 단어를 사용할 생각을 하지 않았다. 그들은 그냥 'art' 혹은 'painting'이라는 단어를 쓰는 것만으로 충분하다고 생각했다.

이런 현상은 우리에게 많은 것을 시사한다. 우리는 한국, 중국, 일본을 비롯한 아시아 미술에 대해 서술할 때 단순히 '미술의 역사'라고 쓰지 않는다. 물론 우리 필자가 서양미술사에 대해 쓸 때도 단순히 '미술의 역사'라고 쓰지 않는다. 우리는 서양 사람들에 비해 양¾의 동서를 보다 분명히 갈라 미술을 범주화하지 않을 수 없는 입장에 있기 때문이다. 이는 문명의 발전 경로 및 문명 사이의 경쟁 경험과 관련이 있는 것으로, 무엇보다 근대화에 있어 동양이 서양에 뒤졌던 아픈 경험을 반영하는 것이다. 우리는 서양이 우리를 의식하는 것에 비해 훨씬 자주, 많이, 깊이, 서양을 의식하며 살아왔다. 그게 불가피했다. 이런 현실을 고려한다면, 우리가 서양미술을 서양 사람들의 시선이 아닌, 우리 자신의 시선으로 꾸준히 바라보고 해석하는 것은 매우 중요한 일이라 하겠다. 서양 사람들이 때로 그냥 'art'라고 부르는 것을 우리는 왜 항상 'western art'로 불러야 하는지 그 역사적·문화적 배경을 스스로 이해하고 그 경험을 좀 더 발전적이고 미래 지향적인 자산으로 승화시켜 나가야 하니 말이다. 그런 동기에서 모자란 지식을 동원해 거칠게나마 시도해본 것이 이 강의이다.

앞서 이 강의를 해온 지가 햇수로 17년이 되었다고 했다. 내가 햇수를 정확히 기억하는 것은 강의를 만든 계기가 1997년에 발생한 'IMF 경제위기'에 있었기 때문이다. 미술과는 전혀 관계가 없는 'IMF 경제위기'와 이 강의가 도대체 무슨 관련이 있다는 말인가?

지난 1997년 말, 국가 부도 위기에 처한 대한민국 정부는 국제통화기금에 자

금 지원을 요청했다. 전 국민을 공황상태에 빠뜨린 'IMF 경제위기'가 온 것이다. 이 사건은 나에게도 큰 충격이었다. 세계사에 유례가 없다 할 정도로 급속한 경제 성장을 이룬 대한민국이 속으로 그토록 부실했다는 사실이 믿어지지 않았다. 우리가 왜 이런 난국을 맞게 되었을까 나름대로 많은 생각을 하게 되었다. 그런 생각 끝에, 그동안 우리가 서양 문물을 받아들여 근대화한다고 하면서도 본질은 도외시한 채 겉모습만 번지르르하게 흉내 낸 탓이 크다는 생각이 들었다. 진정한 의미의 근대화를 이루지 못했다는 데 생각이 이른 것이다.

비서구권 지역에서 근대화는 늘 서구화를 동반했다. 서구화가 없는 근대화란 현실적으로 불가능한 일이었다. 물론 서구화가 진행된다고 모든 게 서구처럼 바뀌는 것은 아니다. 그러나 어떤 형태로든 서구적 가치가 스며들어 사회 전체의 성격이나 구조가 바뀌는 것은 불가피한 일이다. 한중일 삼국은 과거 근대화 과정에서 '동도서기東道西器'니 '중체서용中體西用'이니 '화혼양재和魂洋材'니 하는 구호를 외치며 그간 지탱해온 정신과 문화를 '무균질'로 지키면서 필요한 서구의 성취, 그 가운데서도 기술적·제도적 성취를 선택적으로 수용하겠다는 의지를 보여준 바 있다. 하지만 서구화는 근본적으로 물리적 현상이 아니라 화학적 현상이다. 그러므로 서구화가 일어나면 '동도서기'뿐 아니라 '서도동기西道東器' 현상도 발생하는 것이고, '중체서용'뿐 아니라 '서체중용西體中用' 현상도 발생하는 것이다. 이런 현실을 감안한다면 어떤 서양적 가치를 인위적으로, 선택적으로 수용해 그것만 발달시키겠다는 것은 머리로는 가능할지 몰라도 실제로는 불가능한 일이다. 서구화는 근대화처럼 전면적으로 일어나는 현상이기 때문이다. 우리가 경험한 그간의 역사는 이를 여실히 증명해 보여준다. 유신공화국 시절 '한국적 민주주의의 토착화' 같은 구호를 외쳤으나 현실

적으로는 불합리한 오류로 귀결된 게 그 대표적인 사례이다.

그러므로 서구화 과정에 있는 사회는 인위적으로 그 일부를 선택해 수용하려 하기 이전에 서양문명의 본질과 성격, 장단점 자체에 대한 이해를 먼저 돈독히 쌓을 필요가 있다. 물론 이를 위해서라도 자기 문명에 대한 이해 또한 철저해야 할 것이다. 이런 토대가 있을 때 서구화 과정에서 일어나는 다양한 '화학적 현상'을 냉정하게 관찰하고 추적할 수 있고, 그 자연스러운 생장生長 경로를 따라, 또 사회적 가치의 진화와 구성원들의 컨센서스에 따라, 부양할 것은 부양하고 위축시킬 것은 위축시켜 나가는, 좀 더 현실적이고 합리적인 접근을 할 수 있을 것이다. 어차피 한 사회의 문화는 주변 문화와 영향을 주고받으며 변한다. 주체와 정체성은 과거의 것을 고집한다고 지켜지는 게 아니라 상황을 남이 아니라 내가 주도함으로써 지켜지는 것이다. 그런 까닭에 주체와 정체성을 지키기 위해서라도 공동체는 유입되는 문화와 그로 인해 벌어지는 상황에 대한 이해를 풍부하게 가져야 하고 그 공동체의 가치 지향에 맞게 효율적으로, 합리적으로 컨센서스를 모을 수 있는 시스템을 가져야 한다.

이런 생각을 갖게 된 이후 서양미술에 대한 강의를 할 때면 서양미술의 본질과 성격에 대해 좀 더 명료한 상을 갖고 이야기해야겠다는 생각이 들었다. 서양미술을 낳은 서양인들의 사고방식과 정신에 대해 더 깊이 이해하고 설명해야겠다는 생각을 갖게 된 것이다. 따지고 보면 미술은 양식이기 이전에 정신이다. 그런 점에서 서양미술을 이해하는 것은 결국 서양인들의 정신을 이해하는 것이다. 다시는 'IMF 경제위기'와 같은 재난을 겪지 않으려면 우리는 앞서 근대화를 달성한 서양인들의 사고방식을 제대로 이해할 필요가 있다. 미술은 우리에게 그런 이해의 기회를 제공해줄 수 있다. 미술과 같은 예술에는 이를

창조하고 수용해온 사람들의 미적 지향과 성취뿐 아니라 그 근본이 되는 내면의 풍경, 곧 사고방식이 어려 있기 때문이다. 서양인들의 정신이 미술을 통해 어떻게 드러났는지 살펴보는 것은 그런 만큼 우리에게 큰 의미가 있는 일이다. 그래서 비록 제한된 범위 안에서이기는 하지만, 사물을 대하는 심리적 태도에서부터 가치관, 세계관에 이르기까지 서양인들의 사고방식이 서양미술과 어떤 연관성을 갖고 있는지 나름대로 따져보고 파악해 설명하려고 노력했다. 그런 노력이 가상했는지 여러 부족한 점에도 불구하고 이 강의는 지금껏 다양한 청중들로부터 사랑을 받아왔고, 마침내 이렇게 『이주헌의 서양미술 특강』이라는 책으로 엮이어 나오게 되었다.

제한된 시간 안에 이뤄지는 강의, 특히 큰 주제를 대관大觀하는 강의 일반이 그렇지만, 서양미술이라는 거대한 주제를 몇 가지 주요한 특징으로 압축해 설명하는 데는 많은 한계가 있다. 유구한 역사를 자랑하는 서양미술은 오랫동안 복잡다기한 변화를 겪었다. 또 공간적으로 같은 서구권이라 하더라도 지역과 문화에 따라 미술의 성격과 사람들의 취향에는 다양한 차이가 존재한다. 그런 까닭에, 이를 몇 가지 대표적인 특징으로 묶어 정리하는 것은 비약과 왜곡을 낳기 쉽다. 그럼에도 불구하고 이런 시도를 한 것은, 그 같은 접근이 서양미술과 문화에 대해 우리에게 좀 더 또렷한 상을 갖게 해주기 때문이다. 편의적인 접근이라 할 수 있지만, 이렇게 분명한 상이 있어야 이해가 빠르다. 나아가 우리 미술과 대비되는 점을 쉽게 찾을 수 있어 우리 미술을 이해하는 데도 유용하다. 그런 비교의 과정에서 애초의 상이 지닌 한계를 좀 더 명료히 인식하고 진일보한 이해를 추구할 수 있다. 실익이 많은 접근법이다.

그래서 우리 미술과 비교되어 더욱 두드러지게 나타나는 특징을 중심으로 서

양미술의 성격을 압축해 정리해보았다. 인간 중심적인 성격과 사실주의적인 성격, 감각적인 성격의 세 가지 특징이 그렇게 정리되어 나왔다. 강의는 이 세 가지 특징을 중심으로 나름대로 서양미술의 상을 만들어가는 형식으로 진행된다.

오늘날 서양미술은 한국미술 못지않게 가깝고 친근한 미술로 우리 곁에 다가와 있다. 서양 고전미술에서 현대미술에 이르기까지 수많은 미술 전시들이 우리네 미술관과 갤러리를 채워 심지어 어떤 서양 미술가들의 이름은 웬만한 우리 미술가들의 이름보다 더 친숙할 지경이다. 시간이 흐를수록 서양미술은 더 이상 타자의 문화에 머물지 않고 우리 조형문화의 중요한 젖줄로 기능할 것이다. 그만큼 우리는 서양미술의 본질에 대해 좀더 정확히 이해할 필요가 있다. 이 입문서가 그 이해에 조금이나마 기여할 수 있기를 소망해본다. 물론 모자라고 미진한 부분이 많은 책이다. 독자 여러분의 미술에 대한 너그러운 사랑으로 품어주시기를 바랄 뿐이다.

2014년 9월 바우재에서
이주헌

CONTENTS

강의를
시작하며

미술은 문화의 한 갈래입니다. 지역 사이의 문화 차이는 미술에서도
그대로 드러납니다. 서양미술은 서양 문화의 맥락 속에서 탄생한 미
술이지요. 그런 까닭에, 한국인의 입장에서는, 우리 문화의 맥락과
비교해 볼 때 서양미술이 지닌 특징이 더욱 또렷이 다가옵니다. 한
대상의 특질은 다른 대상과의 차이를 통해 더 선명히 인식되니까요.
이 강의는 바로 그 부분에 초점을 맞추었습니다.

물론 오랜 역사에 걸쳐 발달해온 서양미술을 단순한 비교문화적 차
이에 의지해 압축적으로 설명하게 되면 비약과 왜곡이 생길 수 있습
니다. 그런 문제점에도 불구하고 이런 접근법을 택한 것은, 이 방법
이 한국 사람 입장에서 서양미술의 성격과 특징을 빠르고 쉽게 이해
하게 해주기 때문입니다.

자, 그럼 강의를 시작해볼까요?

서양미술의 핵심 바짝 들여다보기

: 서양미술의 세 가지 특징을 모두 품은 그림 한 점

틴토레토, 「은하수의 기원」

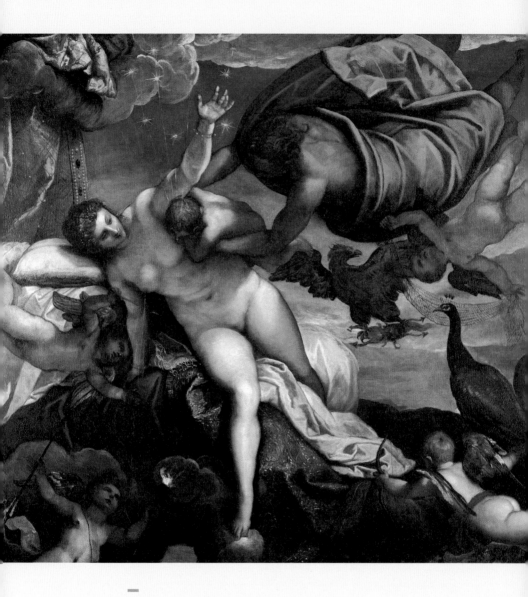

「은하수의 기원」
틴토레토, 캔버스에 유채, 148×165cm, 1570년대, 런던 내셔널 갤러리

우리의 시각에서 볼 때 서양미술의 특징이 잘 드러나는 작품을 하나 함께 감상해볼까요? 16세기 이탈리아 화가 틴토레토가 그린 「은하수의 기원」입니다.

이 그림에서 제일 먼저 눈에 들어오는 것은 빗각으로 그려진 누드의 여인입니다. 이 여인은 누구일까요? 벌거벗은 미인인 것으로 보아 비너스일까요? 이 여인은 비너스가 아닙니다. 헤라 여신입니다. 그러면 그녀를 향해 하늘에서 다가오는 남자는 누구일까요? 예, 그렇습니다. 헤라 여신의 남편 제우스입니다. 화면에 헤라 여신의 상징 새인 공작과 제우스의 상징 새인 독수리가 그려져 있지요? 거기에서 두 사람의 존재를 확인할 수 있습니다.

두 사람 사이에는 아기가 하나 있습니다. 그런데 이 아기 말고도 화포에는 네 명의 아기가 더 그려져 있네요. 이 네 명의 아기는 두 사람 사이의 아기와 형태상에서 차이가 있습니다. 가만히 살펴보세요. 그렇지요. 두 사람 사이의 아기는 날개가 없는데, 다른 네 명의 아기는 날개가 있습니다.

날개가 있는 이 아기들은 누구일까요? 바로 사랑의 신 큐피드(에로스)입니다. 큐피드는 원래 하나지만, 서양의 화가들은 종종 여러 명의 큐피드를 한 화면에 그려 넣곤 했습니다. 사람들은 날개 달린 아기를 보면 우선 아기천사부터 떠올립니다. 그러나 이 그림의 아기들은 천사가 아니지요. 아기천사는 그리스·로마 신화 주제의 그림에는 거의 등장하지 않습니다. 기독교 주제의 그림에 주로 등장하지요.

아기천사는 유럽이 기독교화 되어가던 초기, 서양의 화가들이 그리스·로마 미술의 큐피드를 참고해 '이런 천사도 있으면 참 귀엽고 좋겠다' 하는 생각에서 창안한 이미지입니다. 그러니까 큐피드의 클론clone인 셈이지요.

네 명의 큐피드와 그 소지품
왼쪽 위부터 시계방향으로, '사랑의 쇠사슬'을 든 큐피드, 사랑의 그물을 든 큐피드,
활을 손에 쥔 큐피드, 사랑의 햇불을 든 큐피드

서양화에 큐피드가 등장하면 그림의 주제는 대부분 사랑과 관련이 있습니다. 이 그림도 예외는 아닙니다. 그림의 큐피드들은 손에 뭔가를 한두 개씩 쥐고 있는데, 이 모두가 사랑을 나타내는 소지물입니다.

큐피드의 활과 화살이 무엇을 의미하는지 모르는 분은 없겠지요? 그렇습니다. 큐피드의 활과 화살은 사랑의 활과 화살입니다. 신화에 따르면, 큐피드는 금촉 화살과 납촉 화살을 갖고 다니다가 다정히 앉아 있는 남녀에게 각각 한 발씩 쏘곤 했다는데, 금촉 화살을 맞은 사람은 옆에 있는 사람이 좋아 죽고, 납촉 화살을 맞은 사람은 옆에 있는 사람이 싫어 죽는다고 하지요. 그래서 한 사람은 좋아 죽겠다고 상대를 좇아다니고 다른 한 사람은 싫어 죽겠다고 도망 다니는 것은, 다 큐피드가 벌인 사랑의 장난 탓이라고 합니다.

왼쪽 맨 아래의 큐피드는 횃불을 들고 있지요? 이 횃불은 우리의 마음속에 이는 뜨거운 사랑의 불길을 나타냅니다. 사랑의 불길이 타오르면 누구도 참기 어렵지요. 내향적인 사람도 사랑을 표현하지 않고는 못 배깁니다. 화면 오른편의 큐피드가 들고 있는 그물도 이와 관련이 있습니다. 사랑에 빠지면 어부가 고기를 낚듯 사랑하는 사람을 낚고 싶다는 것이지요. 그물은 그 염원을 상징합니다. 그러나 낚기만 하면 뭐 합니까? 도망치면 말짱 헛것이지요. 그래서 필요한 게 쇠사슬입니다. 바로 왼편 위쪽의 큐피드가 쥔 쇠사슬이 그 쇠사슬입니다. 이 사랑의 쇠사슬로 연인을 꽁꽁 묶으면 결코 도망갈 수 없으리라는 것이지요. 바로 이런 소지물을 통해 그림의 아기들이 큐피드인 것을 확인할 수 있고, 또 그림의 주제가 사랑과 관련이 있다는 사실을 분명히 인식할 수 있습니다.

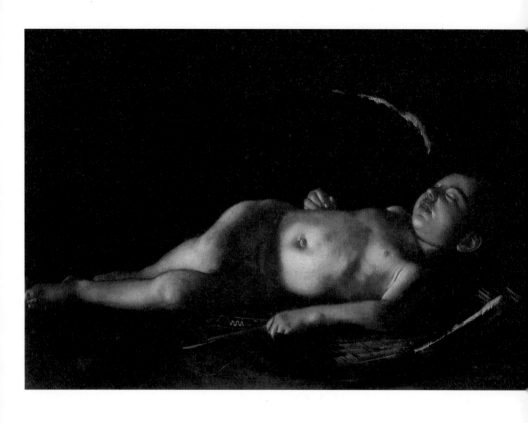

「잠자는 에로스」
카라바조, 캔버스에 유채, 72×105cm, 1608, 피렌체 피티 궁

틴토레토의 그림에서 보게 되는 소지물과 행위 외에도 에로스(큐피드)는 사랑과 관련된 다양한 의미를 여러 소지물과 행위로 드러내 보입니다. 에로스가 눈을 천으로 가리고 나타나면 이는 맹목적인 사랑, 혹은 사랑이 초래하는 죄, 어두운 측면 따위를 나타냅니다. 에로스가 나무 그늘 같은 데서 잠을 자고 있으면 이는 지금 사랑이 깨지고 있거나, 주인공 중 한 사람이 다른 데 마음이 쏠려 있음을 의미합니다.

17세기 이탈리아 바로크 미술의 대가 카라바조가 그린 「잠자는 에로스」에서 우리는 에로스 혼자 어둠 속에 잠들어 있는 모습을 볼 수 있습니다. 시대 전체가, 세계 전체가 지금 사랑을 잃고 방황하고 있음을 드러내는 그림입니다. 에로스가 지구 혹은 지구의를 가지고 노는 경우 이는 사랑의 보편성을 뜻하고, 지구의를 깔고 앉은 경우는 '모든 것을 이기는 사랑의 힘'을 의미합니다. 이렇게 서양 회화에서 에로스는 다양한 소지물과 역할로 사랑의 다채로운 표정을 연기해왔습니다.

에로스는 또 자주 둘 이상의 복수로 그려집니다. 이는 신화에 에로스 외에 에로스의 형제인 안테로스가 존재하기 때문이기도 하지만(에로스를 '홀로'에서 '서로'로 만드는 안테로스는 '호혜적인 사랑'을 뜻합니다), 사랑은 일방적으로 가는 것보다 응답하고 보답할 때 더 크게 자라고 튼튼해짐을 보여주려는 화가들의 의도 때문이기도 합니다. 서양 화가들이 사랑을 주제로 한 그림에 에로스들을 많이 그려 넣는 것은 그만큼 주고받는 풍성한 사랑으로 장면에 행복과 평화가 넘쳐흐르도록 하기 위해서입니다.

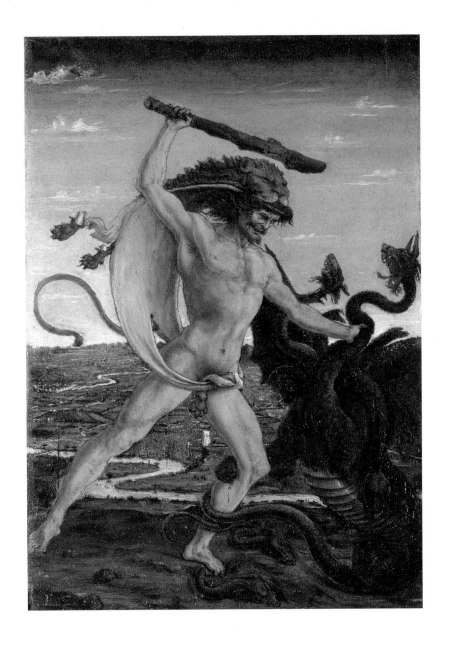

「헤라클레스와 히드라」
안토니오 델 폴라이우올로, 캔버스에 유채, 17.5×12cm, 1475, 피렌체 우피치 미술관

자, 이제 「은하수의 기원」이 사랑과 관련이 있는 그림이라는 사실은 확인이 되었습니다. 그러면 과연 누구의 사랑을 주제로 한 것일까요? 헤라와 제우스가 그려져 있으니 두 부부의 사랑 이야기를 그린 것일까요?

그렇지 않습니다. 제우스의 사랑 이야기는 맞는데, 헤라 여신의 사랑 이야기는 아닙니다. 그게 무슨 말일까요? 그 열쇠를 쥔 사람이 두 신 사이의 아기입니다. 이 아기는 누구일까요? 날개가 없는 이 아기는 바로 헤라클레스입니다. 갓난아기 시절의 헤라클레스를 그린 것이지요.

널리 알려져 있듯 헤라클레스는 그리스 신화에 나오는 힘센 영웅으로, 죽어서 신의 반열에 오른 존재입니다. 네메아의 사자를 때려잡고 레르네 늪의 물뱀 히드라를 퇴치하는 등 열두 가지 위업을 완수한 것으로 유명합니다. 헤라클레스는 제우스의 아들이지만, 헤라 여신의 아들은 아닙니다. 제우스가 알크메네라는 외간 여인과 정을 통해 낳은 아들이 바로 헤라클레스입니다.

알크메네는 미케네 왕 엘렉트리온의 딸로, 암피트리온이라는 영웅의 부인이었습니다. 남편이 전쟁에 나가고 없을 때 제우스와 동침해 헤라클레스를 낳았습니다. 알크메네는 암피트리온으로 변신하고 온 제우스를 남편인 줄 알고 그와 동침했습니다. 그러니까 알크메네는 제우스에게 속아 정을 통하고 헤라클레스를 낳은 것입니다. 전장에서 돌아온 암피트리온이 이 사실을 알고는 분개해 아내를 죽이려고 했으나 제우스가 방해해 실패했다고 합니다.

배우자가 외도해 아기를 낳았다는 사실을 알고 화가 난 이는 암피트리온뿐이 아니었습니다. 헤라 여신 또한 매우 진노했다고 합니다. 왜 안 그랬겠습니까? 헤라 여신의 직분은 온 세상 가정의 평화를 지키는 것이었는데, 그 일을 하는 여신의 자존심을 무너뜨려도 이렇게 무너뜨릴 수는 없는 일이었습니다. 게다

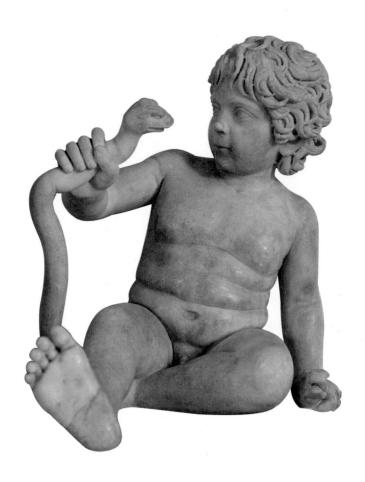

「뱀을 잡는 아기 헤라클레스」
작자 미상, 대리석, 2세기, 로마 카피톨리노 미술관

가 이 아기가 장차 세상에서 가장 위대한 영웅이 될 것이라는 신탁까지 내려 졌다 하니 헤라 여신은 심사가 이만저만 불편한 게 아니었습니다.

결국 여신은 복수심에서 아기를 저승으로 보낼 결심을 합니다. 그래서 커다란 독사 두 마리를 보내 아기를 물게 했습니다. 뱀 두 마리가 아기 요람 위로 머리를 들이밀고 혀를 날름날름 내미는 순간, 방긋방긋 웃던 아기는 고사리 같은 손을 펴 뱀들의 목을 잡았다고 하지요. 그러고는 힘을 꽉 주었답니다. 뱀 두 마리가 순식간에 질식사하고 말았습니다.

아기 헤라클레스가 뱀 두 마리를 잡아 죽이는 장면은 여러 미술가들이 작품으로 제작했습니다. 가장 널리 알려진 게 고대 로마시대에 제작된 조각 「뱀을 잡는 아기 헤라클레스」와 18세기 영국화가 레이놀즈가 그린 「뱀을 목 졸라 죽이는 어린 헤라클레스」입니다. 흥미로운 사실은 두 작품 모두 주문자의 정치적 이해를 반영하고 있다는 것입니다.

로마 카피톨리노 미술관의 소장품 「뱀을 잡는 아기 헤라클레스」는 마치 장난감을 갖고 놀 듯 뱀을 천연덕스럽게 쥐고 흔드는 아기 헤라클레스의 모습이 인상적인 작품입니다. 아이의 동작이 매우 자연스럽게 잘 표현되어 있고 초롱초롱한 눈망울도 매력적으로 느껴집니다. 전하는 바에 따르면, 이 조각에는 카라칼라 황제(재위 211~17)의 어린 시절 모습이 담겨 있다고 합니다. 황제를 헤라클레스에 빗댐으로써 민중에게서 좀 더 적극적인 지지와 충성을 끌어내려는 의도가 담긴 작품이라 하겠습니다.

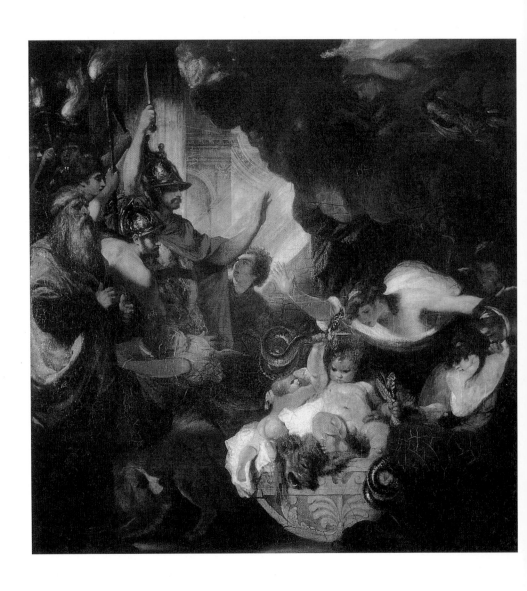

「뱀을 목 졸라 죽이는 어린 헤라클레스」
레이놀즈, 캔버스에 유채, 303×297cm, 1786~88, 상트페테르부르크 예르미타시 미술관

영국의 초상화가 레이놀즈는 「뱀을 목 졸라 죽이는 어린 헤라클레스」를 그려 러시아를 찬미했습니다. 그림 오른편 하단에 아기 헤라클레스가 뱀을 처치하는 장면이 그려져 있습니다. 주위에 둘러선 모든 이들이 그 모습을 보고 놀라거나 경탄하고 있습니다. 레이놀즈가 그린 아기 헤라클레스는 유럽 무대에 새롭게 대두한 '젊은 강자' 러시아를 상징합니다. 레이놀즈는 러시아 궁정의 청탁을 충실히 받들어 러시아를 통치하던 예카테리나 여제를 이렇듯 무한한 잠재력을 가진 미래의 지도자로 형상화한 것입니다.

힘으로는 도저히 헤라클레스를 처치할 수 없다는 사실을 깨달은 헤라 여신은 최후의 방법으로 헤라클레스의 어머니 알크메네를 협박합니다. 아기를 성문 밖에 내다버려 굶어 죽게 하라는 것이었습니다. 요구를 듣지 않으면 집안에 '멸문滅門'의 화禍를 내리겠다고 겁을 주었습니다. 아기를 살리느라 온 집안사람을 다 죽게 할 것인가, 그들을 살리기 위해 아기를 포기할 것인가. 알크메네는 밤새 울다가 결국 아기를 포기하는 길을 선택합니다. 그렇게 버려진 아기는 젖을 먹지 못해 죽을 지경에 이르게 됩니다. 천궁에서 이를 내려다보던 제우스는 속이 타 들어갑니다.
"잘못이 있다면 내게 잘못이 있지 저 어린 게 무슨 죄가 있다는 말인가?"
자신의 잘못으로 인해 죽어가는 아기를 보며 그는 스스로 책임을 통감합니다. 헤라 여신의 분노가 하늘을 찌를 듯했지만, 부성애가 발동한 그는 헤라 여신 몰래 아기를 천궁으로 데려옵니다(영웅들을 보호해주는 아테나 여신이 데려왔다는 설도 있습니다). 이제 아기에게 빨리 젖을 먹여야 합니다. 그런데 주위를 돌아보니 젖이 나오는 여인이 하나도 없었습니다. 오로지 헤라 여신만 젖이 나

왔습니다. 그러자 제우스는 대담하게도 아내가 잠든 틈을 타 아내의 처소로 몰래 숨어들었습니다. 그러고는 아기에게 헤라 여신의 젖을 물렸습니다. 굶어 죽을 뻔했던 아기는 젖이 입으로 들어오자 있는 힘껏 빨았습니다. 이 아기가 누굽니까? 천하장사 헤라클레스 아닙니까? 아기 헤라클레스가 온 힘을 다해 젖을 빨자 헤라 여신은 잠자는 중에도 몸에서 기운이 다 빠져나가는 듯한 느낌을 받게 됩니다.

제우스는 헤라 여신이 잠에서 깨어날까 봐 매우 불안했습니다. 아기가 젖을 다 먹었다 싶자 아내가 깨어나기 전에 얼른 자리를 뜨려 했습니다. 그런데 한번 굶어 죽을 뻔했던 아기는 결코 헤라의 젖을 놓으려고 하지 않았습니다. 아무리 달래고 채근해도 소용이 없었습니다. 때마침 사나운 꿈자리를 견디다 못한 헤라 여신이 눈을 떴습니다. 그러자 바로 코앞에서 자신이 죽이려고 했던 아기가 자기 젖을 빨고 있는 게 아닙니까? 순간 여신은 화들짝 놀랐습니다. 여신이 놀라니 그보다 더 놀란 사람이 있었지요. 바로 제우스입니다. 일단 이 순간만은 모면해야겠다는 생각에 제우스는 인정사정 볼 것 없이 아기를 확 낚아챕니다. 그러고는 삼십육계 줄행랑을 쳐버렸습니다. 그러자 헤라 여신의 가슴에서 젖이 분수처럼 뿜어져 나왔습니다. 천하장사가 빨던 젖이니 그럴 수밖에 없었지요.

뿜어져 나온 젖은 하늘로 분출되어 저 창공에 타다닥 박힙니다. 그림에서 하늘로 솟아올라가는 젖 방울들이 보이지요? 그게 바로 은하수가 됩니다. 은하수를 영어로 '밀키 웨이milky way', 곧 '젖의 길'이라고 하는 것은 이처럼 헤라 여신의 젖이 그 수원지가 되었기 때문입니다.

그림을 가만히 보면 다른 쪽 가슴에서도 젖이 나오는 것을 볼 수 있습니다.

그 젖은 땅으로 떨어졌지요. 원래 이 그림은 세로로 긴 그림이었는데, 400년도 더 된 그림이다 보니 중간에 보관을 잘못해 아래쪽이 썩어버렸습니다. 그것을 자르고 나니 땅으로 떨어진 젖이 무엇이 되었는지 이제는 볼 수가 없게 되었습니다. 신화에 의하면 땅으로 떨어진 젖은 꽃이 되었다고 합니다. 젖이 꽃이 되었으니 하얀색의 꽃이 되었겠지요. 게다가 이 젖은 순결한 젖이었습니다. 헤라 여신은 유부녀였음에도 해마다 카나토스 샘에서 목욕만 하면 다시 처녀로 돌아갔다고 합니다. 그러기에 헤라의 젖은 세상에 희귀한 젖, 곧 처녀의 젖이었습니다. 그런 만큼 그녀의 젖에서 피어난 꽃도 순결한 꽃이 될 수밖에 없었지요. 희고 순결한 꽃, 바로 백합이 되었습니다. 이 그림은 이처럼 우리의 눈을 즐겁게 해주는 아름다운 두 사물, 은하수와 백합이 어떻게 생겨났는지 이야기해주는 그림입니다.

틴토레토

『자화상』

틴토레토, 캔버스에 유채, 62×52cm, 1587년경,
파리 루브르 박물관

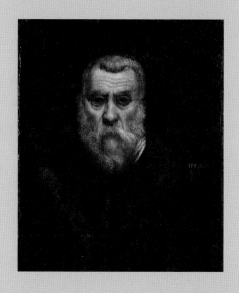

틴토레토(Tintoretto, 1518~94)는 16세기 이탈리아의 베네치아파 화가입니다. 그는 염색업
자의 스물한 자녀 가운데 장남으로 태어났습니다. 이탈리아어로 염색업자가 '틴토레tintore'
여서 그의 별칭이 '작은 염색업자'를 뜻하는 틴토레토가 되었습니다. 본명은 야코포 코민
Jacopo Comin입니다.

틴토레토는 베네치아를 벗어나본 적이 거의 없었다고 합니다. 그는 작업실에 머무는 것을
좋아해 일을 하지 않을 때도 작업실에 가만히 앉아 있곤 했습니다. 조수들을 빼고는 다
른 이들이 함부로 작업실에 들어오지 못하게 해 작업 과정을 알리지 않았는데, 내향적인
그의 성격을 잘 보여주는 일화입니다. 그는 잘 웃지는 않았지만 사람들에게 농담 던지기
를 좋아했다고 합니다. 류트를 비롯해 다양한 악기를 다루는 등 다방면의 예술에 조예가
깊었습니다.

전하는 바에 따르면, 틴토레토는 작업실에 '미켈란젤로의 드로잉과 티치아노의 색채'라는
글귀를 써 붙여 놓고 작업을 했다고 합니다. 형태 표현이 뛰어났던 미켈란젤로와 색채 표

현이 뛰어났던 티치아노를 닮고 싶어했음을 알 수 있습니다.

「은하수의 기원」에서 우리는 그 영향을 또렷이 들여다볼 수 있습니다. 무엇보다 그림의 인체 표현이 차지고 색채는 화사합니다. 하지만 그는 단순히 두 사람의 영향을 받는 데 그치지 않고 자신만의 개성적인 화풍을 정립하는 데까지 나아갔습니다. 강렬한 명암대비와 과장된 인물의 제스처, 역동적인 구성 등이 그 화풍의 핵심입니다. 그래서 그의 개성이 두드러진 그림들을 보다 보면 미켈란젤로나 티치아노에 비해 여러 가지 면에서 과하다 못해 뭔가 극단화되었다는 느낌마저 듭니다. 이런 '오버'는 그를 매너리즘(마니에리스모) 화가로 분류하게 합니다. 매너리즘은 전성기 르네상스 이후 바로크로 넘어가기 전에 나타난 미술 양식으로, 형식주의적이어서 다소 부자연스럽고 절충적인 한편, 그린 이의 자의식이 강하게 드러나 있는 미술입니다.

인간 중심
사실 중심
감각 중심

: 서양미술의
세 가지 두드러진 특징

김홍도, 「씨름」

「은하수의 기원」을 서양미술을 대표하는 그림으로 제일 먼저 보여드린 이유는 이 그림에 서양미술의 핵심적인 특징이 잘 드러나 있기 때문입니다. 한국 사람의 시각에서 볼 때 서양미술의 가장 두드러진 특징은 다음과 같은 것들입니다.

첫째, 서양미술은 매우 **인간 중심적**이다.
둘째, 서양미술은 매우 **사실적**이다.
셋째, 서양미술은 매우 **감각적**이다.

먼저 서양미술의 인간 중심적인 특징을 살펴봅시다. 「은하수의 기원」을 보면, 신들을 그린 그림이지만, 신이 철저히 인간의 형상을 띠고 있습니다. 내용도 신이 바람을 피워 부부 간에 분란이 일어난, 매우 인간적인 이야기입니다. 이처럼 서양미술은 인간 혹은 인간적인 것을 미술의 가장 핵심적인 주제와 소재로 다뤘습니다.

주제와 소재뿐 아닙니다. 장르 구분에도 서양미술에는 인간 중심적인 가치가 고스란히 담겨 있습니다. 서양 고전 회화에서 가장 중요한 장르를 꼽으라 하면 그것은 역사화입니다. 역사화는 영웅적인 덕과 모범, 교훈에 초점을 맞춰 인간의 드라마를 그린 그림입니다. 17세기 프랑스 미술 아카데미에서는 회화의 위계를 나눠 제일 위에 역사화, 그다음에 초상화, 세 번째 동물화, 네 번째 풍경화, 마지막에 정물화를 두었습니다.

정물화는 영어로 '스틸 라이프still life', 곧 생명이 정지되어 있는, 혹은 생명이 없는 사물을 그린 그림이지요. 그 위의 풍경화는 생명은 있지만 움직이지 못

하는 생물, 곧 식물이 많이 등장하는 그림입니다. 동물화는 움직이는 생물을 그린 그림이고, 그 위에 있는 초상화는 모든 피조물의 으뜸인 인간을 그린 그림입니다. 역사화는 바로 이 인간들이 펼치는 유장한 드라마이므로, 이런 장르의 위계에서 우리는 서양미술이 철저히 인간 중심적인 미술임을 새삼 확인할 수 있습니다.

반면 우리 미술은 전통적으로 인간이 아니라 자연을 가장 중요한 주제와 표현 대상으로 삼았습니다. 물론 우리는 서양처럼 장르의 위계를 공식적으로 나눈 적이 없습니다. 다만 관습적으로 산수화를 모든 회화 장르 가운데 으뜸으로 치는 문화가 있었습니다. 산수화는 서양미술의 풍경화와 유사한 장르인데, 서양미술에서는 네 번째 위치에 속한 이 장르가 우리 미술에서는 제일 중시되는 장르였다는 점에서, 인간보다 자연에 방점을 둔 우리 미술의 고유한 특성을 엿볼 수 있습니다. 우리 문화에서 인간은 자연의 지배자가 아니라 자연의 일부일 뿐이었습니다.

이번에는 서양미술의 사실성에 눈길을 주어봅시다. 서양미술이 우리 미술보다 사실적이라는 것은 무엇보다 서양화가 물리적인 빛과 그림자를 생생히 표현한 데서 잘 나타납니다. 「은하수의 기원」(16쪽)에서 우리는 해를 볼 수 없지요. 그러나 해가 왼쪽 하늘에 떠 있는지 혹은 오른쪽 하늘에 떠 있는지 금세 알 수 있습니다. 사람과 사물의 그림자가 그려져 있어 그림자의 각도를 보고 광원인 해의 위치를 알 수 있습니다. 해는 분명 오른쪽 하늘에 떠 있습니다. 그 빛이 제우스의 등 위에 떨어지니 제우스의 그림자가 아기 헤라클레스 하체에 드리우고, 그렇게 만들어진 두 사람의 그림자가 헤라 여신의 상체에 드리웁니다.

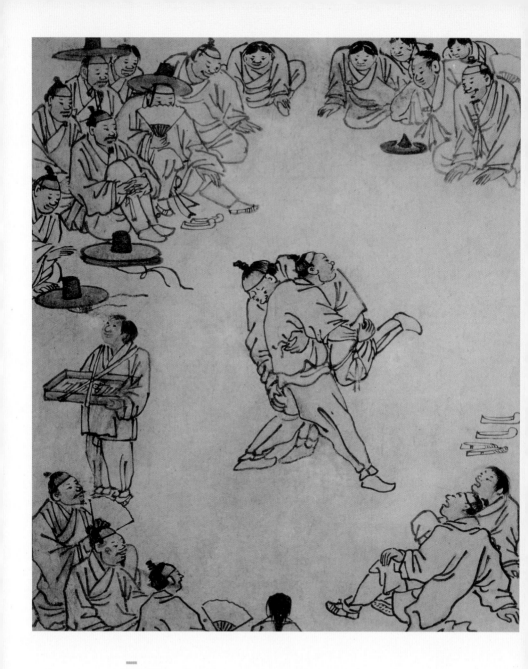

「씨름도」
김홍도, 지본담채, 39.7×26.7cm, 1745, 국립중앙박물관

이처럼 서양화는 예부터 빛과 그림자를 사실적으로 묘사했습니다. 우리 조상들의 시각에서 보면 이런 빛과 그림자의 표현이 참 신기할 노릇입니다. 빛과 그림자를 그린 게 뭐가 그리 신기하냐고요? 서양화에 익숙한 현대 한국인의 시각에서는 신기할 게 없을지 모릅니다. 그러나 서양화를 본 적이 없는 우리 조상들의 시각으로 돌아가 보면 매우 신기한 표현입니다.

단원 김홍도의 「씨름도」를 한번 봅시다. 이 그림에서 그림자를 표현한 곳이 보입니까? 단원이 씨름하는 사람과 구경하는 사람 가운데 그림자를 넣어 표현한 경우가 있나요? 아무리 훑어봐도 그림자를 그린 곳이 없습니다.

그렇습니다. 우리 옛 화가들은 그림자를 그리지 않았습니다. 단원뿐 아니라 혜원 신윤복, 오원 장승업, 겸재 정선, 그 누구도 그림에 그림자를 그려 넣지 않았습니다. 이는 이웃 중국이나 일본의 그림에서도 비슷하게 나타나는 현상입니다. 동양에서는 그림에 그림자를 그려 넣지 않았습니다. 전혀 없었다고 할 수는 없지만 가뭄에 콩 나듯 극히 드물었습니다. 그리고 설령 그림자를 그려 넣었다 하더라도 서양화처럼 사물의 몸체와 공간에 드리운 음영shade까지 표현한 게 아니라, 사물에서 바닥으로 뻗어 나오는 인물의 그림자shadow만 표현한 게 대부분입니다.

예부터 빛과 그림자를 사실적으로 묘사했던
서양화는 우리 조상들의 시각에서 보면
신기하기 짝이 없는 그림입니다.
우리 조상들은 왜 그림자를 그리지 않았을까요?

「후적벽부도」 중 「월하시우도」 부분
교중상, 송나라

12세기 초 송나라의 화가 교중상矯仲棠은 그의 「월하시우도月下時友圖」에 인물의 그림자를 그려 넣었습니다. 동양화에 그림자가 그려진 아주 보기 드문 사례입니다. 소동파의 '적벽부'(후적벽부)를 소재로 한 작품인데, 달빛이 비쳐 시인과 시인의 친구들 뒤로 그림자가 드리운 동안 그들이 강둑에서 즐겁게 밤을 보냈다는 내용을 형상화한 것입니다. 글의 서술에 충실하려다 보니 사람 그림자를 그리게 되었던 것이지요. 물론 그림자의 표현이 인물의 그림자에만 국한되는 등 전체 공간의 음영에 대한 고려가 없어 서양화에서 그림자를 표현한 것과 많이 다릅니다. 몸통에는 음영이 제대로 표현되어 있지 않은데, 바닥에는 그림자가 그려져 있으니 합리성이 떨어져 보입니다. 그만큼 사실성이 떨어지는 표현이지요.

우리 조상들은 왜 그림자를 그리지 않았을까요? 그림자가 있다는 사실을 모르지는 않았을 터이고 손재주가 모자라지도 않았을 겁니다. 우리 화가들이 그림자를 그리지 않은 것은 간단히 말해 그림자를 그리는 게 그리 바람직하지 않다고 생각했기 때문입니다. 그림자를 사실적으로 잘 표현하기 위해서는 사물과 공간의 물리적 형태와 관계에 집중해야 하는데, 이는 외형 묘사에 엄청난 에너지를 쏟게 되어 사물의 본성을 통찰하고 표현하는 일을 약화시킬 수 있습니다. 우리 조상들은 보이는 외양의 사실적인 표현이 아니라 보이지 않는 본질의 진실한 표현을 더 중시했습니다. 빛과 그림자 외에도 덩어리나 공간의 표현이 서양화에 비해 덜 합리적으로 보이는 것은 이런 태도와 밀접한 관련이 있습니다.

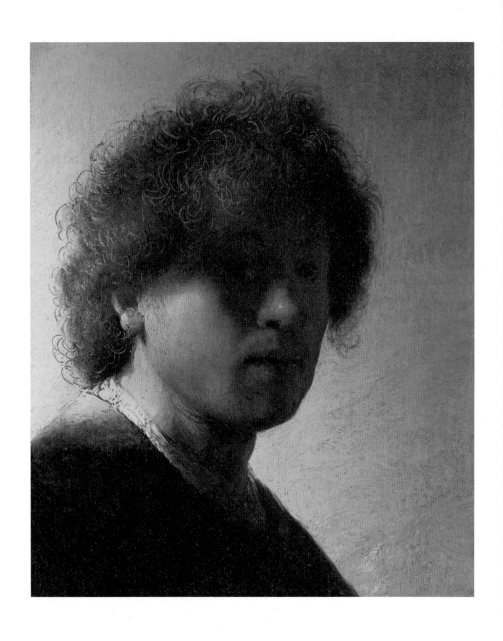

「젊은 남자로서의 자화상」
렘브란트, 캔버스에 유채, 22.5×28.6cm, 1628년경, 암스테르담 국립미술관

마지막으로 서양미술의 감각적 특질에 대해 생각해 보겠습니다. 서양미술이 우리 미술보다 감각적이라는 것은, 사실적인 표현을 통해 시각뿐 아니라 나머지 감각도 활성화시키는 공감각적 특질이 매우 강하다는 데 있습니다. 이는 파스텔조 등 다양하고 화사한 색채의 구사에서 잘 나타납니다.

「은하수의 기원」을 보면, 헤라 여신의 피부는 비단결 같이 곱고, 제우스의 근육은 바위처럼 딱딱하게 느껴집니다. 아기들의 살집은 포동포동한 게 그 탄력이 금세 손으로 전해질 듯합니다. 시트는 하늘하늘 부드럽고, 금실로 수놓은 붉은 천은 그 꺼끌꺼끌함이 그대로 신경 줄을 타고 전해져 올 듯합니다. 이처럼 시각이 촉각을 환기시키는 공감각적 표현이 발달했기에 서양미술은 매우 감각적으로 느껴집니다. 색채 또한 원색뿐 아니라 중간색 계열의 화사한 색채를 많이 구사해 매우 다채로운 느낌을 줍니다. 렘브란트의 「젊은 남자로서의 자화상」에서 우리는 빛이라는 시각적 요소가 어떻게 촉각적 감각을 활성화시키는지 확인할 수 있습니다. 머리카락은 머리카락대로 얼굴은 얼굴대로 그 다른 질감이 선명히 느껴집니다. 색채 역시 매우 다양한 중간색으로 펼쳐져 미묘하고도 풍부한 뉘앙스를 자아냅니다.

이런 중간색의 풍부한 구사는 동양미술에서는 찾아보기 쉽지 않은 것입니다. 게다가 우리 미술에서는 없다시피 한 누드의 표현은 그림의 감각성을 관능의 차원으로까지 끌어올립니다. 감각적이다 못해 관능적인 그림이 되어버린 것이지요. 이렇듯 서양미술은 감각을 긍정하고 감각적인 표현을 적극적으로 추구한 미술이라 할 수 있습니다. 그만큼 보는 이에게 즉각적인 호소력을 갖고 다가오는 미술입니다.

인간 심리의 지층을 파내려간 위대한 예술혼 로댕

: 서양미술의 인간 중심적인 특징

로댕, 「칼레의 시민」

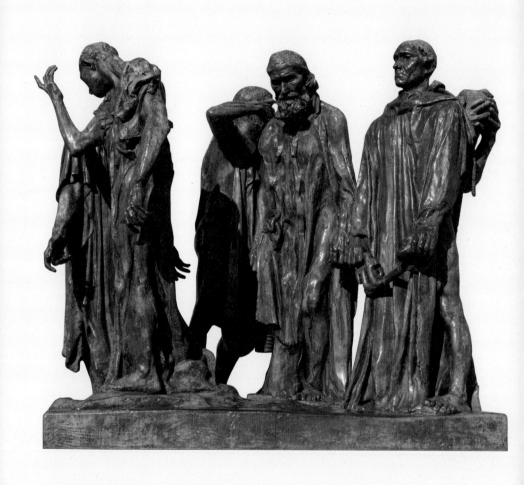

「칼레의 시민」
로댕, 브론즈, 201.6×205.4×195.9cm, 1889, 칼레 시청사 앞

그러면 이 세 가지 특징 가운데 먼저 서양미술의 인간 중심적인 특징에 대해 좀 더 깊이 이해해 볼까요? 옛 서양 미술가들의 가장 큰 관심은 사람을 형상화하는 것이었고 사람의 이야기를 전하는 것이었습니다. 이는 조각가들도 마찬가지였습니다. 사람 이야기를 멋들어지게 표현한 대표적인 조각가 가운데 한 사람이 로댕입니다. 로댕의 「칼레의 시민들」을 보면 서양미술의 인간 중심적인 특징이 그 절정으로 표현되어 있습니다.

「칼레의 시민들」은 로댕이 프랑스 북부 항구도시인 칼레 시의 요청을 받아 제작한 군상입니다. 1884년에 주문을 받아 1895년에 시청 앞에 설치했습니다. 그 역사적인 배경을 전하면 이렇습니다.

1345년 영국 왕 에드워드 3세가 프랑스 노르망디에 상륙합니다. 1337년 에드워드 3세가 프랑스 왕 필리프 6세에게 공식적으로 도전장을 내 갈등이 시작된 이래 마침내 본토 공격을 감행한 것이었습니다. 역사는 이 전쟁을 백년전쟁이라 부릅니다.

백년전쟁은 중세 말에 프랑스와 영국이 100년 넘게 벌인 전쟁을 말합니다. 1337년부터 1453년까지 116년 동안 싸웠다 쉬었다 숨고르기를 하며 단속적으로 진행되었습니다. 전쟁의 발단은 1328년 프랑스 왕 샤를 4세가 후사 없이 서거한 데서 비롯되었습니다. 당시 영국 왕 에드워드 3세는 샤를 4세의 생질이었습니다. 그러니까 샤를 4세의 누이가 에드워드 3세의 어머니였던 것이지요. 게다가 에드워드는 프랑스 땅 기옌(지금의 지롱드·로트·로트에가론·도르도뉴·아베롱 데파르트망을 포함한 지역)의 공작이기도 했습니다. 이런 연고를 들어 에드워드가 왕위 계승을 요구했으나 당시 프랑스 삼부회는 이를 인정하지 않았습니다. 결국 남계男系 쪽 최最근친자인 발루아 백작이 왕위 계승자가 되어

필리프 6세로 등극하게 됩니다. 이렇게 해서 프랑스에서 카페 왕조는 막을 내리고 발루아 왕조가 시작됩니다.

사실 에드워드는 자신이 프랑스 왕위를 계승하는 게 현실적으로 어렵다는 사실을 잘 알고 있었습니다. 그럼에도 불구하고 전쟁을 일으킨 것은, 당시 유럽의 최대 와인 생산지이자 잉글랜드령이었던 기옌 지역과 영국 양모 무역의 핵심 지역이었던 플랑드르를 프랑스가 탈환하거나 틀어쥐려는 움직임을 보였기 때문입니다. 특히 일찍부터 모직물 공업이 발달한 플랑드르는 영국에서 양모를 다량으로 수입해 영국에 막대한 이익을 안겨주고 있었기에 에드워드로서는 민감하게 반응하지 않을 수 없었습니다.

전쟁은 전체적으로 영국이 주도하는 양상으로 전개되었으나 1429년 잔 다르크라는 소녀가 나타나면서 상황이 크게 달라졌습니다. 이후 프랑스가 전쟁의 주도권을 쥐게 되었고 1453년, 마침내 전쟁은 종식됩니다. 전쟁이 끝났음에도 칼레 시는 한동안 영국의 지배 아래 있다가 그로부터 100년쯤 지난 1558년 비로소 프랑스에 귀속됩니다.

그중에 있었던 일입니다. 1346년 크레시 전투에서 프랑스 기사군을 격파한 영국군은 곧장 칼레 시로 쳐들어갑니다. 칼레 시민들은 완강하게 저항했습니다. 무려 11개월이나 영국군에 맞서 선방했으나 고대하던 프랑스 왕의 응원군은 오지 않았습니다. 결국 식량이 떨어진 칼레 시민들은 어쩔 수 없이 에드워드 3세에게 항복해야 했습니다. 이제 살려달라고 구걸하는 것 외에는 아무런 대안이 없었습니다. 항복을 전하러 간 칼레 시의 사신은 손이 발이 되도록 왕의 자비를 구했습니다. 그러나 에드워드 3세는 조금도 자비를 베풀려 하지 않았습니다. 1년 가까이 자신들을 꼼짝달싹 못하게 묶어둔 칼레 시민들이 너무

괘씸해 어떻게 해서든 잔인한 보복을 하고 싶었습니다. 그러자 사신은 더욱 간절히 목숨만은 부지하게 해달라고 애걸했습니다.

이때 에드워드 3세의 측근 월터 메네이 경이 왕 앞에 나섰습니다.

"왕이시여, 비록 이들이 1년 가까이 강고하게 저항하면서 우리에게 애를 먹였으나 지금 간절히 자비를 구하고 있습니다. 정복 이후의 일도 생각하시어 긍휼을 베풀어주심이 좋을 것 같습니다."

측근까지 나서서 자비를 구하자 잠시 생각에 잠긴 에드워드는 마침내 마음을 고쳐먹은 듯 입을 열었습니다.

"좋다. 자비를 베풀겠노라. 모든 칼레 시민의 생명을 보장하겠다. 그러나 지체 높은 사람들 가운데 여섯 명만은 예외다. 그것이 나의 조건이다. 누군가는 그동안의 어리석은 반항에 대해 책임을 져야 할 것 아닌가? 모든 칼레의 시민들을 대표하여 그들은 머리에 아무것도 쓰지 말고 맨발로 나에게 걸어와야 할 것이며, 목에는 교수형에 쓸 밧줄을 메고 있어야 한다. 물론 그 가운데 하나는 내가 성문을 열고 들어갈 때 쓸 열쇠를 손에 들고 있어야 할 것이다."

이 소식은 곧 파수대 앞에 모인 칼레 시민들에게 전해졌습니다. 시민들은 거의 대부분이 목숨을 부지할 수 있게 되었다는 안도감과 결국 적에게 항복했다는 굴욕감, 그리고 자신들 가운데 여섯 명이 목숨을 내놓아야 한다는 불안감 속에서 눈물을 흘리며 주어진 현실을 받아들였습니다. 사람들의 관심은 이제 누가 시민들을 대표해서 죽으러 갈 것인가 하는 데 쏠렸습니다. 에드워드의 조건은 지체 높은 시민 여섯 명을 희생시키는 대신 나머지를 살려주겠다는 것이었으므로 에드워드의 마음이 변하기 전에 얼른 여섯 명을 선택해야 했습니다.

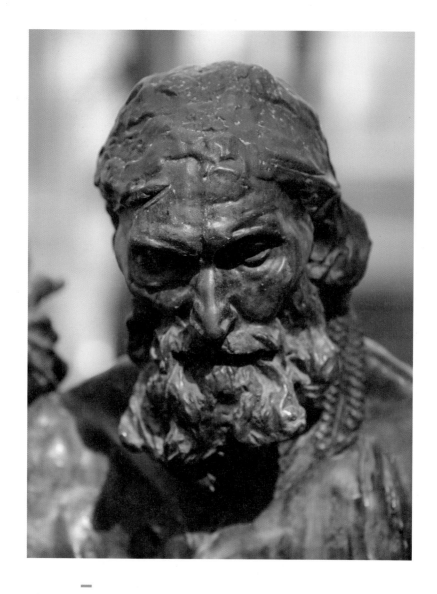

「칼레의 시민」 중 외스타슈 드 생피에르 ⓘⓔNitot

지도층 사람들의 마음속에는 여러 가지 생각이 오갔을 겁니다. 가장 공평한 방법은 제비뽑기를 하는 것이었겠지요. 아마 많은 사람이 이 생각 저 생각 하다가 제비뽑기밖에는 방법이 없다는 생각을 했을 겁니다. 그 순간 외스타슈라는 노인이 앞으로 나섰습니다.

"내가 죽으러 가겠소. 자, 우리 자원해서 죽읍시다. 우리는 싸움에 져서 항복했을 뿐이지 우리의 얼과 넋마저 적에게 내어준 것은 아니오. 제비뽑기 같은 것을 해서 희생자를 뽑는다면 그 구차함으로 후손들에게도 부끄러울 것이오. 우리 당당하게 죽읍시다. 내가 제일 먼저 죽겠소. 죽을 사람은 앞으로 나오시오."

외스타슈는 칼레에서 가장 부유하고 영향력이 있는 사람이었습니다. 외스타슈가 이렇듯 제일 먼저 죽겠다고 나서니 다른 지도층 인사들도 다투어 죽겠다고 나섰습니다. 그렇게 순식간에 여섯 명이 채워졌고 이들은 눈물을 흘리며 송별하는 시민들을 뒤로하고 시장 광장에서 에드워드의 진지를 향해 나아갔습니다.

로댕의 작품은 이 여섯 명이 시장 광장에서 막 발을 떼려는 순간을 표현한 것입니다. 그 표정과 제스처가 생생하기 그지없습니다. 먼저 외스타슈의 모습에 주목해봅시다. 앞줄의 셋 중 가운데 있는 사람이 외스타슈입니다. 로댕은 그를 지도자다운 덕성과 오랜 경험에서 우러나오는 지혜가 충만한 사람으로 묘사했습니다. 군상 전체에서 그는 확실한 중심점의 역할을 하고 있습니다. 긴 머리와 수염이 가부장적인 위엄을 돋보이게 하지만, 그 위엄을 뒤로하고 살짝 고개를 숙여 지금 자신에게 다가오는 운명에 순응하고 있습니다. 그의 체념은

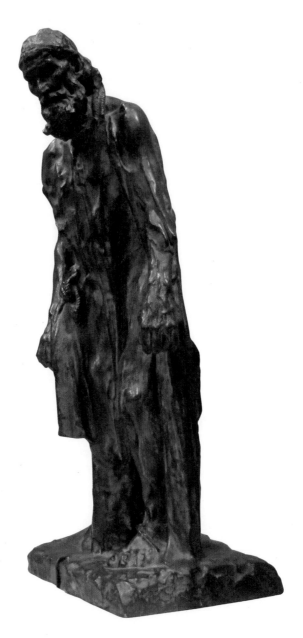

「칼레의 시민」 중 외스타슈 드 생피에르

패배자의 두려움과는 거리가 멉니다. 그것은 초탈 같은 것입니다. 그가 지금 침묵 속에서 애써 자신을 다잡고 추스르려 하는 것은 적들의 비웃음과 조롱에 어떻게 존엄을 잃지 않고 대처할 수 있을까 염려하기 때문입니다. 생명을 포기하는 것보다 더 어려운 게 명예를 저버리는 것이지요. 위대한 인간이라면 말입니다.

그런데 그렇게 의지를 다지는 그의 손이 힘없이 늘어져 있습니다. 얼굴과는 전혀 다른 표정을 보여줍니다. 바로 이런 묘사에서 로댕의 탁월한 관찰력과 표현력을 볼 수 있습니다. 외스타슈의 얼굴에 그의 의지가 드러나 있다면 손에는 그의 심층심리가 드러나 있습니다. 겉으로는 저렇게 의지를 다져도 그의 깊은 내면에서는 '아, 이제 나도 죽는구나. 일생의 모든 노력과 성취가 이제 다 덧없이 사라지는구나' 하는 무상감이 일어나고 있는 것입니다. 이렇게 겉으로 드러나는 심리와 심층심리가 모두 생생히 묘사되어 있어 진정 살아 있는 영혼을 대하는 것 같은 사실감이 느껴집니다. 로댕을 19세기 최고의 심리학자라고 부르는 것도 무리가 아닙니다.

로댕은 외슈타슈를 지도자다운 덕성과 오랜 경험에서 우러나오는 지혜가 충만한 사람으로 묘사했습니다. 긴 머리와 수염이 가부장적인 위엄을 돋보이게 하지만 살짝 고개를 숙여 자신에게 다가오는 운명에 순응하고 있습니다.

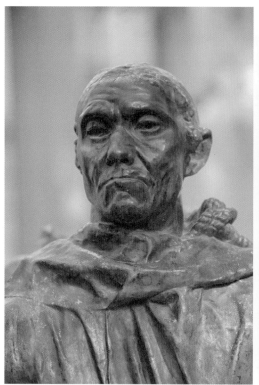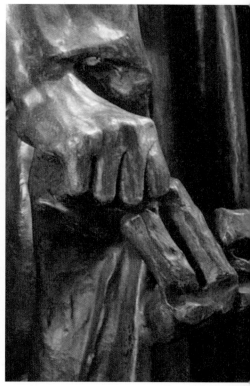

「칼레의 시민」 중 장 데르의 얼굴(ⓘⓞNitot)과 손

외스타슈 오른쪽으로는 법률가 혹은 관료처럼 보이는 남자가 서 있습니다. 장 데르입니다. 장 데르는 다부지게 악다문 입과 빳빳한 태도로 마치 선돌 같은 느낌을 줍니다.

그 역시 결연히 의지를 다지고 있습니다. 어딘가를 응시하는 그의 눈빛은 불같이 타오를 기세입니다. 흥미로운 것은 그의 손이 외스타슈의 손과는 매우 다른 표정을 보이고 있다는 것입니다. 무언가를 손에 쥐었는데, 얼마나 손에 힘을 꽉 쥐었는지 중수골中手骨 머리가 다 튀어나올 지경입니다.

장 데르가 이처럼 손에 힘을 준 것은 그가 쥐고 있는 것이 성문 열쇠이기 때문입니다. 성문 열쇠를 에드워드 왕에게 전해 줄 책임을 맡았는데, 열쇠를 넘길 생각을 하니 억울하고 분한 마음에 저도 모르게 힘이 들어간 것이지요. '조상들이 피땀 흘려 지켜온 땅을 후손이 못나 이처럼 넘겨주는구나' 하는 자괴감이 인 것 같습니다.

장 데르 역시 결연한 의지를 다지고 있습니다.
어딘가를 응시하는 그의 눈빛은
불같이 타오를 기세입니다.
흥미로운 것은 그의 손이
외스타슈의 손과는 매우 다른 표정을
보이고 있다는 것입니다.

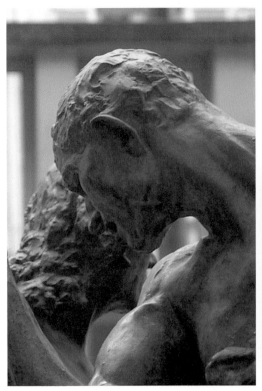

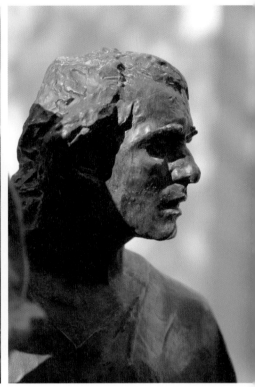

「칼레의 시민」 중 피에르 드 위상 「칼레의 시민」 중 장 드 피엔

외스타슈, 장 데르와 함께 앞줄에 서 있는 피에르 드 위상은 두 사람에 비해 좀 더 섬세한 표정을 짓고 있습니다. 그는 지금 서둘러 앞으로 나아가면서도 고개를 오른쪽으로 꺾었습니다. 뒤에 있는 장 드 피엔을 독려하기 위한 제스처로 보입니다. 이런 말을 하고 있는 것 같습니다. 사랑하는 사람과 눈이 마주치면 발걸음을 떼기 더욱 어려우니 고개를 돌리라고. 그러는 피에르도 누군가와 눈이 마주칠까 봐 시선을 아래로 피합니다. 오른손을 비틀어 든 것은 고개를 숙인 탓에 자신의 목소리가 장에게 잘 들리지 않을까 봐 걱정이 된 탓이지요.

그러나 장의 표정을 보면, 그에게는 지금 피에르의 목소리가 제대로 들리는 것 같지 않습니다. 넋을 완전히 놓고 있네요. 사랑하는 아내와 눈이 마주쳤을까요, 아니면 자식과 눈이 마주쳤을까요. 동포들을 위해 죽겠다고 나섰지만, 두고 갈 가족을 생각하니 머릿속이 백지장처럼 하얘졌을 겁니다. 그동안 자신이 사랑하고 부양해온 가족들, 앞으로 그들이 어떤 삶을 살아갈지 생각하니 걱정과 근심이 온몸을 휘감은 듯합니다. 죽음에 대한 공포도 공포지만, 사랑하는 이들과 영원히 작별하는 슬픔만큼 더 큰 고통이 어디 있을까요. 그 고통으로 장의 내면은 지금 완전히 해체되고 있습니다. 무의식적으로 반쯤 벌린 입이나 손바닥이 다 드러나도록 펼친 손은 그의 내면에서 존재의 모든 에너지가 빠져나가고 있음을 나타냅니다.

"뒤돌아보지 마라,
뒤돌아보면 떠나지 못한다!"

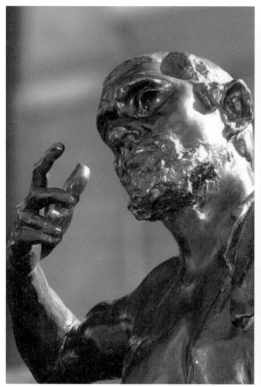

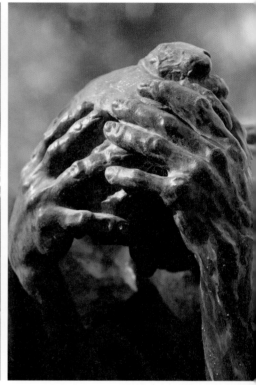

「칼레의 시민」 중 자크 드 위상 ⓘⓢNicolás Pérez 「칼레의 시민」 중 앙드리외 당드레 ⓘⓢNitot

학자풍의 자크 드 위상은 장만큼 넓이 나가 있지는 않습니다. 그러나 그의 얼굴에서도 슬픔의 그림자를 읽을 수 있습니다. 그는 머리에 손을 가져가고 있는데, 이는 걱정거리가 있거나 스트레스를 받을 때, 혹은 깊은 생각에 잠길 때 사람들이 자주 보이는 제스처입니다. 그는 지금 골똘히 생각에 잠겨 있습니다. 아마도 인생의 무상함에 대한 상념인 듯싶습니다.

"이겼다고 좋아하는 적들이나 졌다고 슬퍼하는 우리나 곧 사라질 풀잎 위에 이슬인 것은 마찬가지가 아닌가. 인생의 모든 노력과 수고가 결국 이렇게 끝이 나는구나" 하고 탄식하는 듯합니다. 자크의 저런 표정, 곧 내면의 복합적인 상념이 여명처럼 얼굴에 드러나는 모습은 로댕이 아니면 결코 표현할 수 없는 탁월한 경지라 하겠습니다.

마지막 시민인 앙드리외 당드레는 머리를 손으로 감싸고 있습니다. '우는 시민'이라는 별명을 가지고 있는 그는 여섯 명 중 가장 젊은 사람입니다. 호기롭게 동포들을 위해 죽겠다고 나섰으나, 막상 죽음을 향해 가자니 공포가 엄습해 옵니다. 얼마나 공포가 심했는지 공황상태에 빠져 버렸습니다. 자신의 발걸음조차 스스로 통제하지 못합니다. 청운의 꿈을 채 펼쳐보지도 못하고 죽음을 앞둔 순간, 그는 그제야 자신이 죽을 준비가 되어 있지 않다는 사실을 깨닫습니다.

> 내면의 복합적인 상념이 여명처럼
> 얼굴에 드러나는 모습은 로댕이 아니면
> 결코 표현할 수 없는 탁월한 경지라 하겠습니다.

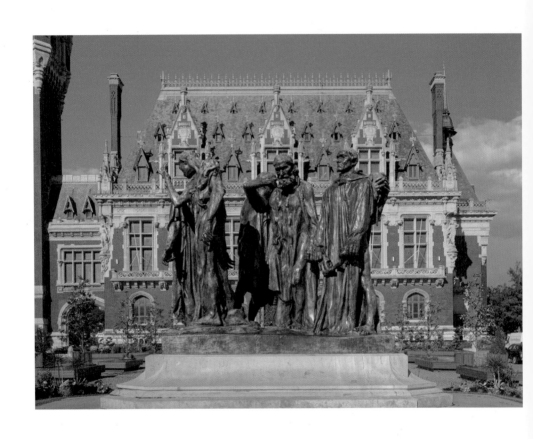

칼레 시청사 앞에 설치된 칼레의 시민
(i)(o)Velvet

로댕이 이 작품을 칼레 시청에 제출했을 때 시청의 반응은 그다지 호의적이지 않았습니다. 동포들을 위해 죽은 위대한 영웅들을 죽음에 대한 공포나 이별의 슬픔에 흔들리는 존재로 묘사해 놓았으니 마음에 들지 않았던 거지요. 전통적인 기념 조각에서는 이런 영웅들을 표현할 때 죽음을 추호도 두려워하지 않고 용감하고 당당하게 전진하는 모습으로 형상화하곤 했습니다. 조각의 대좌도 높게 만들어, 보는 이로 하여금 영웅들을 우러러 보게 만들었지요. 그러나 로댕은 그런 기세등등한 영웅이 아니라 비참하고 비통한 표정의 사람들을 만들었습니다. 그것도 대좌가 없는 평지에 놓았습니다. (작품이 처음 설치될 때 시청 쪽은 로댕의 의사를 무시하고 전통적인 좌대를 임의로 설치했습니다. 그러다가 로댕 사후인 1924년 좌대를 철거했습니다. 현재는 좌대인 듯 아닌 듯 살짝 솟은 돌받침대 위에 조각을 올려놓았습니다. 다른 지역에 설치된 「칼레의 시민」들의 경우에도 로댕의 의사를 고려해 전통적인 좌대를 설치하는 대신 높이 20~30센티미터 정도의 낮은 돌 받침대 위에 올려놓은 경우가 대부분입니다.)

죽음을 두려워하지 않는 사람들이 죽음을 향해 나아가는 것은 어쩌면 그리 대단한 일이 아닐지 모릅니다. 하지만 죽음을 두려워하고 가족들과 헤어지기를 두려워하는 사람들이 오로지 다른 동포들을 살리기 위해 죽음을 향해 나아가는 것은 진정 대단한 일이 아닐 수 없습니다. 로댕은 그런 사람들이 진짜 영웅이라고 생각했습니다. 그래서 그 숭고한 정신을 살리기 위해 이들을 이처럼 초췌한 모습으로 표현했고 이 조각을 보는 칼레 시민들에게 '당신들의 위대한 조상도 당신들과 같은 평범한 사람이었다, 그러나 그들은 이처럼 다른 시민들을 살리기 위해 스스로를 버렸다, 당신들도 이들처럼 위기가 닥칠 때 그 숭고한 정신을 보여 달라'라는 메시지를 전하고 있는 것입니다.

표현의 측면에서 보면, 이 작품은 무엇보다 생생한 인물들의 표정이 일품입니다. 같은 죽음에 직면해 있지만, 그들이 느끼는 심리적인 갈등이나 고통은 제각각 다른 빛깔을 띠고 있습니다. 그 제각각의 표정이 작품 전체를 드라마틱하게 만듭니다. 조각인 까닭에 한 순간의 장면을 표현한 것에 불과하지만, 비극적인 결말을 앞에 둔 인간의 정서가 생생히 표현되어 보면 볼수록 유장하고 웅장한 드라마 한 편을 보는 것 같습니다. 이런 부분이 바로 서양미술의 인간 중심적인 특징을 잘 드러내줍니다. 인간의 이야기, 인간의 희로애락, 인간의 고통, 인간의 성취, 인간의 조건이 다 들어 있습니다.

우리 전통 미술의 경우 이 정도로 인간의 심리와 표정을 핍진하게 표현한 작품을 찾기 쉽지 않습니다. 우리 전통 회화에서는 슬퍼하거나 고뇌하거나 내면의 갈등으로 괴로워하는 사람의 이미지가 매우 드뭅니다. 다채로운 상황과 장면을 담은 풍속화가 있지만, 상황의 표현을 통해 웃음을 주지, 얼굴 표정이나 인상의 사실적인 표현을 통해 웃음을 주지는 않습니다. 우리 전통 회화와 조각에서는 표정과 인상의 표현이 그리 직접적이지 않습니다. 바로 이런 차이에서 우리는 서양미술이 인간 자체에 집중한, 고도로 인간 중심적인 미술임을 알 수 있습니다.

칼레의 시민

「피에르 드 위상」
로댕, 청동, 1886, 파리 로댕미술관 ⓘ russavia

「칼레의 시민」은 여섯 명이 어우러진 군상 조각입니다. 전체가 하나의 덩어리로 조화를 이루고 있는데, 로댕이 처음부터 이처럼 한데 모여 있는 이미지로 이 작품을 만든 것은 아닙니다. 로댕이 매우 많은 시간을 들여 꼼꼼하게 작업하는 스타일의 조각가였습니다. 그래서 전체에 대한 아이디어를 구상하고 진행함과 동시에 한 사람 한 사람을 독립된 조각으로 만들어 그 하나하나의 특징을 명확하게 구현하는 일에 힘을 쏟았습니다.

그래서 「칼레의 시민」은 여섯 명의 등장인물이 여러 번의 변천 과정을 겪으며 다 독립된 상으로 제작되었습니다. 그것도 옷 입은 조각상을 만들기 전에 먼저 누드 상으로 제작되었습니다. 지금의 옷 입은 모습은 이 누드 상들을 토대로 발전시킨 것입니다. 이런 식으로 제작하면 신체는 신체대로 정확한 형상을 띠게 되고 옷은 옷대로 주름이나 꺾임이 신체의 특징을 반영해 자연스럽게 나타나게 됩니다.

이렇듯 눈에 보이지 않는 부분도 대충 만들지 않고 사물의 본질을 하나하나 확인해 표현했기에 "천재란 1퍼센트의 영감과 99퍼센트의 노력으로 이뤄진다"라고 한 에디슨의 말이

실감나게 다가옵니다. 이런 고지식한 방법론과 관련해 로댕은 다음과 같은 말을 남겼습니다.

"처음에는 내 자식들에게 옷을 입히지 않아요. 누드 점토 모형을 다 만든 뒤에야 옷을 덮어줍니다. 옷이 어디에 드리워져 있건 그 밑의 점토 모형은 여전히 살아 있습니다. 차가운 조각덩어리가 아니라 피와 살을 가진 생명체로 남게 되지요."

또한 로댕은 한 사람 한 사람의 신체뿐 아니라 신체의 부분도 따로 떼어내어 독립적으로 제작할 때가 많았습니다. 더 심도 깊은 연구와 표현을 위해서입니다. 「칼레의 시민」의 경우 무엇보다 손을 독립적으로 제작했습니다. 그래서 피에르 드 위상의 오른손은 고뇌하며 중얼대는 듯한 인물의 특징을 섬세한 제스처로 잘 뒷받침해주고 있습니다. 그만큼 손에 대한 깊은 연구와 분석이 따랐던 것입니다.

흥미로운 사실은 이 손이 자크 드 위상의 오른손으로도 사용되었다는 것입니다. 깊은 상념에 잠긴 자크는 얼굴에 오른손을 가져오고 있는데, 그 손이 바로 피에르의 손입니다. 같은 손이지만, 두 손이 보여주는 느낌은 사뭇 다릅니다. 얼굴 표정이나 제스처와 어떻게

결합하느냐에 따라 손은 이처럼 전혀 다른 표정을 보여줄 수 있습니다. 로댕은 이런 시도를 통해 맥락의 중요성을 깊이 깨닫습니다. 맥락에 따라 동일한 대상도 전혀 다르게 느껴질 수 있는 것이지요.

그에 따라 로댕은 이 손을 수직으로 세워 독립적인 작품으로 내놓기도 했고, 또 「신의 손」이라는 작품에서 손바닥 안에

「피에르와 자크 드 위상의 오른손」
로댕, 테라코타, 33.8×16.5×14.1cm,
1885~86, 파리 로댕미술관

서 아담과 이브의 형상이 탄생하는 조물주의 손으로 사용하기도 했습니다.

칼레의 시민 여섯 명은 종국에 처형되지 않았습니다. 전해 오는 이야기에 따르면 당시 임신 중이었던 에드워드 3세의 부인 필리파 드 에노 왕비가 막판에 왕을 설득해 시민들을 처형하지 않도록 했다고 합니다. 생명을 잉태한 이로서 곧 낳을 아이의 아버지가 애국적인 시민들을 처형하는 게 꺼림칙했겠지요. 어차피 항복을 받았으니 평화롭게 싸움이 마무리되기를 바랐을 겁니다. "죽고자 하면 살 것이고, 살고자 하면 죽을 것"이라는 성경 말씀대로 동포를 위해 죽고자 했던 칼레의 시민들은 마침내 생명을 보존할 수 있었습니다.

그런데 최근의 연구에 따르면, 칼레의 시민과 관련된 이 같은 전승이 사실은 왜곡되고 과장된 것이라고 합니다. 칼레의 항복과 관련된 당대의 문건들을 조사해 보면 시민 대표들이 목에 밧줄을 걸고 수의를 입은 채 행진을 한 것은 형식적인 항복 의식의 일환으로 한 것이며, 처형을 전제로 한 것이 아니었습니다. 에드워드 3세 역시 이들을 애초부터 죽일 의사가 없었다는 것이지요. 이 일화가 '노블레스 오블리주'에 따른 감동적인 희생정신으로 윤색된 것은 14세기의 연대기 작가 장 푸르아사르가 애국심을 고취하려고 미화한 탓이며, 19세기 유럽에서 민족주의가 발흥하면서 새로이 재창조된 까닭이라고 합니다.

이 일화가 역사적 사실과 다르다는 점이 우리를 허탈하게 합니다만, 그렇다고 무조건 부정적으로만 볼 게 아닌

「신의 손」

로댕. 대리석, 94×82.5×54.9cm,
1896년경, 파리 로댕미술관

것은, 바로 그 왜곡된 내용을 진실로 여겼기에 로댕이 이렇듯 뛰어난 걸작을 만들 수 있었다는 점입니다. 그 전승에서 느낀 로댕의 감동이 지금도 선명히 살아나 우리에게 큰 울림으로 다가옵니다. 그렇게 이 작품은 서양미술사가 자랑하는 최고의 걸작 조각 가운데 하나가 되었습니다.

참고로, 이 작품은 칼레 시청사 앞뿐 아니라, 세계 여러 곳에 설치되어 있습니다. 모두 열두 곳입니다. 이렇게 원작이 열두 개나 되는 까닭은 이 작품이 브론즈로 제작된 것이기 때문입니다. 점토로 형상을 만든 뒤 거푸집을 뜨고 거푸집에다 청동 주물을 부어 만드는 브론즈는 같은 형상을 여러 번 뜰 수 있습니다. 이는 돌이나 나무를 깎아 오리지널을 단 한 작품밖에 만들 수 없는 석조나 목조와 구별되는 점입니다. 프랑스는 브론즈와 같은 주물 작품의 원작이 남발되는 것을 막기 위해 법으로 열두 점까지만 오리지널로 칩니다.
「칼레의 시민」이 있는 열두 곳은 아래와 같습니다(괄호 안의 숫자는 주물 제작 연도입니다).

-프랑스 칼레 시청사(1895)

-덴마크 코펜하겐 클립토테크(1903)

-벨기에 마리몽 왕립 박물관(1905)

-영국 런던 국회의사당 빅토리아 타워 정원(1908)

-미국 필라델피아 로댕 미술관(1925, 설치 1929)

-프랑스 파리 로댕 미술관(1926)

-스위스 바젤 미술관(1943)

-미국 워싱턴 스미소니언 허시혼 미술관(1943)

-일본 도쿄 국립 서양미술관(1953, 설치 1959)

-미국 패서디나 노턴 사이먼 미술관(1968)

-미국 뉴욕 메트로폴리탄 박물관(1985, 설치 1989)

-한국 서울 플라토 미술관(1995)

희로애락과 흥망성쇠를 따라 펼쳐지는 인간사

: 역사화를 통해 본 서양미술의 인간 중심적인 특징

다비드, 「나폴레옹의 대관식」

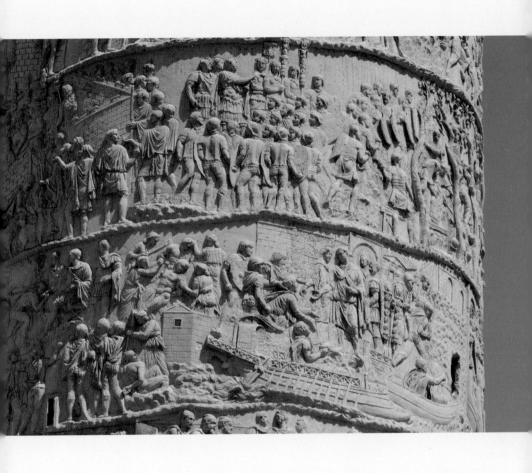

트라아누스 기념주의 부분
대리석, 106~113, 로마

서양 미술의 이와 같은 인간 중심적인 특징은 역사화라는 독특한 장르를 낳기에 이릅니다. 앞에서도 말했듯 역사화는 역사적인 영웅이나 사건을 그린 그림을 말합니다. 단순히 영웅이나 사건을 형상화하는 데 그치지 않고, 그 주제에서 교훈과 덕을 얻고 모범을 얻게 하는 그림을 말합니다. 시와 비교하자면 서사시와 비슷한 장르라고 할 수 있습니다. 휴먼 드라마로서 서사성을 갖는 '내러티브 페인팅'인 것입니다. 인간의 선함과 악함, 위대함과 비열함, 성취와 실패, 도전과 응전, 희열과 좌절이 두루 표현되어 있는 역사화를 통해 서양 사람들은 인간의 조건에 대해 깊이 이해할 수 있었습니다.

서양에서 역사화는 언제부터 본격적으로 그려졌을까요? 그 시발점으로 보통 르네상스 시대를 꼽습니다. 그러나 역사화를 르네상스의 '재창안물再創案物'이라고 이야기하는 데에서도 알 수 있듯 그 원형은 고대 로마까지 거슬러 올라갑니다.

고대 로마에서는 역사 묘사가 미술의 중요한 부분을 차지했습니다. 그 대표적인 작품으로 아우구스투스 황제의 개선 기념물인 '평화의 제단'(BC 9), 티투스 황제의 예루살렘 함락과 유대인 진압을 묘사한 '티투스 개선문 부조'(81~96), 트라야누스 황제의 다키아 원정 승리를 기념하는 '트라야누스 기념주 부조'(113) 등을 꼽을 수 있습니다.

이 가운데 트라야누스 기념주의 부조를 주목해 봅시다. 로마 트라야누스 포럼에 설치된 트라야누스 기념주는 도리아 양식의 대리석 기둥으로, 기단을 포함해 전고 35미터의 승전 기념비입니다. 이 기둥의 표면을 따라 나선형으로 부조가 새겨졌는데, 폭 0.9~1.2미터에 총 길이가 190미터나 됩니다. 부조는 트라야누스 황제의 두 차례에 걸친 다키아 원정을 연속적으로 묘사한 것입니다.

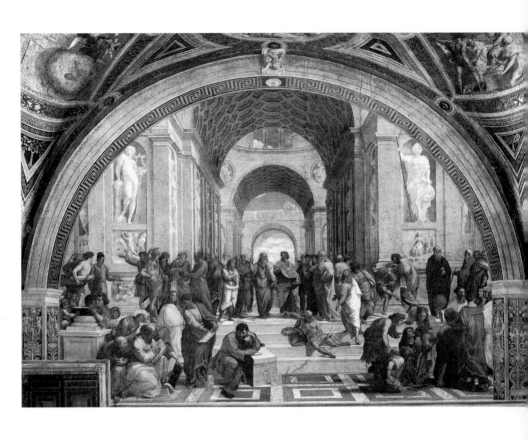

「아테네 학당」
라파엘로, 프레스코화, 1510∼11년경, 바티칸

트라야누스는 자신의 즉위 이전부터 계속되어온 다키아(지금의 루마니아 지역)
와의 충돌을 종식시키고자 두 차례의 원정을 단행했는데, 두 번째 원정에서
마침내 다키아를 멸망시켜 속주로 삼게 됩니다. 부조는 다키아의 풍경에서 시
작해 트라야누스의 제물 봉헌, 전쟁의 전개, 적의 패배와 적장의 자살, 트라
야누스의 로마 개선 등으로 이어지며, 전체 상황이 매우 사실적으로 묘사되어
있습니다.

이런 고대의 전통 이후 르네상스에 들어 고전에 대한 관심이 커지면서 고대의
역사적 사건을 르네상스 시대의 의상이나 무대로 번안해 표현한다든지 동시대
의 사건을 고대의 사건과 일치시켜 표현하는 등 고대의 위대한 유산과 아우라
에 기대 영웅적인 사건이나 인물을 표현하는 전통이 확립됩니다. 라파엘로의
「아테네 학당」 같은 벽화가 그 대표적인 사례입니다.

이렇게 르네상스 시대부터 역사화가 그려지기 시작했다 하더라도 당시에는 역
사화 장르에 대한 본격적인 연구나 토론이 존재하지 않았습니다. 아직 명확한
개념 규정이 이뤄지지 않은 것이지요. 『회화론』을 쓴 알베르티가 "화가의 가장
위대한 작품은 역사화"라고 주장했지만, 그 역시 역사화에 대한 명확한 정의
를 내리거나 광범위한 담론을 이끌어내지는 못했습니다. 당시 화가들은 주문
에 따라 그림을 그렸고, 대부분 패트런(예술 애호가, 후원자)의 요구에 맞춰 주
제를 정했습니다. 그런 까닭에 15~16세기의 역사화는 고전 부흥의 기운과 더
불어 사회 지도층의 '고전 취향'이 미술에 반영된 것이었지, 화가들이 주체적
으로 역사화를 주도해 간 것은 아니었습니다.

「포키온의 매장」
니콜라 푸생, 캔버스에 유채, 114×175cm, 1648, 카디프 웨일스 국립미술관

그러나 17세기에 들어서부터는 상황이 달라집니다. 이 시기부터 화가들은 교회나 궁정에 대한 절대적인 의존에서 점차 벗어나 좀 더 자유롭게 활동하게 됩니다. 그러자 화가들 스스로 역사 주제를 선호하는 경향이 늘어나기 시작했습니다. 특히 파리의 살롱에서 전시하는 화가들은 대중을 겨냥한 야심 찬 대작을 많이 제작하게 되었는데, 이때 주로 동원된 주제가 대중의 공감을 자아낼 수 있는 역사였습니다. 이 시기부터 장르에 대한 명확한 개념이 생겨나고 장르의 위계 의식 또한 뚜렷해지면서 최고의 성공을 추구하는 화가일수록 역사화를 선호하게 되었습니다. 프랑스의 왕립 아카데미는 역사화가가 아닌 사람은 아카데미의 교수로 위촉하지 않을 정도였습니다.

억울한 죽음을 맞은 아테나의 영웅 포키온의 이야기를 담은 「포키온의 매장」(1648) 등 푸생의 고전 주제 그림은 이 무렵 프랑스 역사화의 대표적인 모범이라고 할 수 있습니다. 귀족들의 우아하고 화려한 삶이 두드러졌던 18세기에는 역사화가 다소 침체됩니다. 그러나 18세기 말 혁명의 바람과 더불어 역사화는 다시 서양 회화의 간판 장르가 됩니다. 혁명 뒤 새로운 질서를 추구하는 사회의 흐름이 고대 로마의 위대한 질서를 화폭에 수놓게 했고, 새로운 시대정신을 담는다는 자부심이 도덕적인 메시지뿐 아니라 정치적 메시지를 담은 역사화를 쏟아내게 만들었습니다.

19세기에 들어서는 나라마다 민족의식이 크게 고취되어 기독교나 그리스, 로마 주제뿐 아니라 각 민족 고유의 신화와 관련된 주제가 크게 인기를 끌었고, 역사의식 및 저널리즘의 발달로 당대의 사건을 박진감 넘치게, 혹은 센세이셔널하게 표현하는 역사화가 크게 늘었습니다. 이렇게 19세기 들어 새로운 중흥을 맞는 듯 보였던 역사화는, 그러나 인상파 이후 서양미술이 주제나 내용보

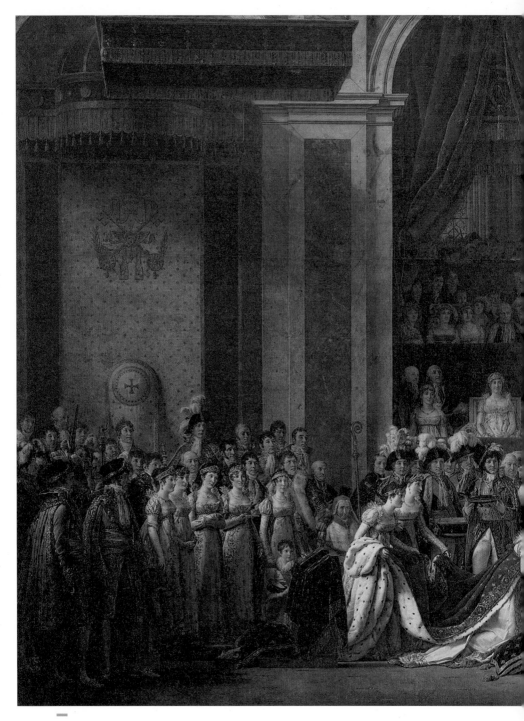

「나폴레옹의 대관식」
자크 루이 다비드, 캔버스에 유채, 621×979cm, 1805~07(1808년 전시), 파리 루브르 박물관

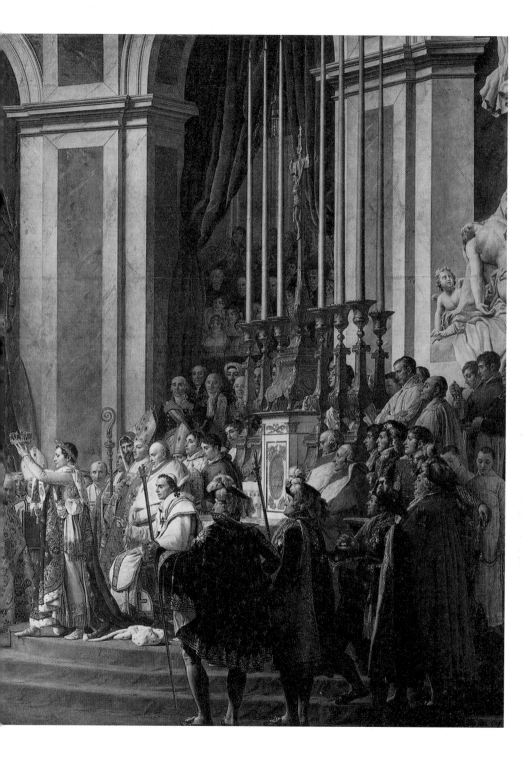

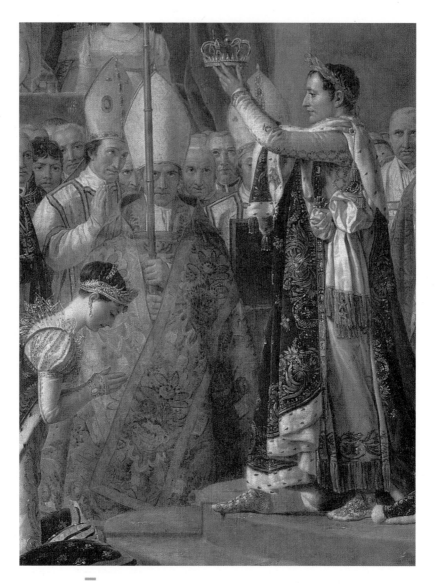

「나폴레옹의 대관식」의 부분
자크 루이 다비드

다는 형식과 표현에 더 관심을 기울이는 현대미술의 단계로 넘어가면서 크게 쇠퇴하게 됩니다.

프랑스 신고전주의 화가 자크 루이 다비드가 그린 「나폴레옹의 대관식」은 이런 서양 역사화의 특징을 잘 보여주는 그림입니다. 이 그림의 주제는 제목이 알려주듯 나폴레옹의 황제 대관식입니다. 그림에서 나폴레옹이 손에 들고 있는 것은 대관식 행사에 쓰인 샤를마뉴의 관입니다. 이 왕관과 별도로 나폴레옹은 이미 머리에 황금 월계관을 쓰고 있습니다. 그것은 나폴레옹이 스스로를 로마 황제와 동일시했음을 말해주는 것입니다(고대 로마의 황제는 머리에 월계관을 썼습니다).

대관식 행사는 1804년 12월 2일에 있었습니다. 대관식의 주재자는 교황 피우스(비오) 7세였습니다. 한때 가톨릭교회와 사이가 좋지 않았던 나폴레옹이 교황청 쪽과 화해하면서 교황에게 대관식 주재를 제의했지요. 피우스 7세는 온 유럽이 지켜보는 가운데 나폴레옹을 자신의 발아래 무릎꿇림으로써 교회의 권위를 드높일 수 있으리라 생각했습니다. 그래서 그 제의를 수락했습니다. 그러나 대관식 날, 막상 교황이 나폴레옹에게 샤를마뉴의 관을 씌워주려 하자 나폴레옹은 교황에게서 그 관을 낚아채고는 관중에게로 돌아서버립니다. 그러고는 많은 사람들이 보는 앞에서 자신의 머리에 그 관을 직접 얹습니다. 교황의 체면이 무참하게 구겨지는 순간이었지요.

화가 다비드는 애초에 이 장면을 있던 그대로 표현하려고 했으나 구성상으로나 기록적인 측면에서 그다지 바람직하지 않다고 생각했습니다. 그래서 샤를마뉴의 관을 받아 쓴 황제가 그것을 벗은 뒤 황후가 될 조제핀에게 씌워주려

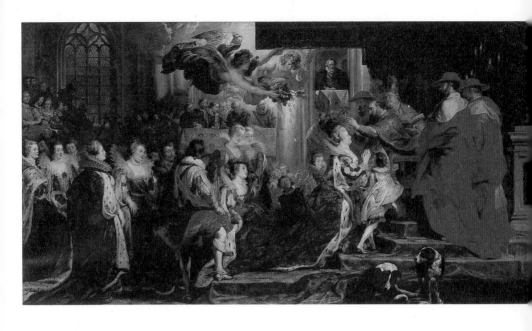

「마리 드 메디시스의 대관식」
피터르 루벤스, 캔버스에 유채, 294×727cm, 1622∼24, 파리 루브르 박물관

는 장면으로 구성을 바꿨습니다.

이 그림은 가로가 거의 10미터에 이르는데, 보통 큰 화면이 아닙니다. 높이는 6미터가 넘습니다. 작은 그림을 확대해 그리는 방식으로는 이런 화면을 제대로 구성할 수 없습니다. 화가는 관자觀者의 시점을 고려해 아주 다양하고도 복잡한 전략을 구사했습니다. 좌우 근경을 어두운 색으로 눌러 주고, 중심의 나폴레옹과 조제핀에게 밝은 빛을 떨어뜨렸습니다. 어차피 관객의 시선이 올라가는 데 한계가 있는 만큼 등장인물들을 화면 아래쪽에 줄줄이 깔고 윗부분은 시원한 공간으로 비워 놓았습니다. 이로써 보기도 편하고 웅장한 맛이 나는 그림이 되었습니다.

「나폴레옹의 대관식」의 공식 명칭은 '1804년 12월 2일 파리 노트르담 대성당에서 거행된 나폴레옹 1세 황제의 축성식과 조제핀 황후의 대관식'입니다. '축성식couronnement'이라는 단어를 쓴 것은 그가 샤를마뉴 황제 이래 1,000년 만에 교황에 의해 대관식이 집전된, 그래서 성별聖別된 프랑스의 군주이기 때문입니다. 가톨릭에서 '축성祝聖'이라는 말은 '사람이나 물건을 하느님에게 봉헌하여 거룩하게 하는 일'을 말합니다. 물론 예식의 명칭은 이렇지만, 본문에 언급했듯 나폴레옹은 황제의 관을 교황에게서 받지 않고 자신이 직접 썼지요. 교회의 권위에 의지해 신성화된 예식을 치르면서도 자신의 권위를 교회에서 독립시켜 드높이려는 것이었습니다.

이 주제를 그리면서 화가는 다양한 고민을 하고 나름의 치밀한 표현 전략을 세웠습니다. 일단 화가는 루벤스가 그린 「마리 드 메디시스의 대관식」을 화면 구성을 위한 기초로 참고했습니다. 「마리 드 메디시스의 대관식」은 루벤스가 그린 '마리 드 메디시스 연작' 24점 가운데 하나입니다. 이 그림은 이탈리아 메

디치 가문에서 프랑스 왕가로 시집 온 마리가 앙리 4세의 왕비가 되어 대관식을 치르는 장면을 그린 것입니다. 대관식은 1610년 5월 13일 파리 생 드니 바실리카에서 거행되었습니다. 루벤스는 화면 오른편에 대관식을 집전한 주아외즈 추기경을 그렸고 마리 드 메디시스 왕비가 무릎을 꿇은 채 그를 바라보도록 구성했습니다. 마리 뒤로 길게 조성된 화면에는 귀부인과 궁정인 들 등 여러 측근들이 보입니다. 이 기본 구도는 다비드의 그림에 거의 그대로 차용됩니다.

다비드는 「나폴레옹의 대관식」 제작을 위해 특별히 마련된 작업실에서 루벤스의 레이아웃을 토대로 행사 장면을 재구성했습니다. 구성의 편의를 위해 판지 모델과 밀랍 인물상을 만들어 다양하게 배치하고 검토해 보았습니다. 직업 모델을 고용해 누드 상태로 등장인물의 포즈를 취하게 한 뒤 스케치하고 다시 옷을 입혀 동일한 포즈를 그렸습니다. 최종적으로는 실제 대관식에 참석했던 인물들을 불러 실물 스케치를 했습니다. 수많은 고위직 참석자들이 다비드를 위해 다 포즈를 취해 주었습니다.

배경도 주제를 부각시키기 위해 다소 변형했습니다. 공간 규모를 노트르담 대성당의 실제 사이즈보다 작게 그려 나폴레옹을 비롯한 인물들에게 시선이 집중될 수 있도록 했습니다. 그리고 나폴레옹이 손에 든 샤를마뉴의 관을 돋보이게 하려고 일부터 커튼 자락이 기둥을 덮게 했습니다. 이렇게 해서 커튼의 청록색을 배경으로 황금관이 화려하게 빛나게 되었습니다. 조제핀의 머리 배경에 성직자의 황금빛 사제복을 그려 마치 후광이 빛나는 양 거룩한 느낌마저 줍니다. 당시 41세로 손자까지 있었던 조제핀이 20대의 아가씨처럼 젊게 그려진 것도 이채롭습니다. 화가의 아부라고 할 수 있겠지요.

이 작품 앞에 서본 관객이라면 누구나 느끼듯 그림은 매우 장엄하고 아름답게 완성되었습니다. 마치 우리가 대관식 현장에 서 있는 듯한 환각마저 들게 합니다. 나폴레옹도 이 그림을 보고 매우 감동을 받았습니다. 그래서 그는 이렇게 말했습니다.

"이건 완전히 부조네. 진짜 사실적이야! 그림이라고 할 수 없어. 이 안에서 사람들이 살아 돌아다니는 것 같잖아!"

그림에 등장하는 주요 인물은 다음과 같습니다.

1) **나폴레옹**

2) **조제핀 황후** 다비드는 나폴레옹이 직접 관을 쓰는 모습으로 그림을 그리는 게 바람직하지 않다고 생각해 조제핀 황후를 찾아갔습니다. 그 장면 대신 황제가 조제핀에게 관을 씌워주려는 장면으로 그릴 수 있게 황제를 설득해달라는 것이었지요. 조제핀은 자신이 더욱 부각될 수 있다는 생각에 기꺼이 황제를 설득했습니다.

3) **교황 비오 7세** 오른손 손가락 세 개를 편 자세를 취하고 있는데, 이는 나폴레옹을 축복한다는 의미를 내포하고 있습니다. 나폴레옹이 이렇게 그리라고 다비드에게 지시했다고 합니다. 비록 교황에게서 관을 낚아채 스스로 머리에 썼지만, 교황이 이를 기꺼이 수용한 것처럼 보이게 하려는 의도가 깔려 있습니다.

4) **마리아 레티치아 라몰리노** 나폴레옹의 어머니. 실제로는 대관식에 참석하지 않았지만, 참석한 것처럼 그려 넣었습니다.

5) **조제프 보나파르트** 나폴레옹의 형. 나폴레옹과 다퉈 대관식에 초대 받지도 않았고 참석하지도 않았습니다. 어머니 마리아가 대관식에 참석하지 않은 것도 형

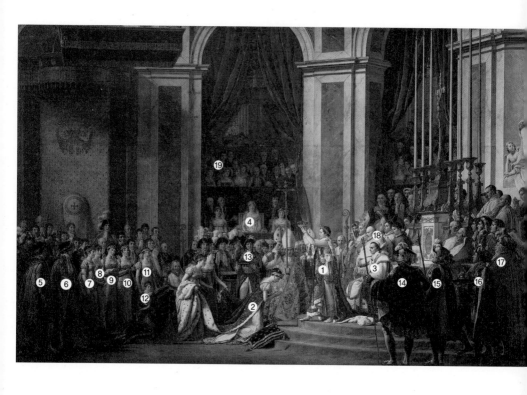

「나폴레옹의 대관식」의 도해
자크 루이 다비드

제간의 갈등에 화가 난 탓이 컸습니다. 조제프는 나폴리와 스페인의 왕을 지냈습니다.

6) **루이 보나파르트** 나폴레옹의 동생. 홀란트 왕국의 초대 국왕을 지냈습니다. 조제핀이 첫 번째 남편과의 사이에서 낳은 딸 오르탕스와 결혼했습니다.

7) **카롤린** 나폴레옹의 여동생

8) **폴린** 나폴레옹의 여동생

9) **엘리사** 나폴레옹의 여동생

10) **오르탕스 드 보아르네** 조제핀의 딸

11) **마리 줄리 클라리** 조제프 보나파르트의 부인

12) **나폴레옹-샤를 보나파르트** 루이 보나파르트와 오르탕스 드 보아르네의 어린 아들

13) **조아생 뮈라** 육군 원수. 황제 관인 샤를마뉴의 관 받침대를 들고 있습니다. 나폴레옹의 여동생 카롤린과 결혼해 나폴레옹의 매제가 되었으며, 나폴리의 왕으로 즉위했습니다.

14) **샤를 프랑수아 르브룅** 나폴레옹 제정기에 재무총감을 지냈습니다. 독수리 날개가 장식되어 있는 홀을 들고 있습니다.

15) **장 자크 레지 드 캉바스레스** 나폴레옹 제정기에 대법관을 지냈습니다. 샤를마뉴의 손이 장식된 홀을 들고 있습니다. 독수리 날개와 샤를마뉴의 손이 장식된 홀은 황제의 권력을 상징합니다.

16) **루이 알렉상드르 베르티에** 프랑스 총사령관을 지냈습니다.

17) **탈레랑 페리고르** 외무장관과 영국 주재 프랑스 대사를 지냈습니다.

18) **이름 모를 성직자** 그 얼굴 모습이 로마의 초대 황제로 통하는 율리우스 카이사

르를 닮았습니다. 그래서 '카이사르의 유령'이라는 별명이 붙었습니다. 나폴레옹이 황제의 정통성을 로마로부터 잇고 있음을 나타내기 위해 그려진 것으로 추측됩니다.

19) 자크 루이 다비드 대관식 장면을 스케치하고 있습니다.

이런 그림을 건물 안에 걸어놓게 되면 한눈에 들어오지 않습니다. 내가 그림을 보는 게 아니라 그림이, 그림의 상황이 나를 둘러싸고 육박해 들어오는 것 같습니다. 표현도 매우 사실적이어서 관객은 저도 모르게 마치 실제 대관식에 참여한 듯 그림의 상황에 몰입하게 됩니다. 이렇게 역사는 '가상현실'이 되어 보는 이의 뇌리에 깊이 뿌리박히게 됩니다. 관객도 그 일원이 되는 유장한 드라마가 펼쳐집니다.

역사화의 이런 특징은 서양미술로 하여금 그 어떤 미술보다 '인간의, 인간에 의한, 인간을 위한 미술'로 자리 잡게 만들었습니다. 우리 조상들은 위대한 영웅이나 성현의 이야기를 읽고 들으면서 그 장면을 머릿속으로 상상은 했어도 이처럼 손에 잡힐 듯한 조형 이미지로 만나 본 적이 거의 없었습니다. 하지만 서양인들은 이런 드라마를 시각적 장면으로 재현해 부단히 만나는 경험을 했지요. 이처럼 역사화는 휴먼 드라마로서 서양 회화의 인간 중심적인 특징을 잘 보여주는 미술이라 하겠습니다.

역사화

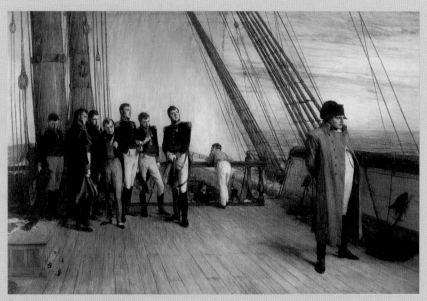

「HMS 벨로로폰호 갑판에서」
윌리엄 오처드슨, 캔버스에 유채, 164.9×248.6cm, 1880, 런던 테이트 브리튼

다비드의 「나폴레옹의 대관식」은 최고 권력자가 영광의 절정에 선 모습을 묘사한 그림입니다. 권력은 이처럼 무한한 영광을 가져다주기도 하지만 끝 모를 좌절과 고통을 안겨주기도 하지요. 서양 화가들은 이런 권력자의 좌절과 고통을 주제로 한 역사화도 많이 그렸습니다. 윌리엄 오처드슨의 「HMS 벨로로폰호 갑판에서」가 그런 그림입니다. 나폴레옹이라는 앞서 그림과 동일 인물을 소재로 했습니다.

화면 오른편에 나폴레옹이 서 있습니다. 그 반대편 뒤쪽에서는 나폴레옹의 측근들이 모여 그를 쳐다봅니다. 그들의 표정으로 보아 이곳의 분위기는 심상치 않습니다. 그들의 지

도자인 나폴레옹은 지금 함대를 지휘하는 게 아니라 적의 배를 타고 어디론가 끌려가고 있는 것입니다. 제목의 HMS는 'His(Her) Majesty's Ship(국왕(여왕) 폐하의 배)'의 약자입니다. 영국 해군의 함선에 붙는 호칭입니다. 그러므로 나폴레옹과 그의 측근들이 탄 배는 프랑스 배가 아니라 영국 배라는 사실을 알 수 있습니다.

영국 군함 벨로로폰호가 향하는 곳은 남대서양의 세인트헬레나 섬입니다. 나폴레옹이 생을 마치게 되는 유배지이지요. 지금 배 위에서 벌어지는 상황은 1815년 6월의 일이고, 나폴레옹은 이로부터 6년 뒤인 1821년 5월에 죽게 됩니다. 이 배에 실려 유배지로 떠나기 전 나폴레옹은 워털루 전투에서 크게 패배합니다.

워털루 전투는 나폴레옹에게 매우 중요한 전투였습니다. 1814년 프로이센, 오스트리아, 영국 연합군이 파리를 점령하자 나폴레옹은 퇴위되어 지중해의 작은 섬 엘바에 유배되었었지요. 나폴레옹은 이듬해 그곳에서 탈출했습니다. 곧 권력을 회복한 그는 연합국에 강화를 제안합니다. 이 제안이 거부되자 그는 빨리 정세를 주도하려고 벨기에 남쪽 워털루에서 전투를 벌였습니다. 처음에는 승기를 잡는 듯했습니다. 하지만 결국 연합국에게 패배해 이처럼 절해고도로 유배되는 신세가 되었습니다.

나폴레옹은 지금 갑판 후미 쪽에서 프랑스 땅을 바라봅니다. 이제 떠나면 언제 돌아올지 알 수 없는 막막한 상황입니다. 애초에 나폴레옹은 미국으로 망명하려고 했습니다. 하지만 망명 요청이 수용되지 않아 영국이 취한 '보호 조치'를 따르게 되지요. 그렇게 포로가 된 나폴레옹은 더 이상 탈출은 꿈도 꿀 수 없는 세인트헬레나 섬으로 가게 된 것입니다.

나폴레옹의 고독과 한은 그가 홀로 뒷짐 진 채 침통한 표정으로 서 있는 모습에서 잘 드러납니다. 그는 줄곧 이 자세로 갑판 위에 서 있을 것 같습니다. 마치 돌부처가 된 듯 지평선 쪽으로 시선을 고정하고는 결코 움직이지 않을 태세입니다. 그만큼 그의 가슴은 꽉 막혀 있습니다. 하늘도 잿빛 구름으로 뒤덮여 그 좌절감에 무게를 더합니다. 모든 게 꾸물꾸물 헤어날 수 없는 심연 속으로 말려들어가고 있습니다.

그해 10월 세인트헬레나 섬에 도착한 나폴레옹은 섬 중앙의 롱우드 하우스에서 살게 됩니다. 감시 책임을 진 허드슨 로 총독은 막대한 경계 병력을 배치하고 그의 외출을 제

한했습니다. 심지어는 나폴레옹의 병색이 짙어졌는데도 주치의를 본국으로 귀국시켜 제대로 치료도 받지 못하게 했습니다. 그런 통제와 학대 속에서 건강을 잃은 나폴레옹은 1821년 5월 5일 오후 5시 49분 세상을 떠납니다. 어쩌면 그림 속의 나폴레옹이 묵묵히 주시하고 있는 것은 그렇게 어둡게 펼쳐질 자신의 미래일지 모릅니다.

역사화의 사례 2
—

역사화에는 여러 종류의 영웅이 그려지지만 조국과 동포를 위해 자신을 희생하는 이만큼 관객의 가슴을 뭉클하게 하는 영웅도 없습니다. 특히 근대 국민국가가 형성되던 시절 애국심에 호소하는 이런 영웅 주제의 그림은 여러 유럽 국가에서 빈번히 그려졌습니다. 코플리의 「페어슨 소령의 죽음, 1781년 1월 6일」도 그런 그림의 하나입니다.

그림은 격렬한 전투 장면을 보여줍니다. 총을 쏘는 군인들과 전진하는 군인들, 총에 맞아 죽거나 부상당한 군인들이 뒤섞여 있습니다. 이 그림의 주인공인 페어슨 소령은 그림 하단 중앙에 몸을 늘어뜨린 채 죽어 있습니다. 전투를 지휘하던 지휘관이 총에 맞아 사망한 것입니다. 그럼에도 불구하고 영국군은 흐트러지지 않고 싸움을 계속해 프랑스군을 무찌릅니다. 이순신 장군이 전사한 노량해전을 떠올리게 하는 그림입니다.

이 그림은 1786년 1월 6일에 발생한 저지 전투를 소재로 했습니다. 저지 섬은 양국 왕실령으로, 프랑스 노르망디 해안에 자리 잡고 있습니다. 프랑스 코탕탱 반도에서 불과 19킬로미터 서쪽에 있어 지리적으로는 프랑스와 훨씬 더 가깝지만(잉글랜드의 웨이머스에서는 남쪽으로 160킬로미터), 영국 왕실령인 까닭에 애초부터 영국과 프랑스 사이의 갈등을 분출시킬 요소를 갖춘 섬이었습니다. 게다가 이 무렵 저지 섬은 영국에 의해 프랑스와 미국 선박의 나포 기지로 쓰이고 있었습니다. 당시 미국은 영국과 독립 전쟁 중이었고 프랑스는 미국의 동맹국이었습니다. 그러므로 영국은 물자를 싣고 프랑스와 미국을 오가는 배들을 위협할 필요가 있었고 노르망디 해안에 있는 저지 섬은 이를 위한 중요한 전략적 요

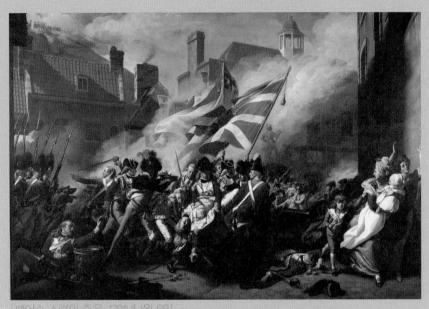

「페어슨 소령의 죽음, 1781년 1월 6일」
존 싱글턴 코플리, 캔버스에 유채, 366×252cm, 1783, 저지 미술관(테이트 브리튼 소장의 저지 미술관 임대 작품)

충지였습니다.

이 위협 요소를 제거할 필요를 느낀 프랑스는 필립 드 륄르쿠르 남작이 이끄는 원정대를 보내 저지 섬을 장악하게 합니다. 하지만 승리의 여신은 프랑스 편이 아니었습니다. 1월 5일 밤부터 이튿날 새벽까지 섬에 상륙한 프랑스 군은 6일 아침 무렵 주도인 세인트 헬리어(생텔리에)를 장악하고 총독 대리를 생포합니다. 여기까지는 프랑스에 유리한 사태 전개였습니다. 그러나 붙잡힌 총독 대리가 항복했음에도 불구하고 저지 섬 주둔군 사령관이었던 페어슨 소령은 항복 요구를 거부했습니다. 적의 규모가 자신들보다 적다는 사실을 파악한 그는 곧장 반격을 가했습니다. 불행하게도 페어슨 소령은 반격 초장에 프랑스 군이 쏜 총에 맞아 전사합니다. 그럼에도 불구하고 지휘권을 이어받은 부관 필리프 뒤메

리크의 일사불란한 지휘로 영국군은 프랑스군을 완벽하게 제압합니다. 프랑스군을 지휘하던 뢸르쿠르 남작도 이때 사망합니다. 이 패배 이후 프랑스는 저지 섬을 공격하는 일을 영구적으로 포기하게 됩니다.

코플리는 페어슨 소령을 좀 더 영웅적으로 기리기 위해 전투 초장에 죽은 그를 전투 클라이맥스에 죽은 모습으로 표현했습니다. 그리고 소령의 주검도 마치 십자가에서 내려지는 그리스도처럼 묘사해 관객으로 하여금 깊은 애도의 감정을 느끼게 만들었습니다. 페어슨의 흑인 노예는 주인을 죽인 프랑스 저격병을 향해 분노에 차 총탄을 쏟아붓고 있는데, 이는 애국심에 사로잡힌 당시 영국 관중의 가슴에 불을 지피기 위한 장치라 하겠습니다.

이 그림은 사건 발발 2년 뒤인 1783년에 제작되었는데, 1783년은 파리 조약에 의해 미국의 독립이 승인된 해입니다. 독립혁명을 일으킨 미국을 끝내 제압하지 못해 결국 미국의 독립을 인정하지 않을 수 없게 된 당시의 영국. 이 그림은 영국의 그 구겨진 자존심을 얼마간 달래준 당의정 같은 그림이라 하지 않을 수 없습니다. 1784년 이 그림이 처음으로 대중에게 공개되었을 때(1인당 1실링을 받는 유료 공개였습니다) 구름 관중이 몰려들었다는 기록에서 이 그림을 보며 영국 관객이 느꼈을 자부심과 고양된 애국심을 짐작해볼 수 있습니다.

그림에 묘사된 페어슨 소령의 장교들은 다 실제 인물을 모델로 해서 그린 것으로 추정됩니다. 화가가 소령의 흑인 노예를 그릴 때는 경매인인 제임스 크리스티의 흑인 노예가 모델을 섰다고 합니다. 화면 오른쪽에 그려진 도망가는 시민들은 코플리의 아내와 아이들, 유모가 모델을 서 주었습니다. 아이러니한 것은, 이 그림을 그린 코플리가 보스턴에서 태어난 미국인이었다는 사실입니다. 그러나 독립혁명이 일어났을 때 그는 다수 독립파가 아니라 소수 왕당파에 속해 있었습니다. 그런 까닭에 영국으로 가 영국의 입장에서 영국 역사를 찬양하는 이런 그림을 그릴 수 있었습니다.

자연을 지배하는 서양화 자연에 귀의하는 동양화

: 풍경화에 나타난 서양미술의 인간 중심적인 특징

카날레토, 「산마르코 광장」

문화적인 측면에서 보면, 서양미술의 인간 중심적인 특징은 서양의 개인주의 문화와 밀접한 관련이 있습니다. 개인주의는 개인의 자유와 권리를 중시하고 개인을 기초로 하여 모든 것을 규정하는 태도를 말합니다. 그러므로 개인주의 문화가 발달한 곳에서 인간 중심적인 미술이 발달하는 것은 지극히 자연스러운 현상입니다. 인간을 세계의 중심에 둔다는 것은 궁극적으로 자유로운 개인에 기초한 개인주의적 가치를 전제로 하기 때문입니다. 우리 전통 미술이 서양 미술에 비해 상대적으로 인간 중심적인 성향이 덜한 것은 그만큼 개인주의 문화와 거리가 있기 때문입니다.

서양미술이 인간 중심적이라는 것은, 그만큼 서양에서는 인간이 세계와 맥락에서 쉽게 분리됨을 의미합니다. 동양에서는 인간을 세계와 맥락에서 분리하는 게 그리 쉽지 않지요. 그래서 인류학자 에드워드 홀은 서양을 '저맥락low context 사회', 동양을 '고맥락high context 사회'라고 불렀습니다. 서양에서는 개인이 맥락보다 우선시되는 반면, 동양에서는 맥락이 개인보다 우선시된다는 겁니다. 서양에서는 인간을 맥락에 예속되지 않은 자유롭고 독립적인 행위자로 본 반면, 동양에서는 인간을 맥락 안에서 서로 긴밀히 연결되어 있는 유동적인 존재로 본 것이지요.

이와 관련해 심리학자 리처드 니스벳은 이런 말을 합니다.

> 철학자 도널드 먼로의 표현을 빌자면, 동양인들은 인간을 "가족이나 사회 혹은 도의 원리와 같은 전체와의 관련성 속에서 파악한다." 인간은 '인간관계 속에서' 행동하고 있기 때문에 완전하게 독립적인 행위를 한다는 것은 불가능하며, 그리 바람직한 일도 아니다. 동양인에게 있

어서 행위란 다른 사람들과의 관계에 의해 조정되고 또한 다른 사람들에게 영향을 주는 것이기 때문에 인간관계에서 조화를 유지하는 것이 사회생활의 가장 중요한 목표가 된다.

_리처드 니스벳, 『생각의 지도』(김영사, 2004)에서

이런 태도는 '인人'이나 '인간人間' 같은 한자어에 그대로 배어 있습니다. '人'은 두 사람이 서로 기댄 모습에서 나온 것이라 하고, '人間'이라는 단어는 사람이 '사람 사이', 곧 관계 속에서 존재함을 표상합니다. 인간의 개념은 시간과 공간 개념의 연장선상에 있다고 할 수 있는데, 시간은 때와 때의 사이를 이르는 말이고, 공간 또한 장소와 장소의 사이를 이르는 말입니다. 시간은 시간에 이어져 있고, 공간은 공간에 연해 있습니다. 인간도 인간에 연해 있을 때 비로소 인간입니다. 이처럼 동양에서는 맥락을 중시하고 그 맥락 속에서 존재를 파악했습니다. 맥락을 떠난 인간은 끈 떨어진 연처럼 매우 불안정하고 위험한 상황에 처한 존재가 될 수밖에 없습니다.

그런 점에서 동양에서는 서양의 개인주의와 같은 탈맥락적 태도가 나오기 어려웠습니다. 개인주의의 개인은 모든 맥락에서 분리된, 독립된 존재입니다. 개인주의 문화에서는 사람에 대해 판단할 때 그 사람 자신을 가장 중요한 판단 대상으로 봅니다. 하지만 집단을 중시하는 문화가 발달한 곳에서는 그 사람뿐 아니라 그 사람이 속한 다양한 맥락, 이를테면 혈연이나 지연, 학연 등을 두루 따져보게 됩니다. 동등한 가치로 따질 뿐 아니라, 때로는 그런 맥락이 대상 자신보다 더 중요한 판단 근거가 됩니다.

그러다 보니 동양에서는 개인주의적 가치가 부정적으로 평가될 때가 많습니

다. 물론 지금의 한국은 이전에 비해 개인주의적 성향이 강해져서 상당히 서구화되었다는 평가를 듣고 있지만, 그래도 대부분의 사람이 여전히 고맥락의 가치를 중시하는 삶을 살고 있습니다. 한국인들은 '개인주의자'라는 말에서 여전히 '이기주의자'라는 뉘앙스를 느낍니다. 그만큼 한국은 유구한 고맥락 사회라고 할 수 있습니다. 개인의 능력이나 자질보다 그 사람이 졸업한 학교가 어디인지를 먼저 따지고, 투표를 할 때 지역에 따라 두드러진 표 쏠림 현상이 나타나는 것은 여전히 강력한 고맥락 사회의 모습이라 하겠습니다.

한국인을 비롯한 동양인이 개인주의적인 서양인들을 보며 무척 이기적이라고 여기는 것처럼 서양인들은 집단을 중시하는 동양인들을 보며 자신감이 부족하다고 보는 경우가 많습니다. 동양인들이 이기심으로 느끼는 것을 서양인들은 자신감으로 해석하고, 서양인들이 자신감 부족으로 느끼는 것을 동양인들은 겸손함으로 해석합니다.

자연히 서양에서는 자기 평가의 최종 심판자가 자기 자신입니다. 이 세상에서 자기보다 자신을 더 잘 알 수 있는 사람은 없다고 생각합니다. 하지만 동양에서는 자기 평가의 최종 심판자가 타인입니다. 자신의 능력을 스스로 평가한다는 것은 교만하고 반성을 모르는 행위가 되기 쉽다고 생각합니다. 이로 인해 서양인들은 자존감을, 동양인들은 체면을 자기 평가와 관련해 매우 중요한 가치로 추구합니다.

일리노이 대학에서 마케팅과 문화심리학을 연구하는 샤론 새빗 교수는 이에 대해 이렇게 말합니다.

　　　많은 서양인들이 '나는 내 판단에 매우 자신이 있다. 나는 누군가가 거

짓말을 하면 항상 알아챌 수 있다. 많은 사람들이 '내가 특별하다고 생각한다'와 같은 진술에 전적으로 동의하는 경향을 보인다. 반대로 동양인은 '나는 내 것이 아닌 것을 가져본 적이 없다, 나는 사람들 얘기를 엿듣지 않는다, 나는 다른 사람의 뒷얘기를 하지 않는다' 등의 진술에 동의하는 경향을 보인다. 동양인은 자신이 법과 규범을 잘 지키고 좋은 인간관계를 유지하고 있다는 사실을 강조하고 싶어 한다.

_EBS 동과 서 제작팀·김명진, 『동과서』(지식채널, 2012)에서

그런 측면에서 서구 사회에서는 독립성Independence이 중요한 가치로 작용하고, 한국과 같은 동양 사회에서는 상호 의존성Interdependence이 중요한 가치로 작용한다고 말할 수 있습니다. 이 개념은 사회심리학자 헤이즐 마커스와 시노부 기타야마가 제시한 것입니다. 개인을 맥락에서 쉽게 떼어놓을 수 있는 서양에서는 사람의 독립성을 중시하고, 개인을 맥락에서 쉽게 떼어놓을 수 없는 동양에서는 사람들 사이의 상호 의존성을 중시한다는 것이지요.

개인을 의미하는 영어의 'individual'은 나누고divide 나누어 더는 나눌 수 없게 된 상태를 뜻합니다. 나눌 수 없다는 것은 그만의 고유성을 갖고 있다는 것이고, 독립성은 이 고유성에서 오는 특질입니다. 서구 사회에서 독립성을 중시하는 것은 고유성을 중시하기 때문입니다. 자연히 고유성과 관련된 다른 모든 특질도 중요하게 취급됩니다. 개성, 정직성, 자신감, 자존감 같은 특질들이 그런 것입니다. 독립적인 존재는 자신의 고유성을 지키려고 노력하므로 그가 취할 수 있는 최상의 정책은 자신감을 갖고 정직하게 행하는 것입니다. 위축되어 비굴해지거나 거짓으로 남을 속이는 것은 자신의 고유성을 흐리는 행위가

되기 쉽습니다. 자신의 독립성을 위험에 빠뜨려 스스로를 배반하는 행위가 되기 쉽습니다. 자신의 고유성을 중시할수록 사람은 자신감으로 충만하고 정직할 수밖에 없습니다.

그래서 서양과 같은 개인주의 사회에서는 타인과의 관계에서 일단 타인의 자기 확신과 정직성을 전제합니다. 개인은 누구든 자신의 고유성과 독립성을 지키려고 노력할 것이므로 그가 지금 확신에 차서 정직하게 말하고 있다고 생각합니다. 설령 거짓말을 하는 것처럼 느껴지더라도 일단 그의 자기 확신과 정직성을 믿어줄 수밖에 없습니다. 그의 고유성과 독립성을 존중해야 하니 그의 태도와 말이 분명한 거짓으로 드러나기 전까지는 의심이 가더라도 믿어 주어야 합니다. 내가 아무 근거 없이 그를 의심한다면 그 또한 나를 아무 근거 없이 의심할 수 있고, 그렇게 될 경우 나의 고유성과 독립성은 심대하게 침해될 수 있습니다. 그러므로 개인의 자기 확신과 정직성을 인정하고 존중하는 것은 독립적이고 고유한 개인의 존재를 가능하게 하는 조건입니다.

상호 의존성을 중시하는 동양 사람들은 충忠이나 효孝와 같은 의리를 중시합니다. 의리란 사람이 지켜야 할 기본적인 도리를 가리킵니다. 그 도리의 근본은 사람과 사람 사이의 관계에 있습니다. 봉건시대에는 군신 사이의 의리, 부모에 대한 의리, 가족에 대한 의리 등이 중시되었습니다. 오늘날 의리는, 신의를 지켜야 할 교제상의 도리나 상부상조의 문화 속에서 지켜야 할 남에 대한 체면 등으로 이해됩니다. 이처럼 다른 사람과의 관계 속에서 중시되는 가치이기에 의리는 동양 사회의 상호 의존성을 잘 드러내는 가치라 할 수 있습니다.

이런 상호 의존적 사회에서 개인보다 중요한 것은 집단이며, 개인은 집단과 대등하게 양립할 수 없습니다. 개인은 집단을 위해 언제든 희생할 준비가 되

어 있어야 하고 이런 규칙을 잘 따르는 사람이 충신이고 효자이며 열녀입니다. 세계는 이런 관계의 연장이고, 관계는 존재의 모든 것을 규정합니다.

동양에서 산수화가 모든 장르 가운데 으뜸으로 여겨지는 것은 이 장르의 그림이 관계로서의 세계를 가장 두드러지게 표상하는 그림이기 때문입니다. 산수화는 단순히 실재하는 풍경을 모사하는 데 그치는 그림이 아닙니다. 서양의 사실적인 풍경화처럼 자연의 외적 경관에 집착하는 그림이 아니라, 대자연의 섭리와 철리哲理, 기운생동을 드러내는 데 좀 더 큰 관심을 둔 그림입니다. 그래서 개개의 대상 혹은 디테일에 분석적으로 매이지 않고 일필휘지합니다. 그렇게 해서 사물들 사이의 관계와, 그 관계를 가능하게 하는 힘과 원리를 드러내 보이는 것이 산수화입니다. 산수화는 우주의 본질을 관계와 맥락으로 보는 그림이며, 화가에게 있어 중요한 과제는 그 관계와 맥락의 미학을 드러내는 것입니다.

동양의 산수화와 유사한 장르가 서양의 풍경화입니다. 두 장르의 그림을 놓고 비교해 보면 맥락-관계를 중시하는 동양과 주체-개인을 중시하는 서양의 차이를 보다 선명히 느껴볼 수 있습니다.

서구 사회에서는 독립성이 중요한 가치로 작용하고,
한국과 같은 동양 사회에서는 상호 의존성이
중요한 가치로 작용합니다.
이것이 그림에서는 서양의 풍경화,
동양의 산수화라는 차이로 드러납니다.

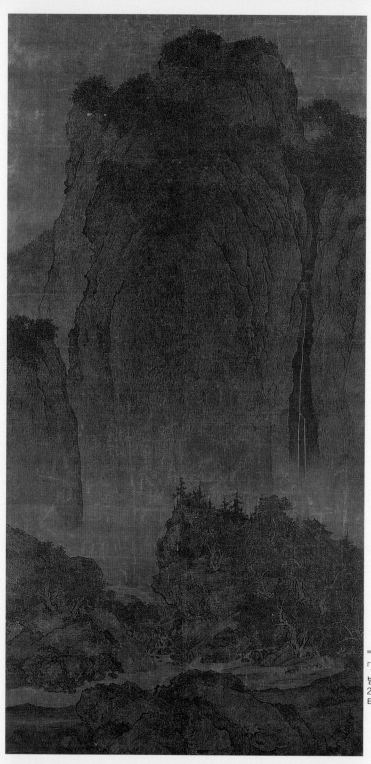

「계산행려도」
범관, 비단에 먹과 담채,
206.3×103.3㎝, 11세기,
타이베이 국립고궁박물원

중국 송나라 때의 화가 범관范寬이 그린 「계산행려도谿山行旅圖」는 동양의 산수화를 대표하는 걸작 가운데 하나입니다. 이 작품은 보는 사람을 단번에 압도하는 힘이 있습니다. 자연의 웅장하고 숭고한 아름다움이 우리 안으로 깊이 스며들어 다시 큰 울림으로 퍼져 나가는 듯한 느낌을 줍니다. 우리 몸이 그 울림의 매개체가 된 듯합니다.

범관은 전경에 나무와 바위, 작은 인물 들을 그려 넣었고 화면 중심에는 거대한 산을 배치했습니다. 사람의 크기가 매우 작아 언뜻 보아서는 놓치기 쉽습니다. 사람의 존재는 그림 안에서 그리 특별한 의미를 갖지 못하고 다른 풍경의 요소처럼 전체 풍경에 자연스럽게 묻혀 있습니다. 사람과 나무, 개울, 집이 모두 구별 없이 한가지인 것입니다.

이 전경 뒤로 안개가 스멀스멀 피어오르고 가로막은 벽처럼 산이 우뚝 서 있습니다. 산봉우리 오른쪽 계곡에서는 폭포가 떨어져 보는 사람의 가슴에 아스라한 감정이 일어나게 합니다. '기운생동'할 때의 그 기가 살아 움직이는 것 같습니다. 크고 웅장한 힘과 작고 섬세한 힘이 서로 조화를 이뤄 이 생동하는 기운을 낳았습니다. 보면 볼수록 우리 안의 모든 것을 비우고 자연으로 귀의하고 싶게 만드는 풍경입니다.

흔히 대자연을 그린 것이라고 하는, 모든 것을 품고 우리마저 그 안에 혼융시켜 감싸는 동양의 산수화는, 세계와 인간, 세계와 내가 하나라는 선언입니다. 그 선언을 얼마나 미학적으로 잘 전달했느냐에 따라 작품의 성패가 결정됩니다.

반면 서양의 풍경화에서는 인간과 자연의 이런 완전한 혼융을 보기 어렵습니다. 물론 서양 풍경화에서도 우리는 자연이 주는 감동을 맛볼 수 있습니다.

자연의 웅장함과 신비로움, 아름다움을 충만히 느낄 수 있습니다. 그러나 동양의 산수화에서 맛보게 되는 '물아일체' '혼융' '귀의'의 경험을 하기는 쉽지 않습니다.

산수화와 풍경화의 차이는 일단 그 이름에서부터 찾아볼 수 있습니다. 풍경화를 의미하는 영어의 'landscape'는 어원적으로 볼 때 땅, 특히 토지를 의미하는 'land'와 어떤 특질이나 상태, 구조를 나타내는 접미사 '-scape'('-ship'과 상통하는 의미)로 이뤄져 있습니다. 토지의 뜻이 강한 'land'는 그 소유관계를 따져 영국사람English의 땅land을 뜻하는 잉글랜드England, 폴란드 사람Polish의 땅을 뜻하는 폴란드Poland, 핀란드 사람Finn의 땅을 뜻하는 핀란드Finland 등 나라 이름으로도 쓰입니다. 이런 점으로 보아 풍경화는 원칙적으로 구획이 정해진, 혹은 소유관계가 있는 특정한 땅의 특정한 상태나 특질을 보여주는 그림이라 할 수 있습니다. 만약 그 땅이 특정한 개인이나 집단, 나라의 소유가 아니라면 그 땅은 분명 신의 소유일 것입니다.

서양 풍경화는 이처럼 인간(주체)과 자연(객체) 사이의 이분법적 관계를 전제로 하고 있고, 그 관계의 바탕에는 창조주인 신(나아가 신의 대리자인 인간)과 피조물인 자연, 혹은 만물의 영장인 인간과 그의 활동 무대인 자연이라는 분리 의식이 짙게 깔려 있습니다.

이는 동양의 산수라는 말이 주는 자연 전체를 아우르는 인상과 다릅니다. 산수에서 인간은 결코 스스로를 분리할 수 없습니다. 그는 철저히 자연의 일부일 뿐입니다. 그래서 산수화는 줄곧 자연 풍경만을 그 중심 소재로 다뤄왔습니다. 인간과 인간이 만든 건축물 등 인위적인 소재는 부속적인 이미지로만 간간이 들어갈 뿐입니다. 하지만 서양 풍경화는 앞에서도 말했듯 인간의 활동

무대를 소재로 한 그림입니다. 그러므로 자연 풍경뿐만 아니라 도시 풍경도 많이 그려졌습니다. 인간이 만든 공간이 자연 공간 못지않게 중요한 소재였던 것입니다.

이런 서양의 도시 풍경화를 보면 자연의 모습이 거의 없거나 아주 부분적으로 들어가 있습니다. 경관을 그리는 데 이처럼 자연이 배제되는 것은 동양의 산수화에서는 거의 볼 수 없는 현상입니다. (물론 동양과 서양이 만나기 시작하는 근대에 들어서면 일본화가 히로시게의 우키요에 모음집 『명소 에도 백경』에서 보듯 도시 풍광을 묘사한 그림이 동양에서도 간간이 나타납니다. 그러나 크게 보아서는 여전히 드문 형식의 그림이었다는 점에서 예외적인 현상인 것만은 분명합니다.)

동양의 산수화는, 세계와 인간,
세계와 내가 하나라는 선언입니다.
그 선언을 얼마나 미학적으로 잘 전달했느냐에
작품의 성패가 결정됩니다.
반면, 서양의 풍경화는 인간과 자연의
이분법적 관계를 전제로 하고 있습니다.

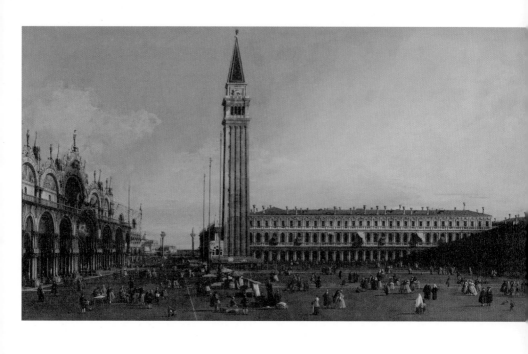

「산마르코 광장」
카날레토, 캔버스에 유채, 85×135.6cm, 1742~46, 뉴사우스웨일스 아트 갤러리

여기서 서양 풍경화의 하나인 베두타Veduta를 한 점 볼까요? 베두타는 이탈리아어로 '전망' '조망'을 뜻합니다. 이런 의미에서 전망 좋은 풍경을 그린 그림을 베두타라고 부르는 관습이 생겨났는데, 일반적으로 자연 풍경보다는 도시 풍경을 세밀하고 정교한 솜씨로 그린 큰 그림을 지칭합니다. 서양에서 풍경화가 독립 장르로 발달하기 시작한 초기부터 이런 도시 풍경은 매우 중요한 소재로 발달했습니다.

18세기 화가 카날레토는 베두타를 많이 그려 유명해진 사람입니다. 그의 「산마르코 광장」을 보면, 정교한 필치로 광장과 광장을 둘러싼 건물들, 광장의 사람들을 생생히 묘사한 것을 볼 수 있습니다. 화면 왼편으로 산마르코 대성당과 두칼레 궁이 보이고 커다란 산마르코 종탑이 관객을 마주보고 있습니다. 종탑 오른쪽으로 뻗은 열주의 건물은 프로쿠라티에 누오베Procuratie Nuove입니다. 나폴레옹이 "세계에서 가장 아름다운 홀"이라고 부른 이 멋지고 너른 광장에 많은 사람들이 삼삼오오 모여 일상의 한때를 즐기고 있습니다. 옷차림새로 보아 유럽 이외의 지역에서 온 사람도 있음을 알 수 있습니다.

지금처럼 이 그림이 그려진 때도 산마르코 광장은 관광객들의 인기 방문지였습니다. 베네치아를 방문한 이들은 이 아름답고 예술적인 광장을 본 경험을 고향의 친지들에게 자랑하고 싶어 했습니다. 자연히 이곳의 풍경을 그림으로 그려 파는 시장이 형성되었고 이 아름다운 풍경을 집으로 가져가 걸어놓고 추억을 안주 삼아 친구들, 지인들에게 자신의 경험을 이야기하는 사람들이 늘어났습니다. 특히 카날레토는 영국에서 가장 인기 있는 이탈리아 화가가 되어 많은 영국 여행객들이 그의 그림을 사서 집으로 돌아갔습니다. 오늘날 카날레토의 작품이 고국인 이탈리아보다 영국에 더 많이 소장되어 있는 이유가 여기

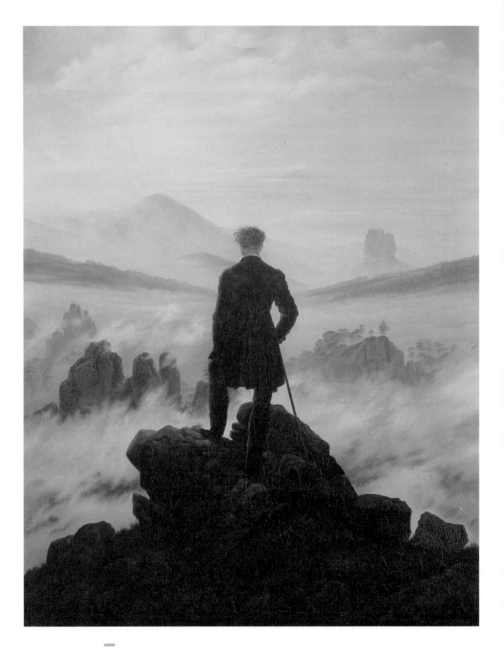

「안개 바다 위의 방랑자」
프리드리히, 캔버스에 유채, 98.5×75㎝, 1818년경, 함부르크 미술관

있습니다.

이런 역사적인 사실에서 알 수 있듯 서양에서 풍경화는 무엇보다 주체로서 인간의 공간에 대한 경험을 확인하는 그림이었습니다. 풍경화에서 인간이 보이지 않는다 하더라도 그 그림의 진정한 주체는 자연이 아니라 인간입니다. 풍경은 개척의 대상이든 탐미의 대상이든 사유의 대상이든 인간의 시선 아래 놓인 객체입니다. 독일 낭만주의 화가 프리드리히가 그린 「안개 바다 위의 방랑자」는 그 같은 서양인들의 시선을 인상적인 장면으로 또렷이 일깨워주는 걸작입니다.

너의
속마음이
보여

: 인물화에서 살펴보는
서양미술의 인간 중심적인 특징

페르메이르, 「진주 귀고리를 한 소녀」

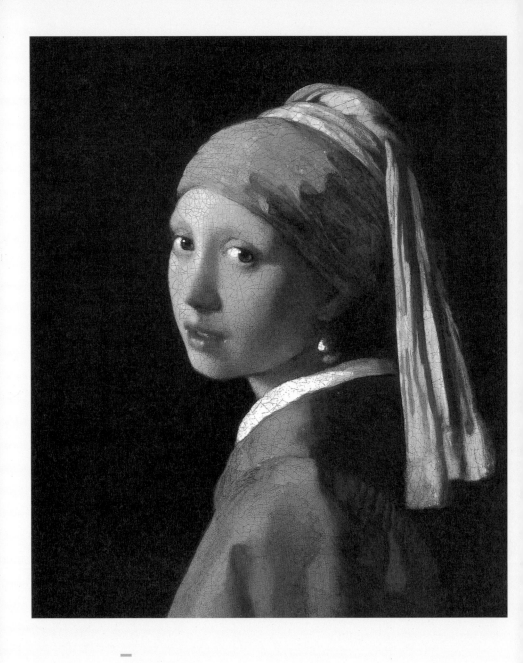

「진주 귀고리를 한 소녀」
요하네스 페르메이르, 캔버스에 유채, 44.5×39cm, 1667년경, 헤이그 마우리츠하위스

개인의 가치를 중시한 서양 화가들은 사람을 그릴 때 대상의 표정과 사적 정서를 중시했습니다. 개인이 주어진 상황과 조건을 어떻게 느끼고 이를 어떻게 표출하는지 관찰함으로써 개인이 구체적으로 경험하는 내면을 묘사했습니다. 그 결과 서양에서는 다양한 인상과 표정을 표현했습니다. 그 성취를 두 점의 걸작을 통해 확인해 보겠습니다. 페르메이르의 「진주 귀고리를 한 소녀」와 게르스틀의 「웃는 자화상」(114쪽)입니다.

페르메이르의 「진주 귀고리를 한 소녀」는 '북유럽의 모나리자'로 불릴 만큼 유명한 작품입니다. 아리따운 소녀가 얼굴을 살짝 돌려 관객을 바라봅니다. 소녀가 왼쪽으로 얼굴을 돌린 데서 그쪽에 소녀의 시선을 끄는 무언가가 있음을 알 수 있습니다. 이 그림을 보며 개인적으로 이런 상상을 해봅니다.

한 소년이 거리를 걸어갑니다. 맞은편에서 한 소녀가 걸어옵니다. 아직 그녀의 이목구비를 또렷이 확인할 수 있을 만큼 가깝지는 않지만, 소녀가 매우 아름답고 매력적으로 보입니다. 그런데 가까이 다가갈수록 소년은 소녀를 똑바로 쳐다볼 용기가 나지 않습니다. 처음 보는 사람을 대놓고 본다는 게 예의도 아니고, 소녀를 생각할수록 가슴이 두근거려 빤히 쳐다보기 민망합니다. 소녀와 눈을 마주치기가 두렵습니다. 그래서 애써 시선을 돌립니다. 다른 곳을 쳐다봅니다.

그렇게 가다보니 어느새 그녀가 소년 곁을 지나치려 합니다. 이제 이렇게 스쳐 지나가 버리면 소년은 소녀의 얼굴이 정확히 어떻게 생겼는지 확인할 방법이 없습니다. 아까 멀리서 볼 때 정말 아름다워 보였는데, 그 얼굴을 제대로 보지도 못하고 지나친다는 게 너무 아쉽습니다. 옆얼굴이라도 보고 싶습니다. 그런 생각이 드는 순간, 소년은 저도 모르게 얼굴을 그녀 쪽으로 살짝 돌립니

다. 세상에, 소년이 고개를 돌린 찰나 소녀도 소년을 향해 고개를 돌렸습니다. 두 사람의 눈이 마주쳤습니다.

소녀도 소년에게 끌렸던 것 같습니다. 소녀도 소년이 어떤 사람인지 궁금했던 것 같습니다. 그래서 서로 몰래 곁눈질하려던 것이 이렇듯 눈이 마주치는 결과로 이어졌습니다. 두 사람의 마음에는 순간적인 당혹스러움이 일었겠지요. 그럼에도 서로를 향한 눈길은 더욱 또렷해집니다. 어여쁜 얼굴을 조금이라도 더 선명히 보고 싶으니까요. 봄날의 꽃향기처럼 젊은 날의 아름다움이 그렇게 서로를 스쳐갑니다. 서로를 향한 애틋한 마음이 메아리처럼 아련하게 울려 퍼집니다.

「진주 귀고리를 한 소녀」를 보면서 이런 상상을 하게 되는 것은, 그림의 소녀가 보여주는 표정이 매우 미묘하기 때문입니다. 눈에는 호기심이 가득 어려 있습니다. 살짝 열린 입은 설레는 그녀의 속마음을 설핏 드러내줍니다. 하지만 전체적인 표정은 자신의 속내를 감추려는 무표정에 가깝습니다. 그 미묘한 조화가 소녀를 더욱 매력적으로 만들어줍니다. 그처럼 은근하고 미묘한 표정을 저토록 생생히 포착해냈다는 점에서 화가의 관찰력과 표현력에 놀라게 됩니다.

표정과 인상의 표현에 심혈을 기울인 서양미술은 이렇듯 개인의 내밀한 심리를 실감나게 전달할 만큼 수준 높은 형상화의 경지에 이르렀습니다. 그 성취에 기초해 화가는 개인이 느끼는 희로애락을 우주 전체의 운행만큼 중요하게 다뤘습니다. 복잡 미묘한 개인의 정서 표출이 우주적 사건인 듯 비중 있게 다가오도록 표현한 것입니다.

얀 페르메이르(1632~75)는 17세기 네덜란드 미술을 대표하는 거장 가운데 한

사람입니다. 이 무렵 그와 어깨를 견준 유명한 네덜란드 화가로는 렘브란트와 프란스 할스를 꼽을 수 있습니다. 렘브란트와 할스, 페르메이르 모두 인물을 잘 그렸지만, 제각각 저만의 특색이 있었습니다.

렘브란트의 인물들은 인간의 실존에 대한 깊은 상념에 젖게 합니다. 자신의 내면에 집중하거나 생각에 잠겨 있는 사람들을 그린 경우가 많습니다. 할스의 인물들은 대체로 유쾌하고 활달한 모습을 보여줍니다. 건강한 시민상을 느끼게 해주는 그림들입니다. 그런가 하면 페르메이르는 실내에서 소소한 일상에 몰입해 있는 여인들을 즐겨 그렸습니다. 그들은 깊이 고뇌하지도 않고 활동적인 제스처를 취하지도 않습니다. 부드럽고 다감한 표정을 짓는 경우가 대부분입니다. 그래서 은근하고 은은한 아름다움이 느껴집니다.

이런 아름다움은 페르메이르가 여성의 미묘한 표정을 매우 잘 포착할 줄 알았기에 가능한 표현입니다. 우유를 따르거나 레이스를 뜨면서, 혹은 편지를 읽거나 저울을 달면서 그들이 짓는 미묘한 표정은 잊을 수 없는 추억의 이미지로 우리에게 남습니다.

혹자는 페르메이르가 이처럼 미묘한 표정까지 포착할 수 있었던 것은 카메라 오브스쿠라나 카메라루시다 같은 광학기구의 도움을 받은 덕분이라고 합니다. 영국 화가 데이비드 호크니가 그런 주장을 한 사람의 하나인데요, 카메라 오브스쿠라는 밀폐된 상자나 방에 조그만 구멍으로 빛을 통과시켜 벽에 거꾸로 된 상이 맺히게 하는 도구이고, 카메라루시다는 화가가 그리고자 하는 대상을 보면서 동시에 화포도 볼 수 있게 해주는 도구입니다. 전자는 상이 맺힐 자리에 화포를 갖다 놓으면 상이 화포 위에 드리워 그대로 따라 그릴 수 있고, 후자는 접안구멍에 눈을 갖다 대면 그리고자 하는 상과 그리는 화포가

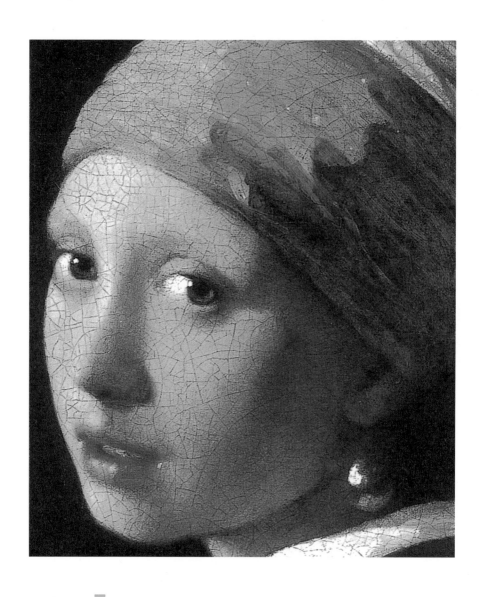

「진주 귀고리를 한 소녀」의 얼굴 부분

함께 보여 그리고자 하는 상을 그대로 따라 그릴 수 있습니다.

페르메이르가 이런 도구를 이용해 사진을 찍듯이 상을 보며 따라 그린 까닭에 미묘한 표정의 변화까지 묘사할 수 있었다는 것이지요. 페르메이르의 그림을 보노라면 빛이 반사될 때 진주처럼 망울져 반짝이는 모습을 볼 수 있는데, 주로 사진에서 이런 효과를 자주 볼 수 있습니다. 그래서 그가 분명 사진기의 전신인 카메라오브스쿠라나 카메라루시다를 사용했을 거라는 추정을 하게 합니다. 그러나 그가 죽었을 때 작성된 재산 목록에는 카메라오브스쿠라 같은 광학기구는 하나도 없었습니다. 그러므로 그가 진짜 광학기구를 사용했는지는 여전히 확언할 수 없습니다.

중요한 것은 광학기구를 사용했든 그러지 않았든 그가 인간에 대한 깊은 이해를 가지고 있었고, 이를 그림으로 표현할 줄 알았다는 것입니다. 사진기로 사진을 찍는다고 누구나 다 감동적인 사진을 찍는 것은 아니지요. 여성, 특히 일상에 몰입해 있는 주부의 미묘한 표정을 포착해 표현할 수 있다는 것은 그만큼 많은 관찰을 했다는 것이고, 이를 토대로 대상이 된 사람의 심리를 꿰뚫어볼 줄 알았다는 것입니다. 그런 능력이 있었기에 광학기구의 사용 여부와 관계없이 이런 표현이 가능했던 것이지요.

표정과 인상의 표현에 심혈을 기울인
서양미술은 이렇듯 개인의 내밀한 심리를
실감나게 전달할 만큼 수준 높은 형상화의
경지에 이르렀습니다.

「레이스 뜨는 여인」
요하네스 페르메이르, 나무에 덧댄 캔버스에 유채, 24×21cm, 1665년경, 파리 루브르 박물관

그러면 여기서 그의 다른 작품 한 점을 잠깐 살펴볼까요? 「레이스 뜨는 여인」입니다. 이 그림은 현존하는 페르메이르의 그림 가운데 가장 크기가 작은 것입니다. 도판으로 볼 때 그 울림이 워낙 크다 보니 실제 그림이 작다는 사실에 놀라는 경우가 많습니다. 하지만 작아도 더욱 강렬한 힘으로 보는 이의 시선을 끌어당기는 그림입니다.

페르메이르는 원래 빛에 민감한 화가이지만, 이 그림의 빛은 특히나 화사합니다. 여인을 향해 쏟아지는 빛은 그녀의 영혼에까지 스며들 듯합니다. 곁에 있는 쿠션에서 하얀 실과 빨간 실이 흘러나오는데, 그 모습이, 그녀의 영혼으로 스며들었던 빛이 마침내 작은 폭포로 흘러나오는 듯한 느낌을 줍니다.

그렇게 빛을 받으며 레이스 뜨는 일에 집중하는 여인의 표정은 무언가에 집중해본 사람이라면 누구나 공감할 수밖에 없는 깊은 몰입의 표정입니다. 많은 주부들이 저런 몰입으로 가사를 돌봤고 아이를 길렀습니다. 그 희생과 헌신에 대한 오마주 같은 그림입니다. 우리도 그 표정을 따라 깊이 몰입해 그림을 보게 됩니다.

이런 아름다움은 페르메이르가 여성의 미묘한 표정을
매우 잘 포착할 줄 알았기에 가능한 표현입니다.
우유를 따르거나 레이스를 뜨면서,
혹은 편지를 읽거나 저울을 달면서 그들이 짓는
미묘한 표정은 잊을 수 없는 추억의 이미지로
우리에게 남습니다.

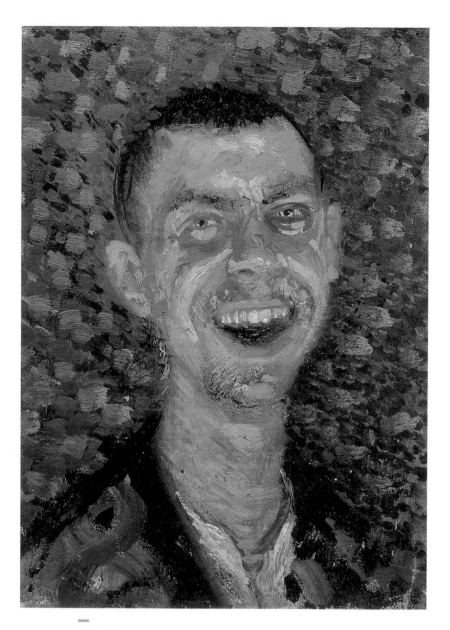

「웃는 자화상」
게르스틀, 캔버스에 유채, 38.1×27.9cm, 1907, 빈 오스트리아 미술관

이번에는 게르스틀의 「웃는 자화상」을 보겠습니다. 그림 속에서 한 남자가 웃고 있습니다. 화가가 스물다섯 살 때 자신의 모습을 그린 것입니다. 입을 크게 벌려 웃고 있으나 웃음 자체가 그리 유쾌해 보이지 않습니다. 그래서 그림을 보는 우리의 마음도 그다지 편치 않습니다. "웃고 있어도 눈물이 난다"라는 노랫말이 떠오르게 만드는 그림입니다. 처량함과 서글픔, 분노, 좌절감이 두루 느껴져 볼수록 그의 웃음이 시리고 아프게 다가옵니다.

이 남자는 왜 이런 표정을 짓고 있는 걸까요? 이 그림을 그릴 무렵 화가에게는 사랑하는 여인이 있었습니다. 그녀는 저명한 작곡가 아르놀트 쇤베르크의 아내 마틸데였습니다. 젊은 총각이 유부녀를 깊이 사랑했던 것이지요. 이런 관계이다 보니 행복한 결말을 기대할 수 없었지요. 연하의 총각과 사랑의 미로에서 헤매던 마틸데는 방황 끝에 결국 남편에게 돌아갔고, 주위의 비난보다 깊은 상실감에 몸을 떨던 게르스틀은 자신의 삶에서 더 이상 아무런 의미를 발견할 수 없었습니다. 그림을 그리는 것도 그에게는 그다지 도움이 되지 않았습니다. 그저 모든 게 무의미하고 부질없게 느껴졌습니다.

그러던 어느 날, 거울을 들여다보던 그는 자신의 모습을 보고 소스라치게 놀랐습니다. 허탈하게 웃는 자신의 모습이 마치 유령 같았으니까요. 이에 충격을 받은 그는 보이는 그대로 자신의 표정을 그림으로 남겨야겠다고 생각합니다. 그렇게 해서 그는 자신의 비참한 이미지를 거칠고 과격한 붓질과 어둡고 음울한 색채로 표현하게 됩니다. 그러고는 이듬해 자살하고 말았습니다. 그의 자화상을 보다 보면, 그래서 저 웃음은 웃음이 아니라 비명같이 느껴집니다. 하나의 우주가 파괴되는 비명이라고나 할까요. 그 표정이 무척이나 생생합니다.

「자신의 아들을 죽인 폭군 이반」의 부분
일랴 레핀, 캔버스에 유채, 199.5×254cm, 1885, 모스크바 트레티야코프 미술관

게르스틀의 「웃는 자화상」은 그처럼 개인의 실존적 고통이 모든 것에 우선해 우주의 핵심적인 사건으로 그려진 그림입니다. 우리 전통 회화에서는 개인의 실존에 대한 관심으로 가득 찬 이런 그림을 찾아보기 어렵습니다. 하지만 서양에서는 이 같은 그림이 무수히 그려졌습니다. 그렇게 서양 회화는 개인의 표현을 통해 인간을 세상의 중심으로 형상화하는 미술을 발달시켰습니다.

게르스틀의 「웃는 자화상」처럼 강렬한 인간의 표정을 볼 수 있는 그림을 많이 그린 사람이 러시아 화가 일랴 레핀입니다. 레핀의 그림에서는 인간의 모든 표정을 볼 수 있다고 할 만큼 그는 다양한 사람의 표정을 묘사했습니다. 그의 인물들이 보여주는 표정은 관조, 주시, 미소, 호탕한 웃음, 비웃음, 냉소, 경멸, 좌절, 분노, 슬픔, 두려움을 망라합니다.
레핀이 이런 표정 표현에 특출했던 것은 무엇보다 그가 사실적으로 묘사하는 능력이 대단히 뛰어났기 때문입니다. 단순히 인간의 표정만 잘 그린 게 아닙니다. 그는 타고난 재능에 더해 피나는 노력으로 사물의 외피뿐 아니라 구조도 생생히 묘사하는 능력을 길렀습니다. 다음과 같은 그의 언급에 그의 남다른 노력이 잘 드러나 있습니다.

기진맥진할 때까지 유화 제작에 매달렸다. 솔직히 말하는 법을 거의 잊어버릴 지경이었다. 하지만 작업에는 진전이 있었다.

얼굴 표정의 뛰어난 표현은 그 모든 노력과 성취의 꽃으로 피어난 '화룡점정' 이라 하지 않을 수 없습니다. 그래서 그의 그림을 가만히 살펴보면 구성과 구

「고골의 '분신'」
일랴 레핀, 1909, 캔버스에 유채, 79×131cm, 모스크바, 트레티야코프 미술관

도, 배경, 명암, 색채 배치, 인물의 제스처 등이 궁극적으로 얼굴 표정의 표현을 위해 섬세하게 계획된 복선으로 그려진 것임을 알 수 있습니다. 모든 게 궁극적으로 얼굴 표정으로 집중되니 마치 소용돌이에 말려들 듯 관객은 인물의 표정에 깊이 사로잡히게 되는 것입니다.

레핀의 「고골의 '분신'」이라는 작품을 볼까요? 이 그림은 러시아 사실주의 문학의 시조로 꼽히는 문인 고골의 일화를 소재로 한 것입니다. 『디칸카 근교 농촌 야화』로 이름을 얻은 고골은 『페테르부르크 이야기』 『검찰관』으로 거장의 입지를 다지게 됩니다. 그러나 『검찰관』이 당시 제정 러시아 지방관리의 악덕을 낱낱이 파헤친 까닭에 그는 지배세력의 공격을 피해 로마로 피신하지 않을 수 없었습니다. 이후 두 차례 귀국한 것 빼고는 계속 외국에서 체재하다가 로마에서 불후의 명작 『죽은 혼』 1부를 완성합니다. 이어서 모스크바에서 2부를 탈고하려 했으나 자신의 뜻을 전달하는 데 한계를 느껴 거의 완성 직전이었던 원고를 불에 태워버립니다. 레핀의 그림은 바로 『죽은 혼』 2부의 원고를 벽난로에 집어던지는 고골을 그린 것입니다. 그림 속 고골에 대해 레핀은 이렇게 말했습니다.

> 당시 그는 죄 많은 인생을 사는 사람들에게 감화를 줄 수 없는 자신의 능력 부족에 좌절감을 느꼈다. 그래서 고골은 그 사람들을 대신해 속죄하고자 했다. 결국 원고를 불태움과 동시에 위대한 고골도 불타고 말았다.

그림의 고골은 거의 넋이 나가 있습니다. 자신의 모자람이 원망스럽고 자신의

문학이 원망스럽습니다. 그동안 불굴의 의지로 투쟁해왔으나 이제 모든 게 다 무용지물이라는 생각이 듭니다. 고골의 얼굴에는 원망과 회한, 좌절, 자포자기의 심정이 두루 어려 있습니다. 레핀은 바로 그런 표정의 표현을 통해 심각한 내적 갈등을 겪은 고골의 문인다운 진정성을 잘 드러내주고 있습니다.

실내의 깊은 어둠과 벽난로의 흔들리는 불빛, 그리고 의자로 기울어진 고골의 몸과 안타까워 하며 그를 말리는 젊은이의 이미지 등 모든 게 화가가 그리고자 한 바를 생생히 드러내줍니다. 그러고는 그 모든 것이 고골의 표정으로 집중되어 관객으로 하여금 고골의 아픈 내면에 깊이 젖어들게 만듭니다. 고골은 이 사건 이후 거의 정신착란 상태에서 아흐레 단식을 한 끝에 고통 속에서 세상을 떠났다고 합니다. 그 절박한 심정을 생생히 드러낸 레핀의 붓이야말로 최고의 표현력을 자랑하는 붓이라 하지 않을 수 없습니다.

'나'가
중심이 되어
보는 세상

: 투시원근법이 드러내는
서양미술의 인간 중심적인 특징

호베마, 「미델하르니스의 길」

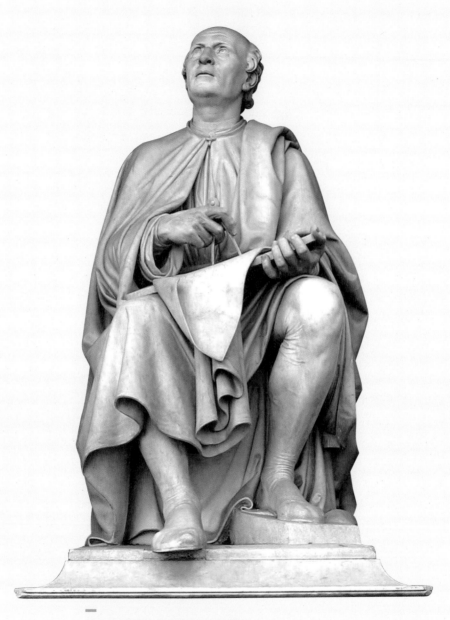

「자신이 설계한 돔을 바라보는 브루넬레스키」
루이지 팜팔로니, 대리석, 1830년경, 피렌체 피아차 델 두오모

서양미술의 인간 중심적인 특징은 회화에서 공간을 표현하는 것과 관련해 매우 중요한 기법을 하나 발달시키게 됩니다. 바로 투시원근법입니다. 투시원근법은 공간의 용적을 평면 위에 옮겨서 실제 우리가 보는 것처럼 보이게 하는 원근법입니다. 15세기 이탈리아 피렌체의 건축가 필리포 브루넬레스키(1377~1446)가 창안했습니다.

필리포 브루넬레스키는 피렌체에서 공증인의 아들로 태어났습니다. 집안에서는 아버지의 직업을 이어갈 것으로 기대했으나, 조형예술 쪽에 재능이 있었던 그는 금 세공사 수련을 받고 건축과 조각, 엔지니어링, 선박 설계 등 다방면의 디자인에서 뛰어난 활약을 보이게 됩니다.

건축가로서 브루넬레스키에게 명성을 안겨준 작업은 피렌체 산타 마리아 델 피오레 대성당의 돔 설계입니다. 이 돔은 지름이 42미터로, 고대 이래 그때까지 지어진 어느 건축물의 돔보다 컸습니다. 그래서 14세기에 그 크기로 돔을 짓는다는 설계안이 확정될 때 누구도 그것을 어떻게 지을지에 대한 구체적인 아이디어가 없었습니다. 다음 세기로 넘어와 이 역사적인 난사難事를 책임지게 된 사람이 브루넬레스키였습니다.

브루넬레스키는 고대 로마의 판테온을 참조해 이 난사를 해결했는데, 애초 그가 다른 건축가들과 경쟁해 이 일을 맡게 될 때 그에 대한 질시와 비난이 많았다고 합니다. 당시 경쟁을 주관한 당국에서 경쟁에 참여한 건축가들에게 준 시험 과제는 계란을 대리석 위에 똑바로 세우라는 것이었는데, 모두 실패했고 오로지 브루넬레스키만 성공했다고 합니다. 이에 대해 『르네상스 예술가 열전』을 쓴 16세기의 미술사가 바사리는 이렇게 기록했습니다.

필리포 브루넬레스키가 설계한 피렌체 산타 마리아 델 피오레 대성당 돔 ⓘFrank K.

브루넬레스키가 계란 한쪽 끝을 대리석 바닥에 쳐 깨뜨리자 계란이 똑바로 서 있게 되었다. 그것을 본 다른 건축가들이 그렇게 하면 누가 못하겠느냐고 항의했다. 그러자 브루넬레스키가 웃으며 대답했다. "당신들이 내 돔 설계안을 봤다면 그런 식으로는 나도 할 수 있다고 말했을 것이다."

어디서 많이 들어본 이야기입니다. 흔히 '콜럼버스의 달걀'로 알려진 이야기이지요. 콜럼버스는 브루넬레스키가 죽은 뒤 태어났으니 선후로 따지면 브루넬레스키가 먼저입니다. 바사리가 쓴 글 등 전거典據의 확실성으로 볼 때 전거가 뚜렷하지 않은 '콜럼버스의 달걀'보다는 '브루넬레스키의 달걀'이 훨씬 진실에 가까워 보입니다.

어쨌든 이 이야기는 발상의 전환이 얼마나 중요한가에 대해 잘 말해줍니다. 브루넬레스키가 남다른 발상력을 가졌던 사람임을 이 일화로 잘 알 수 있습니다. 그런 능력이 있었기에 브루넬레스키는 투시원근법도 창안할 수 있었습니다. 건축뿐 아니라 미술에도 길이 남을 이 위대한 창안에 대해 바사리는 또 이렇게 말했습니다.

브루넬레스키는 당시 사용에 오류가 많아 매우 형편없는 상태였던 원근법에 지대한 관심을 기울였다. 그는 많은 시간을 들여 연구한 끝에 마침내 원근법을 바르고 완벽하게 사용할 수 있는 수단을 발견했다. 그것은, 평면도와 종단면도에서 교차하는 선들로 원근의 변화를 추적하는 것으로, 진정 매우 독창적일 뿐 아니라 디자인 측면에서도 활용

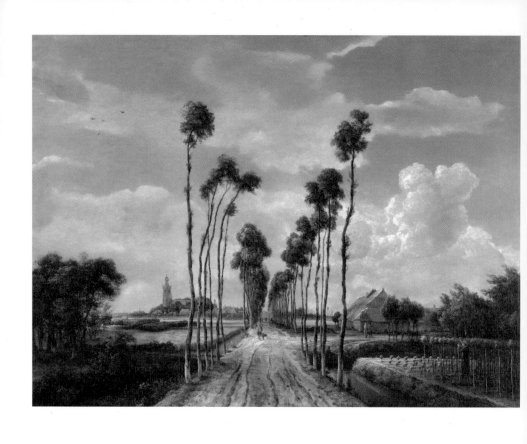

「미델하르니스의 길」
마인더르트 호베마, 1689, 캔버스에 유채, 103.5×141cm,
런던 내셔널 갤러리

가치가 높은 발견이었다.

투시원근법에 따라 그림을 그리면, 그림의 사물은 멀어질수록 일정한 비율로 줄어들어 보입니다. 이 사실을 통해 브루넬레스키는 투시원근법에 소실점이 존재하며, 또 사물의 상이 축소될 때 수학적 비례에 따라 줄어든다는 사실을 확인했습니다.

소실점이란, 같은 평면 위에서 두 개, 혹은 그 이상의 평행선이 관찰자에게서 멀어질수록 한 점으로 집중되는 것처럼 보이는 것을 말합니다. 기차의 좌우 레일 선은 평행하지만 우리에게서 멀어질수록 점점 가까워지고 끝내는 한 점 에서 만나는 것처럼 보입니다. 이것이 소실점 현상입니다. 이때 멀어지는 거리 를 5미터, 10미터, 15미터 등 일정한 단위로 등분하여 재어보면 그 간격에 따라 길이나 면적이 일정한 비례로 줄어드는 것을 확인할 수 있습니다.

이런 투시원근법적 표현을 잘 활용한 그림이 17세기 네덜란드 화가 호베마의 「미델하르니스의 길」입니다. 미델하르니스는 홀란드 주 남부의 섬마을입니다. 화가는 이 마을을 가로수 길 위에서 바라보았습니다. 단순하면서도 장엄한 느 낌을 갖게 하는데, 무엇보다 원근법의 도해와 같은 흥미로운 구성을 보여주어 재미있습니다. 그림의 지평선은 보는 이의 눈높이에 있습니다. 그 지평선상의, 나와 대척되는 곳에 소실점이 있습니다. 지금 소실점의 위치는 중앙에서 약간 왼쪽입니다. 그림을 가만히 들여다보면 길 저 멀리 강아지를 데리고 산책하는 사람이 보입니다. 그 사람의 머리 근처가 소실점의 위치입니다. 그러니까 이 극점을 향해 화면의 사물이 질서정연하게 줄어드는 듯 보이는 것입니다. 호베 마는 투시원근법을 활용해 이렇듯 단순하지만 강렬한 인상의 풍경화를 그렸

푸블리우스 파니우스 시니스토르 별장의 묘실 벽화
기원전 50~40, 이탈리아 보스코레알레

습니다.

공간의 형태를 우리 눈에 보이는 그대로 표현하려는 서양미술의 노력은 고대 그리스 시대부터 있었습니다. 로마시대의 저술가 비트루비우스에 따르면, 고대 그리스인들은 무대의 배경으로 그려진 건물에 환영과 사실성을 부여하기 위해 이미지의 후퇴를 묘사할 줄 알았다고 합니다. 이 부분은 로마 시대의 벽화에서도 분명하게 나타납니다. 물론 소실점과 수학적 비례에 따른 이미지의 후퇴 등 과학적인 투시원근법을 이해하거나 표현할 줄 알았던 것은 아닙니다. 하지만 높은 수준으로 공간적 환영을 표현할 줄 알았던 것은 분명합니다.

이런 시도가 중세 들어 크게 쇠퇴했다가 르네상스에 이르러 과학적이고 합리적인 방식으로 재개되었는데, 바로 그 전환점에 브루넬레스키가 있었습니다. 그의 그림을 보고 놀란 눈들은 이후 원근법 묘사에 충실한 다른 화가들의 그림을 보고 경탄을 금하지 못하게 됩니다.

서양미술의 인간 중심적인 특징은 회화에서 공간을
표현하는 것과 관련해 매우 중요한 기법을 하나
발달시키게 됩니다. 바로 투시원근법입니다.
투시원근법은 공간의 용적을 평면 위에 옮겨서
실제 우리가 보는 것처럼 보이게 하는
원근법을 말합니다.

서양의 투시원근법은 기본적으로 내가 중심이 되어 세계를 바라보는 방법입니다. 내가 세계를 바라봤을 때 보이는 모습 그대로 세계의 상을 재현하려는 것이 투시원근법입니다. 제아무리 큰 사물이더라도 나에게 먼 것은 크기가 작아 보이고 제아무리 작은 사물이더라도 나에게 가까운 것은 크기가 커 보입니다. 르네상스 이래 서양화가들은 이처럼 자신을 기점으로 수학적 계산에 따라 공간을 표현하는 방법을 사용하게 되었습니다. 그런 점에서 투시원근법은 내가 만물의 척도이자 우주의 중심임을 나타내는 표현 형식이라 하겠습니다.

동양의 원근법은 이처럼 인간을 우주의 중심으로 놓고 보지 않습니다. 인간은 자연의 일부분일 뿐이고, 자연은 인간보다 크고 광활한 전체이지요. 심원深遠(산 앞쪽에서 산 뒤쪽을 바라보는 시선으로 중첩 효과를 나타내는 구도), 평원平遠(앞산에서 뒤쪽의 산을 조망하는 구도), 고원高遠(아래쪽에서 산 정상을 쳐다보는 구도) 등 '삼원三遠'을 기초로 한 동양 산수화의 원근법은 전체의 부분에 불과한 인간이 불가피하게 제한적으로 접촉하고 부분적으로 바라보게 되는 풍경의 경험에 기초해 있습니다.

서양의 투시원근법이 산 정상에 올라 당당한 시선으로 세상을 굽어보는 정복자를 떠올리게 한다면, 동양의 삼원법은 높은 산과 깊은 계곡, 너른 들판을 구석구석 돌아다니며 순차적으로 경험하는 순례자를 떠올리게 합니다. 전자가 일순간에 모든 것을 꿰뚫어보는 전지적이고 통일적인 시선에 기초해 있다면, 후자는 시간을 두고 개별적으로 경험한 것을 이어서 바라보는 복합적이고 분권적인 시선에 기초해 있습니다. 그만큼 인간을 만물의 척도나 자연의 지배자로 보는 관념과는 거리가 먼 원근법입니다.

이런 차이로 인해 한국인은 산수를 표현할 때 한 사람이 시간의 경과에 따라 움직이며 여러 방향에서 바라본 시점 같은 복합적인 시점을 그림에 도입하곤 했습니다. 이를테면 조선 전기의 화가 안견(생몰년 미상)의 「몽유도원도」에서 보듯 평지에서 본 산의 모습, 위에서 본 산의 모습 등 다양한 시점이 한꺼번에 수용되곤 했던 것이지요. 이는 일정한 시간을 들여 산을 오른 사람이라면 누구나 공감할 수 있는, 경험의 축적이 조합해준 그 산의 개관적 이미지라고 할 수 있습니다. 정지된 시점에서 본 정지된 장면이 아니라 이렇게 시간의 흐름 속에서 경험하고 그 경험의 총체를 표현한다는 것은, 결국 내가 산의 지배자가 되기를 포기하고 나보다 큰 산에 수렴되어 산으로 대변되는 자연에 귀의하는 행위라 하겠습니다. 그래서 동양에서는 산수화를 본다고 하지 않고 산수화를 거닌다고 표현하곤 했던 것입니다.

동양의 원근법에서 자연, 혹은 세계는 그렇게 인간의 지배를 받는 대상 혹은 타자로 전락하지 않고 하나의 큰 맥락으로 전체를 품어 안는 화면의 실질적인 주체가 됩니다. 인간 중심적인 서양의 시선과 맥락을 중시하는 동양의 시선이 각각의 그림에서 이런 차이를 만들어낸 것입니다.

서양의 투시원근법은 내가 만물의 척도이자
우주의 중심임을 나타내는 표현 양식입니다.
반면 동양의 원근법은 인간을 우주의 중심에 놓고
보지 않습니다. 인간은 자연의 일부분일 뿐이고,
자연은 인간보다 크고 광활한 전체이지요.

「몽유도원도」
안견, 비단에 수묵담채, 38.7x106.1cm, 15세기, 덴리대학교 도서관

안견의 「몽유도원도」는 안평대군 이용(1418~53)의 꿈을 소재로 한 그림입니다. 세종의 아들인 안평대군은 형 수양대군의 손에 죽은 비운의 왕자이지요. 살아생전 그는 총명하고 학문에 뛰어났을 뿐 아니라 무엇보다 예술에 대한 안목이 남달랐던 당대의 감식안이었습니다. 그래서 중국의 서화 등 고급 예술품을 많이 소장하고 있었습니다. 그런 그를 위해 제작한 그림이니 안견은 고도의 집중력으로 탁월한 조형 능력을 발휘해 멋진 꿈속 풍경을 완성했습니다.

안평대군이 꿈을 꾼 것은 1447년 음력 4월 20일의 일이었습니다. 꿈에서 박팽년과 함께 산 아래에 이르렀는데, 높이 솟은 봉우리와 깊은 골짜기, 수십 그루의 복숭아나무를 보게 되었다고 합니다. 기암절벽과 냇길을 따라 골짜기로 들어서니 탁 트인 마을이 나왔고, 사방이 산으로 둘러싸인 그 마을에 복숭아나무 숲이 원근으로 펼쳐졌다고 합니다. 한눈에 도원임을 알아차리고 동행과 어울리던 중 대군은 꿈에서 깨어났다고 합니다.

이 이야기를 듣고 안견은 사흘 만에 그림을 완성하게 됩니다. 안평대군의 꿈 이야기가 매우 생생했던 듯 마치 자신이 꾼 꿈처럼 거침없는 붓놀림으로 그림을 완성했습니다. 물론 그 연상의 바탕에는 안평대군의 꿈 이야기뿐 아니라 중국 위진남북조 시대의 문인 도연명의 「도화원기」도 중요한 근거로 자리하고 있습니다. 안평대군의 개인적인 비전에 오래전부터 전해 오던 도원 이미지가 더해졌고 그것이 화가의 상상력으로 피어난 그림이 바로 「몽유도원도」인 것입니다.

「몽유도원도」는 왼쪽부터 보는 그림입니다. 현실 경치를 묘사한 화면 왼편은 수평의 시선으로 본 산세를 보여주지만, 이상향인 도원을 묘사한 화면 오른

편은 부감의 시선으로 본 풍광을 보여줍니다. 전혀 다른 시선이 함께 공존함으로써 시간의 경과, 현실과 이상의 병존을 체험하게 하는 것이지요. 투시원근법에 기초한 서양미술에서는 도저히 표현할 수 없는 맥락의 경험을 우리 전통 회화는 이런 방식으로 표현했습니다.

안견은 본관이 지곡池谷으로, 언제 태어났는지 또 언제 죽었는지 모두 확인이 되지 않습니다. 다만 세종 때부터 세조 때까지 활발히 활동한 것으로 추정됩니다. 세종대왕의 총애를 받았을 뿐 아니라 안평대군에게서도 적극적인 후원을 받았습니다. 조선 초·중기에 그의 화풍은 많은 화가들에게 영향을 끼친 주류 화풍이 되었고, 그는 산수화에 더해 초상과 사군자, 의장도 등에서도 남다른 실력을 보여주었다고 합니다. 현재 안견의 그림으로 확실하게 인정되는 것은 「몽유도원도」 한 점뿐입니다.

차가운 대리석에 불어넣은 인간미

: 고전 조각으로 본 서양미술의 사실주의

엘긴 마블스

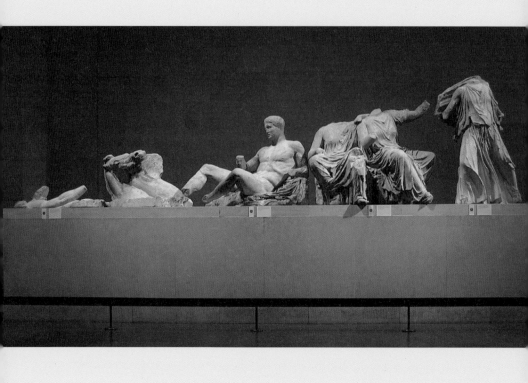

'엘긴 마블스' 중 파르테논 신전의 동쪽 박공 군상
대리석, 기원전 447~32년경, 런던 영국박물관

자, 이제는 서양미술의 두 번째 특징인 사실주의에 눈길을 주어 봅시다. 예부터 서양 미술가들은 사람과 사물을 실제로 보는 듯 생생하게 표현하려고 애를 썼습니다. 그 뿌리를 거슬러 올라가면 고대 그리스 미술에 이르게 됩니다.

엘긴 마블스Elgin Mables, 곧 '엘긴의 대리석'은 영국의 외교관 엘긴이 19세기 초 아테네의 파르테논 신전에서 떼어 온 조각들을 말합니다. 현재 영국박물관에 소장되어 있는 이 조각들은 고대 그리스 사실주의의 성취를 잘 보여주는 대표적인 걸작입니다.

먼저 동쪽 박공 부분의 조각들을 볼까요? 보존 상태가 비교적 좋은 동쪽 박공의 조각들은 아름답기로 유명합니다. 박공은 건물 입구 윗부분과 지붕 사이의 삼각형 벽면을 이르는 말인데, 파르테논 신전은 이 부분에 신들이 등장하는 멋진 조각들을 설치되었습니다. 동쪽 박공의 주제는 아테나 여신의 탄생입니다. 완전군장을 한 아테나 여신이 제우스의 머리에서 탄생하는 장면과 이를 축하하는 신들을 묘사한 작품인데, 정작 제일 중요한 아테나의 탄생 장면은 사라지고 말았습니다. 하지만 남아 있는 신상들이 워낙 아름다워 그나마 아쉬움을 달랠 수 있습니다.

신들의 모습을 보면 다양한 제스처를 취하고 있습니다. 아주 오래전에 만들어진 것이다 보니 이런저런 풍상 끝에 머리나 손이 망실된 경우가 많습니다. 늠름한 남자의 신체를 지닌 디오니소스 상 역시 손과 발이 다 떨어져나갔습니다. 표면도 거칠게 변해버렸습니다. 그럼에도 이 조각은 생생한 인체의 아름다움을 전해줍니다. 관객은 돌의 아름다움이 아니라 인체의 아름다움에 감탄하며 작품을 감상하게 됩니다. 이렇듯 서양미술은 고대 그리스 시대부터 사실적

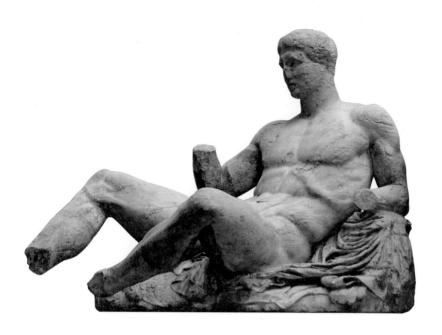

「기대고 있는 디오니소스」
'엘긴 마블스' 중 동쪽 박공

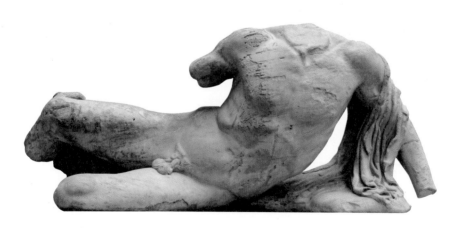

「강의 신」
'엘긴 마블스' 중 서쪽 박공

인 표현을 발달시켰습니다.

서쪽 박공에 있던 강의 신상 역시 디오니소스 상 못지않게 멋들어진 남성의 신체미를 보여줍니다. 모로 기운 동세가 매우 자연스럽게 느껴질 뿐 아니라 그런 자세를 취했을 때 생기는 근골의 변화가 아주 실감나게 다가옵니다. 팔 다리뿐 아니라 머리까지 떨어져나갔지만, 돌이 아니라, 사람의 몸을 앞에 놓고 보는 것 같습니다. 그 탁월한 표현이 수천 년 전 사람의 것이라고는 믿기지 않습니다.

엘긴 마블스는 기원전 5세기의 작품입니다. 이 시기의 그리스 미술은 고도의 사실주의 표현을 보여줍니다. 돌을 깎아 만든 인체의 형상이 실물처럼 보이는 경지에 이른 경우는 그리스 미술이 역사상 최초였습니다. 아니, 최초이자 마지막이었습니다. 마지막이라는 표현을 쓴 것은 자생성의 측면에서 볼 때 그렇다는 것입니다. 그리스 이후 그 어느 미술도 자생적으로 이런 고도의 사실주의 표현을 발달시킨 경우는 없습니다.

이 조각은 생생한 인체의 아름다움을 전해주어,
관객은 돌이 아닌 인체의 아름다움에
감탄하며 작품을 감상하게 됩니다.
이렇듯 서양미술은 고대 그리스 시대부터
사실적인 표현을 발달시켰습니다.

사실주의는 외부 세계를 충실하게 재현하려는 모든 미술적 시도에 적용되는 말입니다. 라스코 동굴벽화 같은 선사시대의 동물 그림에서부터 그리스 로마 시대의 조각들, 르네상스 이후 사실적인 표현을 발달시켜온 레오나르도 다 빈치, 미켈란젤로, 카라바조, 렘브란트, 다비드, 앵그르, 들라크루아 등의 그림에는 사실주의의 정신이 면면히 깔려 있습니다. 자연을 감각이 경험한 대로 모방하는 행위 일반에 광범위하게 사실주의라는 말이 쓰일 수 있고 또 쓰여 온 것입니다.

그런가 하면 우리가 살아가는 일상을 그대로 묘사해 그 현실이 지닌 모순이나 문제를 드러내는 미술도 사실주의라고 불립니다. 특히 격동의 시기인 19세기 유럽에서 미술가들은 사회의 현상을 있는 그대로 낱낱이 묘사하려는 노력을 펼쳤는데, 이런 조형 활동에 앞장선 쿠르베, 밀레, 도미에 같은 화가들이 대표적인 사실주의 화가로 불립니다.

또 형상을 추구하느냐 아니면 형상을 거부하느냐를 놓고 추상미술과 대립하는 위치에 있는 까닭에 형상 미술 일반을 사실주의 미술이라고 부르기도 합니다. 그만큼 사실주의의 폭은 매우 넓습니다.

자연주의도 사실주의와 유사한 의미로 쓰이는 말입니다. 서로 바꿔 써도 무방한 경우가 많습니다. 굳이 구별하자면 전자는 주로 대상의 외형을 있는 그대로 충실히 재현하는 것에 국한해 쓰이고, 후자는 전자의 의미를 포함할 뿐아니라 현실 그대로의 일상을 주제로 하는 미술 일반을 지칭하는 데 쓰인다는 것입니다.

그러나 이 강의에서는 사실주의와 자연주의를 그리 엄밀하게 구별해 쓰지 않습니다. 다만 자연주의라는 말보다 사실주의라는 말을 주로 쓰는 것은 사실

주의라는 이름의 어감이 우리에게 서양미술의 사실적 특성을 좀 더 직접적으로 전해주기 때문입니다.

그리스의 조형 전통은 로마로 이어졌고 이후 유럽 전체로 확산되어 유럽 미술의 유구한 사실주의 전통을 확립하게 됩니다. 나아가 우리나라와 다른 아시아 국가, 전 세계에 이 양식을 퍼뜨리게 됩니다. 이렇게 그리스 미술은 합리적인 사실 표현의 원조가 되었습니다. 그 대표적인 걸작이 바로 엘긴 마블스인 것입니다.

물론 그리스 미술은 사실 표현에만 머물지 않았습니다. 사실에 기초를 두고 이를 이상화한, 규범적인 형식주의의 흐름도 그리스 미술의 중요한 전통입니다. 미술사에서는 이를 고전주의라고 부릅니다.

서양 고전주의 미술은 기본적으로 규범을 생명으로 하는 미술이라고 할 수 있습니다. 그 규범의 뿌리는 고대 그리스와 로마에 있습니다. 그러니까 예술적 가치 판단과 조형 원리의 최종 기준이 고대 그리스와 로마, 곧 고전고대古典古代, classical antiquity의 미학적 전통에 있다는 것입니다.

이 원칙에 따라 고전고대의 이상을 규범으로 해서 만들어진 모든 미술을 우리는 고전주의 미술이라고 부릅니다. 서양 고전주의 미술의 외형적인 특징은 기본적으로 매우 균형이 잘 잡혀 있고 정적이며 절제되어 있다는 것입니다. 이런 규범적 특징을 잘 보여주는 대표적인 조각의 하나가 뮈론의 「원반 던지는 사람」입니다.

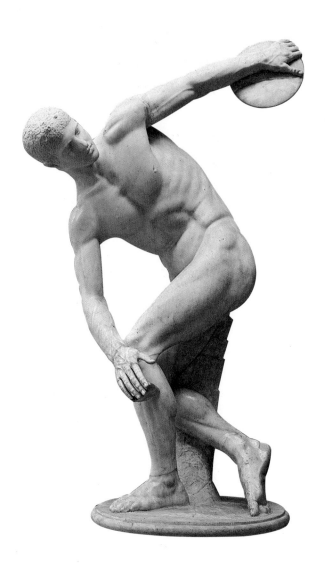

「원반 던지는 사람」
뮈론, 기원전 450년경의 브론즈 원작을 로마시대(기원전 140년경)에 대리석으로 모각,
로마 국립박물관

「원반 던지는 사람」은 그 제목이 시사하듯 매우 격렬한 운동을 하는 사람을 형상화한 것입니다. 하지만 자세히 들여다보면 격정이나 분출하는 힘, 거친 동세는 느껴지지 않고 조각상이 전체적으로 매우 조화롭고 균형이 잡혀 있으며 안정적이라는 생각이 듭니다. 그 이전까지의 조각들에 비해 운동감을 좀 더 사실적으로 드러낸, 대담하고 혁명적인 변화를 가져온 조각이지만, 이 작품은 여전히 철저한 이상주의적 규범 속에 있습니다. 조각의 얼굴 부분만 집중해서 보면 과연 이 사람이 격렬한 운동을 하고 있는 게 맞나 하는 생각이 들 정도입니다. 차라리 조용히 명상 중인 인물이라고 말하는 게 옳을 것입니다.

그런 까닭에 영국의 미술사가 케네스 클라크는 "만약 누군가 그(원반 던지는 사람)의 절제미와 압축미에 반대한다면 그는 고전미술의 고전주의에 반대하는 것이다"라고 말했습니다. 이 조각을 좀 더 사실적으로 만들겠다고 잘 계산된 안정과 균형을 깬다면 그것은 고전주의에 대한 도전이 되리라는 것입니다. 서양 고전주의는 바로 이 안정과 균형을 유구하게 이어 온 미술인 것입니다.

고대 이후 서양의 고전주의가 본격적으로 형성되기 시작한 것은 르네상스 때부터입니다. 물론 중세가 '암흑시대'로 불렸다고 해서 그리스 로마의 전통을 완전히 잊은 것은 아니지만, 고전 부흥의 물결이 드높았던 르네상스가 고전고대 이후 고전주의가 철저히 구현된 첫 시대인 것만은 분명합니다. 이후 17세기까지 이탈리아를 중심으로 발달한 고전주의 미술은 17세기를 지나면서 프랑스에 주도권을 넘겼으며, 영국 등 유럽 여러 나라로 퍼져나가게 됩니다. 19세기까지 지속된 이 흐름을 시대별로 르네상스 고전주의, 바로크 고전주의, 로코코 고전주의, 신고전주의 등으로 구분합니다.

물론 고전주의 전통이 줄기차게 이어졌다고 해서 시대마다, 또 지역마다 그

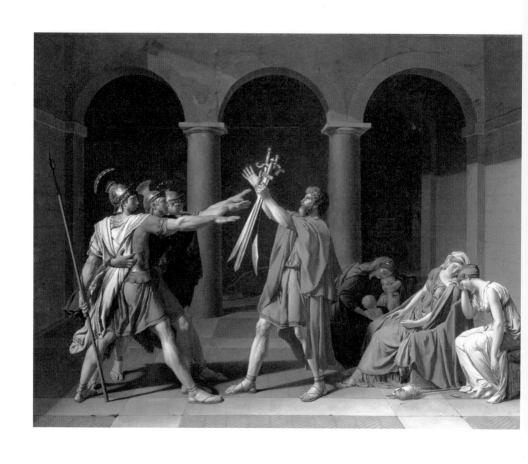

「호리티우스 형제의 맹세」
다비드, 캔버스에 유채, 329.8×424.8cm, 1784, 파리 루브르 박물관

특징이 한결같을 수는 없었습니다. 그만큼 각 시대의 고전주의는 동시대의 다양한 가치와 관심의 영향을 받아 서로 크고 작은 차이를 보입니다. 이런 차이에도 불구하고 어쨌든 각 시대의 고전주의는 미학적인 측면에서 조화와 명료성, 규율과 규범, 보편성과 전형, 완벽성과 이상주의를 추구한다는 점에서 공통성을 유지했습니다. 양식적인 측면에서도 색채보다는 선(선 가운데서도 곡선보다는 직선), 정면성, 그리고 그 자체로 완결된 닫힌 구성을 추구하는 모습을 보였습니다. 어떤 종류의 것이든 고전주의는 알베르티가 말했듯이 "더 나빠지게 만들려는 것이 아닌 한 더할 수도, 뺄 수도 없는 상태"를 최고의 이상으로 삼은 미술이었습니다.

후대까지 면면히 이어진 이 고전주의의 흐름은 사실주의와 더불어 서양미술의 가장 핵심적인 골간으로 이야기되지만, 우리가 이 시간 주목할 것은 고전주의가 아니라 사실주의입니다. 동양인의 시각에서 볼 때 동양미술과 서양미술의 성격을 구분 짓는 좀 더 두드러진 요소는 고전주의가 아니라 사실주의에 있기 때문입니다. 우리에게 서양과 같은 고전주의 양식이 존재한 것은 아니어도 우리 또한 미술에서 나름 엄격한 형식주의와 이상주의를 추구한 바 있습니다. 그런 점에서 보면 고전주의 같은 형식주의적 접근, 이상적 접근은 우리에게도 익숙한 것입니다. 물론 우리도 대상을 사실적으로 표현하려 애썼으므로 사실주의 자체가 전혀 낯선 것은 아니었습니다. 다만 우리는 서양미술이 보여주는 것 같은 그런 과학적이고 합리적인 사실주의를 발달시키지 못했습니다. 합리적인 사실의 표현은 개인주의나 현세적 세계관과 밀접한 관련이 있는 것이라는 점에서 왜 우리 미술에서는 이런 표현이 서양과 달리 크게 발달하지 않았는지 짐작해볼 수 있습니다.

「검투사」
에페수스의 아가시아스, 대리석, 높이 199cm, 기원전 100년경, 파리 루브르 박물관

자, 이번에는 영국박물관을 떠나 루브르 박물관으로 가봅시다. 루브르의 소장품인「검투사」는 엘긴 마블스가 제작된 지 300여 년이 흐른 뒤에 만들어진 그리스 조각입니다. 시기적으로는 헬레니즘 시기입니다. 세월이 흐른 만큼 표현이 좀 더 세밀해지고 테크닉도 더욱 발달했습니다. 무엇보다 고전적인 균형에서 벗어나 역동적인 자세를 보이는 게 이채롭습니다.

이처럼 역동적이고 복잡한 자세의 인체를 표현하는 것은 매우 어려운 작업입니다. 특히 석조의 경우 사방팔방에서 돌을 쪼아 들어가야 하므로 상당한 주의가 필요합니다. 석조나 목조처럼 깎아 만드는 조각은 자칫 계획한 것보다 더 깎게 되면 원상을 회복하기 어렵습니다. 인체의 동세가 정확하게 나와야 하고 뼈와 근육이 자연스럽게 느껴져야 하는데, 잘못 파 들어가면 이 모든 게 다 어그러집니다. 그러면 1~2년 동안 해온 작업이 모두 물거품이 될 수 있습니다. 오늘날에 비해 돌을 크게 자르는 것도 쉽지 않았고 운송에 드는 시간도 적지 않던 시절, 이런 실수를 한다는 것은 생각만 해도 끔찍한 일이었습니다. 그런 점에서 아직 서기 연도가 시작되기도 전, 그리스 조각가가 이런 수준의 복잡한 형태를 사실적으로 표현했다는 것은 대단히 경탄할 만한 성취라 하지 않을 수 없습니다.

지금 검투사는 격렬하게 싸우려는 모습을 보여주고 있습니다. 아마 이 조각은 원래 한 쌍으로 만들어졌을 겁니다. 상대는 말을 타고 도끼나 해머로 주인공을 내리치고 있었을 겁니다. 그래서 그 공격을 막느라 검투사는 방패를 쥐고 있던 왼팔을 들어 올렸습니다. 오른손은 적을 되받아치려고 휘두르는 중인데, 원래는 칼이나 창이 쥐여 있었을 겁니다. 지금은 그 무기가 망실되어 빈손입니다. 왼손의 방패 또한 떨어져나갔으나, 팔뚝에 방패 팔걸이가 걸린 게 보이

「검투사」의 얼굴 부분
에페수스의 아가시아스

고 손은 방패 손잡이를 쥔 자세여서 예전에 방패가 들려 있었다는 사실을 알 수 있습니다.

공격하는 적을 쏘아보는 검투사의 얼굴은 꽤 긴장되어 있습니다. 미간이 다 찌푸려져 있네요. 얼굴이 획 돌아가니 목에는 잔뜩 주름이 생겼습니다. 크게 긴장한 만큼 가슴은 들리고 배는 홀쭉하게 들어가 있습니다. 대퇴부에는 굵게 선 핏줄이 보입니다. 이 모든 게 주인공이 처한 절체절명의 상황을 생생히 전해줍니다. 그 리얼리티가 볼수록 경탄을 자아냅니다. 사실적인 표현이 줄 수 있는 박진감이 그 절정에서 표현되었습니다. 그리스의 사실주의는 이렇듯 우리로 하여금 마치 현장의 인물과 사건을 보는 듯한 생동감에 빠져들게 합니다.

루브르 박물관의 「검투사」는 헬레니즘 시기의 그리스 조각입니다. 세월이 흐른 만큼 표현이 좀 더 세밀해지고 테크닉도 더욱 발달했습니다. 무엇보다 고전적인 균형에서 벗어나 역동적인 자세를 보이는 게 이채롭습니다.

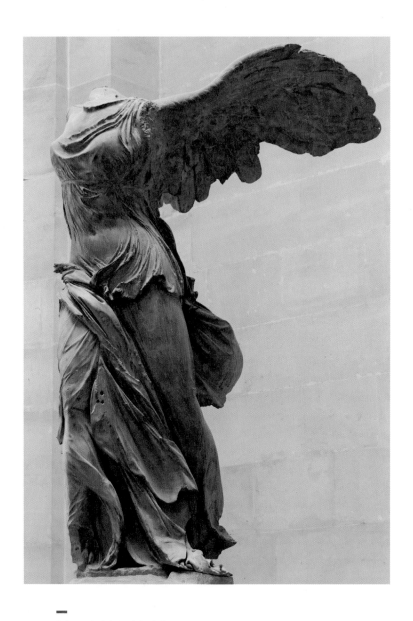

「사모트라케의 승리의 날개」
대리석, 높이 328cm, 기원전 190년경, 파리 루브르 박물관

「사모트라케의 승리의 날개」는 「검투사」보다 조금 더 이른 시기에 제작된 조각입니다. 기원전 190년경 제작된 것으로 추정되는데, 작가가 누구인지는 기록이 남아 있지 않습니다. 하지만 루브르 박물관 계단을 오르다가 이 작품을 본 사람이면 누구나 이 조각이 얼마나 걸작인지 절로 느꼈을 겁니다. 이 작품은 1863년 그리스의 사모트라키(고대 그리스어로는 사모트라케) 섬에서 발견되어 1884년 루브르에 설치되었습니다. 천상의 존재와 대면하는 듯한 감흥이 이 작품을 역사상 가장 뛰어난 조각의 하나로 꼽게 만듭니다.

「사모트라케의 승리의 날개」는 승리의 여신 니케를 형상화한 작품으로, 전쟁에서의 승리를 기념하기 위해 만들어진 것으로 보입니다. 전체적으로는 제단 등 복합적인 구성을 한 설치물의 일부로 여겨집니다. 머리와 두 팔이 떨어져나갔으나 조형적인 아름다움은 결코 손상되지 않았습니다. 없어진 오른손은 입가에 댄 모양새로 소리치기 좋은 포즈를 취하고 있었을 것입니다. 승리의 외침이 들려오는 듯합니다.

전체적인 형태는 뱃머리에 살짝 내려앉은 모습이고, 바람을 맞아 휘날리는 옷자락이 우아하기 그지없습니다. 니케가 내려앉은 배를 필두로 다른 배들이 함대를 이루어 웅장하게 나아가는 모습을 상상하는 것만으로도 호쾌한 기분이 듭니다.

이 조각에서 압권은 커다란 날개가 뒤로 시원스레 쭉 뻗은 모습인데, V자로 꺾인 날개와 휘날리는 옷자락이 거센 바닷바람을 대하는 자세, 곧 도전을 상기시킨다면, 수직으로 우뚝 선 몸통은 어떤 어려움 속에서도 오로지 승리만을 추구하는 여신의 의지, 곧 응전의 태도를 드러내 보인다고 하겠습니다. 그래서 어느 순간, 조각 자체가 활활 타오르는 횃불처럼 느껴지기도 합니다.

바람으로 인해 배꼽이 드러날 정도로 몸에 착 달라붙은 옷은 자연스러운 맛과 함께 여체가 지닌 이상적인 아름다움을 생생히 전해줍니다. 이처럼 몸매를 드러내는 옷 처리를 젖은 옷이 몸에 달라붙은 것 같다 하여 '젖은 천wet drapery 효과'라고 합니다. 옷자락이 휘날리는 부분은 도무지 그 재료가 돌이라는 생각이 들지 않습니다. 실제로 천이 휘날리는 것처럼 부드럽고 자연스럽습니다. 카메라도 없던 그때, 마치 스냅사진으로 찍은 듯 바람에 펄럭이는 옷을 얼마나 섬세하게 관찰하고 정확하게 표현했는지 놀라울 정도입니다.

이런 뛰어난 사실적 묘사를 보노라면 서양의 사실주의 미술은 이때 이미 정점에 다다른 듯한 느낌입니다. 성경에는 신이 흙으로 사람을 지었다고 하지만, 그리스인들은 이처럼 돌로 사람의 이미지를 지었습니다. 진짜 사람같이 느껴질 정도로 뛰어난 사실주의 조각을 발달시켰습니다.













엘긴 마블스

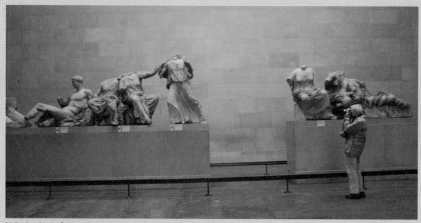

'엘긴 마블스' 중 파르테논 신전의 동쪽 박공 군상
대리석, 기원전 447~32년경, 런던 영국박물관

서양 고대미술의 영광을 대변하는 엘긴 마블스는 지금껏 약탈 논란에 휩싸여 있는 대표적인 고대 문화재입니다. 그 사정을 알아보면 이렇습니다.

1799년 영국의 엘긴 백작 토머스 브루스는 오스만제국에 영국 대사로 부임했습니다. 브루스는 당시 오스만제국의 지배를 받고 있던 그리스에 가서 파르테논 신전의 조각상들에 대해 조사했습니다. 엘긴은 오스만제국의 허가를 얻어 신전을 스케치하고 실측했다고 하는데, 그와 함께 당국에게서 신전 조각상 일부를 떼어 영국으로 가져가도 좋다는 허락까지 받았다고 합니다.

문제는 어디에도 그런 내용의 공문이 존재하지 않았다는 것입니다. 그럼에도 그는 그 공문의 영역본이라며 문건 하나를 영국 의회에 들이밀고는 조각상의 영국 반입을 강행했습니다. 법적 근거에 대한 시비와는 별개로, 당시 영국 내에서는 시인 바이런 등 여러 지식인들이 엘긴의 행위를 크게 비난했습니다. 문화재는 현장에서 원형 그대로 보존하는 것이 원칙인데, 멋대로 떼어내 가져온 것 자체가 '반달리즘'이라는 것이었습니다.

이런 논란에도 불구하고 영국박물관은 1816년 3만5,000파운드에 이 작품을 사들입니다. 엘긴의 이름을 따 '엘긴 마블스'로 불리게 된 이 조각들은 모두 열일곱 개의 환조와 열다섯 개의 메토프(사각형의 부조 장식), 75미터 길이의 프리즈(띠 부조)로 이루어져 있습니다.

이 문화유산이 오늘날 원래의 소유국이었던 그리스가 벌이는 대대적인 환수 운동 목록에 들어간 것은 피할 수 없는 운명이라 하겠습니다. 오스만제국에 복속되어 있던 시절, 그리스인들의 의사와는 관계없이 약탈된 예술품이니 원래 있던 자리로 되돌려 놓으라는 것이 그리스의 주장입니다. 이 호소에 부응해 바티칸 박물관과 미국 로스앤젤레스의 게티 박물관, 독일의 하이델베르크 대학 등에서는 관련 소장품들을 모두 그리스로 돌려보냈습니다. 하지만 영국박물관은 지금껏 '엘긴 마블스'를 반환하지 않고 있습니다. '영국박물관법'이 이를 금지하고 있다는 게 영국박물관이 내세우는 이유입니다.

왜 서양미술에서는 사실주의가 발달했을까?

: 문명사를 통해
사실주의 미술의 발달 이유

고대 그리스 조각

서양미술은 고대 그리스 시대부터 생생한 사실주의를 선보여왔습니다. 어떻게 해서 그리스 문명은 다른 고대 문명과 달리 사실적 표현을 이처럼 고도로 발달시키게 된 걸까요? 어떻게 자생적으로 합리적인 사실주의 미술의 길을 개척하게 된 걸까요? 그 문화적 배경을 살펴보노라면 이런 요소들이 눈에 띕니다.

첫째, 그리스 문명은 무엇보다 논쟁을 중시한 문명이었습니다.
그런 문명적 특성이 그들로 하여금 사실주의 미술의 길로 나아가게 했습니다. 논쟁은 주의 주장의 모순을 금세 드러내 논리와 논리학에 대한 이해를 발달시킵니다. 그런 까닭에 논쟁을 즐긴 그리스 철학자들은 철저히 논리에 기초한 지식 탐구의 길을 열어갔습니다.
그리스인들이 주위의 민족들보다 논리적인 사람들이었다는 것은 '우주는 법칙에 따르고 있으며, 따라서 설명 가능한 것이다'라는 그들의 유구한 신념과 관련이 있습니다. 제아무리 신비로운 섭리나 현상이라도 일정한 법칙 아래 있어 설명이 가능하다는 게 그리스인들의 관념이었습니다. 이와 관련해 영국의 고전학자 키토는 이런 말을 합니다.

> 신의 배후에는 (때로는 신과 동일시되기도 하나) 호메로스가 아낭케 Ananke, 즉 '필연'이라고 부른 그늘의 힘이 존재하며, 그것은 만물의 질서이며 신도 이를 거역할 수 없는 것이다.
> _H.D.F. 키토 지음, 김진경 옮김, 『그리스 문화사』(탐구당, 2004)에서

우주에는 신도 거역할 수 없는 힘, 곧 필연의 법칙이 존재한다는 것, 그리고 필연이기에 이는 논리적으로 설명이 가능하다는 것, 그것이 그리스인들의 생각이었습니다. 이런 의식이 그리스인들로 하여금 조형 활동에도 철저히 논리적으로 접근하게 만들었습니다.

그리스 문명의 선구자 격인 이집트 문명과 바빌로니아 문명이 자연 현상을 설명하면서 종국적으로 신의 힘을 빌린 것과 달리, 그리스 문명은 자연 현상을 자연의 틀 안에서 논리적으로 설명하려는 태도를 보였습니다. 이처럼 논리적인 사고가 사회에 뿌리를 내리면 미술과 같은 예술도 이런 사고의 영향을 크게 받게 됩니다. 표현에 대한 비판이 제기되고 그것이 논리적으로 수긍되면 이에 맞춰 표현을 수정하는 태도가 자리 잡게 됩니다.

이를테면 조각가가 바람에 휘날리는 옷을 표현했는데 옷을 만드는 사람이 이상하다고 문제를 제기하면, 조각가는 바람이 천에 끼치는 영향에 대해 좀 더 면밀히 관찰하게 되고 이에 맞춰 표현을 수정하게 됩니다. 이런 식으로 비판→수정→비판→수정의 과정이 반복되면, 표현은 점점 더 사실적이고 합리적인 방향으로 발전하게 됩니다. 논쟁을 좋아하고 논리학을 발달시킨 그리스에서 미술은 이런 끝없는 비판과 수정의 문화에 노출되어 사실주의 표현의 진화를 이룰 수 있었습니다.

우주에는 필연의 법칙이 존재한다는 것, 그리고
필연이기에 논리적으로 설명이 가능하다는 것,
그것이 그리스인의 생각이었습니다.

「테베의 지도자 멘투엠헤트」
화강암, 높이 134.6cm, 기원전 650년경,
카이로 이집트 박물관

「뉴욕 쿠로스」
대리석, 높이 194.6cm, 기원전 590∼580년경,
뉴욕 메트로폴리탄 박물관

고대 그리스에서 조각으로 가장 많이 사용된 재료는 브론즈와 대리석입니다. 그리스인들은 브론즈와 대리석을 이용해 매우 사실적인 인체의 형상을 만들었습니다. 오늘날 그리스 조각으로 널리 알려진 작품의 대부분은 로마 시대에 만들어진 대리석 모각입니다. 그리스의 원작은 다수가 망실되고 없습니다.

그리스인들이 대리석으로 본격적인 인체 입상을 만들기 시작한 것은 이집트와 메소포타미아 조각의 영향을 적극적으로 받아들인 기원전 7세기 중엽 무렵부터였습니다. 그리스인들은 이집트의 석조 기술을 그대로 전수받아 이집트 조각처럼 딱딱하고 기둥 같은 인체 입상을 만들었습니다. 이런 경직된 인체 형상에서 진짜 사람이 서 있는 듯한 인체 형상으로 완벽하게 탈바꿈하는 데 걸린 시간이 200여 년입니다.

이 기간 동안 다른 어느 고대 문명에서도 보기 어려운 형상의 진화가 빠른 속도로 일어나 기원전 5세기 중엽이 되면 그리스의 사실주의는 그야말로 만개하게 됩니다. 이집트 조각에서 보듯 동시에 힘이 들어가 있던 두 발 가운데 한 곳에 무게중심이 실려 자연스러운 동작이 나오고, 풍선 같던 근육이 보디빌더의 근육처럼 탄력을 갖게 됩니다. 그 과정을 지켜보는 것은 마치 한 편의 위대한 성장 드라마를 보는 것 같습니다. 나아가 돌이 사람이 되는 신화의 이야기를 눈으로 직접 보는 것 같은 감흥이 일게 됩니다.

기원전 6세기 초에 만들어진 「뉴욕 쿠로스」(쿠로스는 '소년' 혹은 '청년'을 뜻하는 그리스어로, 특히 고대 아르카익기(기원전 7~6세기)에 만들어진 젊은 남성의 누드 입상을 가리킵니다)를 기원전 7세기에 만들어진 고대 이집트 조각 「테베의 지도자 멘투엠헤트」와 비교해 보면, 그 자세가 거의 똑같은 것을 확인할 수 있습니다. 둘 다 왼발을 앞으로 뻗었고 양팔은 몸에 바짝 붙였습니다. 표현상의 차이가

「아나비소스의 쿠로스」
대리석, 높이 194cm, 기원전 530년경,
아테네 국립 고고학 박물관

「크리티오스의 소년」
대리석, 116.7cm, 기원전 480년경,
아테네 아크로폴리스 박물관

있다면 이집트 조각은 팔과 몸 사이, 다리와 다리 사이의 돌을 다 깎아내지 않았는데 반해 그리스 조각은 이를 다 깎아냈다는 것입니다. 기원전 7세기~6세기 그리스 조각이 이집트 조각의 영향을 크게 받았음을 실증적으로 보여주는 사례입니다.

「뉴욕 쿠로스」가 지닌 그리스 조각의 경직된 자세는 기원전 6세기 후반에 들어서도 크게 변하지 않았습니다. 하지만 이 시기에 만들어진 「아나비소스의 쿠로스」를 보면 「뉴욕 쿠로스」에 비해 몸의 비례가 더 자연스럽고 보디라인이 부드러워 좀 더 살아 있는 사람 같다는 인상을 줍니다. 하지만 근육 자체는 실제 형태와 거리가 있고 전체적으로 풍선처럼 부풀어 있습니다. 아직 해부학적인 표현에 한계가 많음을 알 수 있습니다.

여기서 기원전 5세기 초의 조각 「크리티오스의 소년」으로 가면 이제 살아 있는 사람의 몸을 보는 것 같습니다. 몸의 구조, 근육, 자세 등이 실제 인간과 거의 흡사하게 표현되어 있습니다. 아직 불완전하기는 하지만, 흔히 '콘트라포스토'라고 부르는, 한쪽 다리에 체중을 실어 다른 쪽 다리를 편안히 놓는 자세가 엿보입니다.

그리스인들은 이집트의 석조 기술을
전수받아 처음에는 이집트 조각처럼 딱딱하고
기둥 같은 인체 입상을 만들었습니다.
이런 경직된 인체 형상에서 진짜 사람이 서 있는
듯한 모습으로 완벽하게 탈바꿈하는 데
걸린 시간이 200여 년입니다.

「도리포로스」(로마시대의 모각)
폴리클레이토스, 대리석, 높이 200cm,
나폴리 국립 고고학 박물관

고전기의 전성기인 기원전 5세기 중후반에 만들어진 폴리클레이토스의 「도리포로스(창을 든 사람)」(로마시대의 모각)는 「크리티오스의 소년」이 지닌 마지막 부자연스러움을 다 떨치고 자연스러운 인체의 동작을 보여줍니다. 진정한 의미에서 사람의 동작을 완벽하게 포착한 조각이 탄생한 것입니다. 이렇게 그리스 조각은 '잠자는 숲속의 공주가 깨어나듯' 인류 역사상 처음으로 완벽한 사실주의적 표현을 완성하게 됩니다.

대부분의 다른 고대 문명에서는 미술이 이런 급속한 진화의 발자취를 보여주지 않았습니다. 그보다는 지배 이념에 충실히 봉사하는 규범적인 양식으로 자리를 잡았습니다. 이들 문명에서는 표현을 얼마나 사실에 가깝게 할 것이냐 그리고 그것이 자연 현상이나 원리에 비춰 논리적으로 얼마나 적합하느냐 하는 문제보다 지배 이념을 어떻게 효과적으로 반영할 것이냐, 또 이를 위해 정해진 양식을 얼마나 제대로 계승하고 있느냐 하는 문제가 더 중요한 관심사였습니다. 그러다 보니 자연스레 양식의 변화가 크지 않고, 자연 현상을 잘 관찰해 합리적으로 표현하는 것은 부차적인 관심사가 되어버렸습니다. 이렇게 정형화된 양식을 추구하는 미술은 비판에 대해 경직된 태도를 보이고 표현에 대한 비판도 지배 이념에 대한 비판으로 받아들여 엄격한 제제를 가하는 경우가 많습니다. 그리스가 다른 문명과 달리 사실주의 미술을 고도로 발달시키게 된 이면에는 다른 고대 문명과는 다른 이런 문화적인 차이가 존재했습니다.

둘째, 그리스 문명이 다른 문명에 비해 개인의 자유와 자율성을 중시했기 때문이라고 할 수 있습니다.

역사학자 에드워드 맥널 번즈에 따르면, 주변 고대 오리엔트 문명이 절대주의,

초자연주의, 교권주의, 집단에 대한 개인의 종속 등에 압도되었던 반면, 그리스 문명, 특히 아테네 문명은 자유, 낙관주의, 세속주의, 합리주의, 개인의 존엄성에 대한 높은 존중을 보여주었다고 합니다. 이런 차이는 개인의 자유와 자율성에 대한 인식과 태도의 차이로 이어질 수밖에 없었습니다.

그리스어로 자유를 뜻하는 '엘레우테리아eleutheria'가 다른 어떤 고대 오리엔트의 언어로도 번역이 되지 않는다는 점에서 우리는 그리스인들의 남달랐던 자유 의식을 더듬어볼 수 있습니다. 자유라는 단어가 없었다는 것은 그런 관념이 제대로 형성되어 있지 않았음을 의미합니다. 개인의 자유를 충분히 누리지 못하는 사회에서 그런 관념이 발달할 수는 없었겠지요. 전제적인 고대 오리엔트 문명에서 파라오나 왕을 제외하고는 귀족이라 하더라도 개인의 자유를 주장할 수 없었습니다. 그들에게는 시민적 자유가 없었습니다. 하지만 그리스에서는 다수결에 따른 시민적 복종이 아닌 한, 시민은 누구도 자기 의사에 반해 남에게 복종할 이유가 없었습니다. 이처럼 개인에게 전적인 자유와 자율적 판단의 능력이 주어졌기 때문에 그리스 미술인들 또한 자신의 자유와 자율적 판단에 따라 사물을 비판적으로 바라보고 합리적으로 표현할 수 있었습니다. 사실 개인의 자유는 진정한 논쟁을 가능하게 하는 가장 기본적인 전제입니다. 개인의 자유가 허용되어야 진정한 비판과 수정이 가능해집니다. 미술에서도 이는 마찬가지입니다. 이런 문화를 토대로 그리스 미술은 사실주의의 길을 열어갈 수 있었습니다.

셋째, 그리스 문명이 현세적이었기 때문이라고 할 수 있습니다.
현세적인 가치체계는 그만큼 현실주의적인 태도를 불러옵니다. 이는 미술에서

사실주의의 발달을 견인합니다. 구체적인 사실과 근거, 그에 대한 합리적인 판단을 추구하니 미술 또한 관념이나 추상을 멀리하고 구체적인 대상을 토대로 사실적이고 합리적인 표현을 발달시키게 됩니다.

그리스 문명의 현세성은 종교 대신 정치가 사회 규범의 최후 보루였다는 데서 잘 나타납니다. 대부분의 고대 문명에서 사회 규범의 최후 보루는 종교입니다. 선악을 규정하는 것이 종교이며 선을 따르면 구원과 보상, 악을 따르면 심판과 징벌을 받는다고 말합니다. 악인이 현세에서는 징벌을 피하고 잘살 수 있을지 몰라도 죽어서는 반드시 처벌을 받으니 누구도 종교가 말하는 궁극적인 규범을 절대 무시해서는 안 됩니다. 이 규범은 절대자 혹은 절대적인 섭리에서 온 것이므로 인간이 이에 대해 이의를 제기하거나 수정을 하려고 해서도 안 됩니다. 인간이 할 일은 이 규범을 무조건 따르고 복종하는 것밖에 없습니다. 흥미로운 사실은, 종교가 말하는 이 절대 규범이 사실은 당대 지배계급의 이해와 지배 이념을 적극적으로 반영하고 있다는 것입니다.

종교적 규범의 절대성은 천국과 지옥의 존재에서 잘 나타납니다. 대부분의 발달한 종교에서는 천국과 지옥이 존재한다고 말합니다. 하지만 그리스의 올림포스 종교에는 천국과 지옥이 따로 없었습니다. 죽은 사람은 선하거나 악하거나 모두 하데스가 다스리는 지하세계에 갑니다. 그러니까 고대 그리스에서는 죽어서 천국 가기 위해, 혹은 징벌을 받지 않기 위해 착한 일을 할 필요는 없었던 것입니다. 그리스 시민들이 법과 질서를 지킨 것은 그것이 민주적인 절차를 통해 시민들의 합의에 의해 이뤄진 공동체의 계약인데다가 이를 어길 경우 강력한 사회적 제재가 따르기 때문이었습니다.

그리스에서는 이처럼 종교적 규범이 사회 규범의 최후 보루가 아니었습니다.

개인의 권리와 의무를 종국에 결정하는 것은 종교가 아니라 정치였습니다. 이런 현세성을 지닌 그리스인들은 이미지의 표현과 수용에 있어서도 순수하게 그 자체의 아름다움을 즐길 줄 알았습니다. 보이지 않는 신의 섭리나 전통적인 도그마의 지배를 받지 않고 자연 현상을 눈에 보이는 그대로 순수하게 받아들이고 표현하는 데서 아름다움을 찾았습니다.

물론 그리스도 자연 현상이 지닌 이성적 법칙을 의식하고 그 추상성이 지닌 아름다움에 기초해 미를 표현하기도 했습니다. 고전주의 미술에서 말하는 황금비율이니 팔등신 인간상이니 하는 게 그런 것입니다. 그러나 그 추상성은 인간의 이성과 논리에 기초해 있었습니다. 비판에 노출되어 있고 모순이 발견되면 언제든 수정이 가능한 규칙입니다. 그런 합리적인 태도는 미적 취향에 있어 늘 현세적인 가치를 동반합니다. 현세적인 사회일수록 사실적인 표현이 발달할 수밖에 없는 이유입니다.

사실주의, 신마저 의심하다

: 성화의 변화로 보는 사실주의의 쇠락과 부흥 그리고 정착

카라바조, 「의심하는 도마」

『오토 3세의 복음서』 중 「제자들의 발을 씻어주는 그리스도」
작자 미상, 채색필사본 회화, 1000년경

그리스에서 비롯된 사실주의 표현은 로마를 거쳐 서유럽으로 확산됩니다. 그러나 흔히 '암흑시대'라고 불리는 중세에 들어서서는 사실주의 표현이 매우 약해집니다. 중세 때 유럽의 그림들을 보면 삼차원 공간감이 희박하고 인체의 골격과 근육 표현도 사실과 다른 경우가 많습니다. 그로 인해 우리는 그리스 로마의 사실주의 전통이 중세 유럽에서 갑자기 사라진 듯한 느낌을 받게 됩니다.

왜 이렇게 되었을까요? 그것은 분명 문명의 변화와 밀접한 관련이 있을 겁니다. 그리스 문명은 현세적이고 현실주의적이며 인간 중심적이었습니다. 그러나 중세에 들어 유럽에 기독교 문명이 들어서면서 그런 전통이 점차 사라져갔습니다. 기독교는 현세보다는 내세, 인간보다는 신을 우선시하는 종교입니다. 이렇게 유럽의 기독교화와 더불어 고대의 전통이 희미해지면서 서양미술에서 사실주의 표현도 사라져갔습니다.

중세의 이콘(주로 동방교회에서 발달한 예배용 성화상)이나 채색필사본 그림을 보면, 이런 사실을 잘 확인할 수 있습니다. 서기 1000년경에 만들어진 『오토 3세의 복음서』에는 「제자들의 발을 씻어주는 그리스도」라는 그림이 들어 있습니다. 이 그림을 보면 공간이나 명암, 인체 표현에 있어 모든 게 비합리적으로 보입니다.

배경에 그려진 것은 예루살렘 성인데, 성 치고는 너무 작아 수십 명 정도만 들어가도 앉지도 못하고 선 채로 꽉 찰 것 같습니다. 인물들의 살과 근육 표현이 어색해 꼭 고무로 만든 인형 같아 보입니다. 왼쪽에 앉아 있는 사도 베드로의 다리는 형태가 이상해 사람 것이라기보다는 닭다리처럼 보입니다. 그를 가리키며 축복하는 예수님은 목에서 손까지 윤곽선이 하나의 선으로 이어져

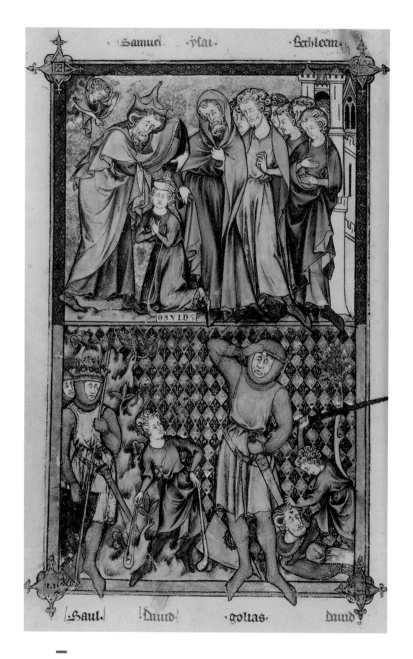

『필리프 르 벨(미남왕 필리프)의 기도서』중
「사무엘에게 기름 부음을 받는 다윗」과 「다윗과 골리앗」
오노레, 채색필사본 그림, 20.5×12.5cm, 1296년경, 파리 프랑스 국립도서관

어깨가 없는 사람 같아 보입니다. 베드로의 발이 담긴 대야는 둥근 것임에도 전혀 둥글어 보이지 않고 양쪽 끝이 뾰족하게 각져 보입니다. 어디를 봐도, 삼차원 공간 표현이나 인체 묘사, 명암 처리 그 어느 것 하나 자연스러움과 정확성을 찾아볼 수 없습니다. 사실주의의 기준에서 보면 아주 이상한 그림이 되어버리고 말았습니다. 이렇게 중세에 들어 유럽에서는 사실주의가 아련한 추억 속으로 사라진 표현 기법이 되어버렸습니다.

중세 회화가 지닌 '사실성에서의 탈피'는 현대의 만화를 생각나게 합니다. 만화는 메시지의 전달이 중요해 만화가는 불필요하다고 생각되는 배경이나 디테일을 과감히 생략합니다. 그뿐만 아니라 수시로 과장, 왜곡, 비약을 서슴지 않습니다. 만화가 이런 특징을 지니게 된 것은 모두 메시지 전달의 효과와 효율을 높이기 위해서입니다. 만약 만화가 구석구석 매우 사실적으로 그려진다면 독자는 메시지를 파악하는 데 애로를 겪어 답답함과 지루함을 느낄 수 있습니다. 중세의 회화는 심원한 종교 메시지의 전달에 모든 가치를 집중한 미술이므로 완벽하게 사실주의적으로 그려지는 것보다 이처럼 만화적으로 그려지는 게 여러 면에서 표현에 유리했습니다.

그런 점에서 중세 회화는 현대의 만화가 지향하는 표현 형식이나 목적의식을 상당 부분 공유할 수밖에 없었다고 하겠습니다. 중세의 화가는 다른 무엇보다 메시지를 얼마나 정확하게, 효율적으로 전달할 수 있는가에 큰 관심을 두었고, 이를 위해 메시지에 집중하지 못하도록 하는 요소들을 과감하게 포기했습니다. 특히 교회에 설치된 그림들은 성경을 읽지 못하는 대다수 신자들에게 기독교의 교리와 설경 말씀을 전하기 위한 것이었기 때문에 그만큼 메시지가 단순명료하게 전달되어야 했습니다.

『필리프 르 벨(미남왕 필리프)의 기도서』 중
「사무엘에게 기름 부음을 받는 다윗」

이런 측면에서 보면 프랑스 화가 오노레가 그린 『필리프 르 벨(미남왕 필리프)의 기도서』 중 「사무엘에게 기름 부음을 받는 다윗」과 「다윗과 골리앗」은 마치 한 편의 만화를 보는 것 같습니다. 오노레는 13세기 말~14세기 초 파리에서 거주하며 프랑스 왕 필리프 4세의 궁정에 봉사했던 화가입니다. 그의 주 장르는 채색필사본 그림이었는데, 『필리프 르 벨의 기도서』가 그 대표작입니다.

한 장의 종이에 그려진 두 개의 그림은 각각 다윗과 관련된 두 가지 사건을 소재로 하고 있습니다. 위의 그림은 목동 다윗이 판관(사사) 사무엘에게 기름 부음을 받는 장면인데, 이는 다윗이 이스라엘의 새 왕이 될 것임을 선포하는 행위입니다. 사무엘은 왕을 세워달라는 백성들의 요구에 못 이겨 사울을 이스라엘의 초대 왕으로 세웠으나 그는 신의 말씀조차 제대로 따르지 않는 위인이었습니다. 사울이 문제가 많다는 게 드러나자 사무엘은 신의 뜻에 따라 이새의 아들 다윗에게 새로 기름을 부었습니다.

그림에서 사무엘은 왼손에 든 병으로 다윗의 머리에 기름을 붓고 오른손을 그의 머리에 얹어 안수를 하고 있습니다. 무릎을 꿇은 다윗은 집안의 막내답게 아주 어린 태가 납니다. 다윗 곁에는 그의 아버지 이새가 지켜 서 있고 그 뒤로 다윗의 나이 많은 형제들이 줄지어 서 있습니다. 작게 그려진 베들레헴 성이 『오토 3세의 복음서』에 나오는 예루살렘 성을 생각나게 합니다. 원근법적 사실성과 해부학적 사실성이 떨어지는 것이 『오토 3세의 복음서』와 많이 닮았습니다.

흥미로운 것은 그림의 인물이 누구인지 알 수 있게 인물들 위에 이름을 써 놓았다는 것입니다. 맨 위편 왼쪽에서 오른쪽으로 '사무엘' '이새' '베들레헴'이라고 써 놓았습니다. 다윗의 무릎 밑에는 사각형 칸을 그려 넣고 거기에 '다윗

「필리프 르 벨(미남왕 필리프)의 기도서」 중 「다윗과 골리앗」

(다비드)'이라고 써 넣었습니다. 이렇게 글로 등장인물과 장소를 지칭해 놓으니 더더욱 만화 같습니다.

아래의 장면에서도 그림 밑에 등장인물의 이름을 다 써 놓았습니다. 왼편부터 순서대로 '사울' '다윗' '골리앗' '다윗'이라고 쓰여 있습니다. 사울이 지켜보는 가운데 다윗이 골리앗에게 돌을 던지고 그 돌에 맞은 골리앗은 결국 쓰러집니다. 오른쪽 구석을 보면 다윗이 다시 한 번 등장해 쓰러진 골리앗의 목을 칼로 따려 합니다.

이렇게 그림의 흐름을 좇아가노라면 흥미진진한 만화 한 편을 보는 듯한 즐거움을 얻게 됩니다. 그런 까닭에 현대의 만화와 비교해 보면 우리는 중세 서양 회화의 목표가 무엇이었는지 좀 더 명료히 알 수 있습니다. 구원과 내세라는 메시지를 전달하는 데 거추장스러운 사실주의는 그만큼 효용성이 떨어지는 조형어법이었지요.

물론 오늘날의 만화가들과 달리 중세의 화가들은 사실적으로 묘사하는 능력 자체를 대부분 상실해 있었습니다. 사실적으로 그릴 줄 알면서도 생략이나 비약, 과장으로 그리는 현대의 만화가들과는 애초부터 달랐지요. 하지만 목표가 유사하니 둘은 결국 유사한 성격의 그림을 그리게 되었습니다.

중세 회화가 지닌 '사실성에서의 탈피'는 현대의 만화를 생각나게 합니다. 중세의 회화는 심원한 종교 메시지의 전달에 모든 가치를 집중한 미술이므로 사실주의보다는 만화적으로 그려지는 게 여러모로 유리했습니다.

「임산부의 자궁 해부도」
레오나르도 다 빈치, 30.5×20cm, 1510년경

이 표현이 되살아난 것은 르네상스 시대에 들어서입니다. 고대 그리스 로마의 문명적 전통이 재발견되면서 사실주의 표현도 되살아납니다. 르네상스의 가장 큰 특징으로 인본주의를 드는데, 이렇듯 인간 중심적인 문명에서 사실주의가 비로소 힘을 얻는 모습을 볼 수 있습니다. 그리스 로마의 인본주의 전통이 대상을 다시금 사실적으로 묘사하는 데 중요한 디딤돌이 되어준 것입니다.

레오나르도 다 빈치의 해부도는 이 무렵 사실주의에 대한 서양화가들의 관심과 집념을 잘 보여 주는 사례입니다. 당시 유럽에서는 사람의 주검을 해부하는 것이 그리 용이한 일은 아니었습니다. 교회는 비판적 사고의 증대가 교회의 세계관에 대한 도전으로 이어지지 않을까 우려했습니다. 해부처럼 철저히 이성적인 관찰을 통해 얻는 지식이 성경의 가르침에 대한 시빗거리를 낳는다면 교회는 좌시할 수 없었지요. 그런 까닭에 의사도 아니면서 열심히 해부를 하던 레오나르도는 교황 레오 10세에게서 수차례 경고를 받고는 결국 연구를 중단할 수밖에 없었습니다. 비록 끝을 보지는 못했지만, 그래도 레오나르도는 교황의 경고까지 받아가면서 나름대로 집요하게 해부를 시도했던 것입니다. 그것은 오로지 사실을 있는 그대로 관찰하고 표현하고자 했던 그의 남다른 집념 때문이었습니다. 철저한 사실주의 정신의 발로였지요.

이렇게 그려진 레오나르도의 해부도 중에는 임산부의 자궁과 태아를 묘사한 것이 있습니다. 자궁을 절개해 태아가 그 안에 들어 있는 모습을 그린 것인데, 일견 자연스러워 보이지만, 자세히 보면 특이한 점을 발견할 수 있습니다. 아이가 자궁에 거꾸로 선 자세가 아니라 바로 선 자세로 들어 있는 것입니다. 이렇게 들어 있을 경우 아이를 낳을 때 머리가 아니라 엉덩이나 다리부터 나오는 골반위(둔위 혹은 역위) 분만을 하게 됩니다. 그런데 이 그림은 실제 임산

「리비아 무녀 습작」
미켈란젤로, 종이에 초크, 28.9×21.4cm, 뉴욕 메트로폴리탄 박물관

부의 몸을 해부해 그린 게 아니라고 합니다. 레오나르도는 임신한 소의 자궁을 절개해 관찰한 뒤 인간을 해부해본 자신의 경험에 기초해 상상으로 이 그림을 그렸다고 합니다. 레오나르도는 모든 포유동물의 생식 시스템이 동일하다고 생각했습니다. 그래서 실제 사망한 임산부를 해부할 기회를 얻지 못하자 자신의 지식과 경험에 기초해 이런 상상의 해부도까지 그렸던 것입니다. 어쨌거나 그는 이런 해부도를 그릴 정도로 이성의 힘에 의지해 과학자 못지않은 관찰과 연구의 노력을 펼쳤습니다.

동시대의 미술가 미켈란젤로 역시 해부 경험이 있었던 것으로 전해집니다. 그가 남긴 해부도는 없지만, 전하는 바에 따르면, 그 역시 인체의 구조를 이해하기 위해 여러 차례 해부를 했다고 합니다. 해부할 시체를 확보하기 위해 시체 안치소를 관장하는 교회의 성직자를 설득하느라 애를 먹었다는 이야기도 전해옵니다.

시스티나 예배당의 천장 벽화「천지창조」를 위해 그가 그린 스케치를 보노라면 그는 분명 해부를 해본 것 같습니다. 그 스케치의 하나인「리비아 무녀 습작」을 볼까요? 근골의 표현이 매우 정확할 뿐 아니라 섬세합니다. 피부로 싸인 외형만 보고는 알 수 없는 세밀한 근육의 모습까지 표현했습니다. 이는 그가 해부를 통해 근육의 위치와 모양을 정확하게 알고 있었기 때문에 가능했던 것입니다. 그래서 여자의 몸을 위한 드로잉임에도 이처럼 매우 발달한 근육을 그리게 되었습니다. 자신이 알고 있는 근육에 대한 지식을 좀 더 분명히 적용해보려고 여자 대신 근육이 잘 발달한 남자를 모델로 세웠다고 합니다.

「의심하는 도마」
카라바조, 캔버스에 유채, 107×146cm, 1601~02년경, 포츠담 신궁전

르네상스 미술에서 되살아난 사실적인 표현은 이후 서양미술의 핵심적인 양식이 됩니다. 그래서 심지어 현세 너머를 지향하는 종교화조차 많은 변화를 겪게 됩니다. 종교화도 갈수록 표현의 사실성을 중시하는 양상을 띠게 된 것이지요. 17세기 바로크 화가 카라바조(1571~1610)의 「의심하는 도마」를 보면 이를 잘 알 수 있습니다.

이 그림은 예수 그리스도가 죽음에서 부활해 제자들을 찾아온 장면을 그린 것입니다. 신약성경의 요한복음에 보면 이런 이야기가 나옵니다.

> 열두 제자 중의 하나로서 디두모라 불리는 도마는 예수께서 오셨을 때에 함께 있지 아니한지라. 다른 제자들이 그에게 이르되 우리가 주를 보았노라 하니, 도마가 이르되 내가 그의 손의 못 자국을 보며, 내 손가락을 그 못 자국에 넣으며, 내 손을 그 옆구리에 넣어 보지 않고는 믿지 아니하겠노라 하니라. 여드레를 지나서 제자들이 다시 집 안에 있을 때에 도마도 함께 있고 문들이 닫혔는데 예수께서 오사 가운데 서서 이르시되 너희에게 평강이 있을지어다 하시고, 도마에게 이르시되 네 손가락을 이리 내밀어 내 손을 보고, 네 손을 내밀어 내 옆구리에 넣어 보라. 그리하여 믿음 없는 자가 되지 말고, 믿는 자가 되라. 도마가 대답하여 이르되 나의 주님이시요, 나의 하나님이시니이다. 예수께서 이르시되, 너는 나를 본 고로 믿느냐. 보지 못하고 믿는 자들은 복되도다 하시니라.(20장 24~29절)

「의심하는 도마」 부분

이 그림은 성경 내용을 토대로 도마가 예수의 옆구리에 손가락을 넣는 장면을 묘사한 것입니다. 살아 있는 사람의 몸으로 손가락이 쑥 들어가니 도마가 얼마나 놀랐는지 이마에 주름이 크게 졌습니다. 예수의 표정은 "그래, 이제야 네가 믿느냐?"라고 말하는 것 같습니다. 이 극적인 장면을 통해 화가는 의심하지 말고 순수한 마음으로 그리스도를 믿자는 신앙의 메시지를 전합니다.

하지만 카라바조는 그렇게 의심이 없는 사람이 아니었습니다. 오히려 모든 대상을 철저히 의심하고 따져 이해하려고 한 사람입니다. 그림에 등장하는 예수의 제자들을 보면 다 평범한 서민의 모습입니다. 예수의 제자라고 하여 중세의 이콘에서 보듯 성스러운 모습이 아닙니다. 힘든 노동에 지쳐 꾀죄죄하고 후줄근해 보입니다. 그 가운데서 가장 오른쪽의 붉은 옷을 입은 제자는 야외에서 오랫동안 햇빛을 받으며 일을 했는지 피부가 까맣게 탔고 잔주름도 많습니다. 앞에 있는 도마는 어깨 쪽 옷이 타져 속이 드러났는데도 꿰매지 않았습니다. 꿰맬 시간이 없을 정도로 각박한 삶을 살고 있습니다. 예수의 옆구리로 들어가는 도마의 오른손 엄지는 손톱에 때가 끼었습니다. 그의 직업이 어부였던 것으로 전하는 만큼 생생한 노동의 흔적을 보여줍니다. 성경에서 제자들이 대부분 많이 배우지 못했고 지위가 높지 않았다고 한 만큼 그에 걸맞게 사실적으로 그린 것입니다.

그러나 이 같은 표현은 당시 많은 성직자들을 분노하게 만들었습니다. 이전의 성화에서는 제자들이 성인聖人인 까닭에 후광도 있고 옷도 말끔하게 입었는데, 카라바조의 그림에는 그런 표현이 전혀 없으니 그림이 속되어도 너무 속되어 보였습니다. 심지어 예수도 후광이 없는데다 평범한 남자의 육체를 지니고 있어 그다지 거룩하게 느껴지지 않습니다. 이렇듯 카라바조는 자신이 관찰

한 사실에 기초해 철저히 사실적인 묘사를 추구했고, 이는 기본적으로 모든 것을 의심하고 따지는 합리주의자의 태도를 보여주는 것이었습니다. 거룩한 성인들을 묘사하면서도 그렇게 의심하고 따지니 보수적인 성직자들에게 카라바조가 좋게 보일 리 없었습니다. 하지만 심지어 종교화를 그릴 때도 합리적인 사실성을 추구하는 것은 이제 시대의 조류가 되고 말았습니다. 르네상스가 재발견한 고대 그리스 로마의 사실주의는 이후 이처럼 서양미술의 핵심적인 양식 전통으로 굳건히 자리매김하게 됩니다.

카라바조의 본명은 미켈란젤로 메리시입니다. 카라바조는 매우 가난하고 어려운 환경에서 성장했습니다. 성격도 다혈질이어서 일찍부터 일탈적인 행동을 많이 했습니다. 그가 화가로서 명성을 얻게 되자 그때부터 전과 기록이 잘 보존되어 1600년 이후 14건 이상의 전과가 있었다는 사실을 알 수 있습니다. 허가 없이 칼과 단검, 권총을 차고 다니다가 체포된 적이 있고, 지나가는 사람을 몽둥이로 때려 고소를 당하기도 했습니다. 선술집에서 점원 얼굴에 접시를 던졌는가 하면 집주인과 분쟁이 생기자 친구들과 함께 그 집 유리창을 다 깨어버린 적도 있습니다. 심지어는 경찰에게 돌을 던져 체포되기도 했습니다. 그의 경제적인 형편은 20대 중반에 많이 나아졌습니다. 1596년 프란체스코 델 몬테 추기경이 그의 그림을 여러 점 구입하고 산 루이지 데이 프란체시의 콘타렐리 예배당에 대형 종교화를 제작, 설치하게 되면서 생활에 여유가 생기기 시작했습니다. 그러나 10년 뒤인 1606년 성공의 정점에서 '그 놈의 혈기'를 못 참아 살인사건을 저지름으로써 결국 로마에서 달아나야 하는 도망자 신세가 됩니다. 그렇게 몰타와 시칠리아 등지를 떠돌다가 39세의 젊은 나이에 객

사하고 말았습니다.

이런 배경으로 미뤄볼 때 그가 그리 고상한 스타일의 예술가가 아니었을 것이라는 사실은 누구나 짐작할 수 있는 부분입니다. 그는 반항심이 강했던 만큼 민중적인 가치를 중시했고 구체적이고 사실적이며 강렬한 표현을 선호했습니다. 르네상스의 고전적 모델을 따르지 않고 자연에서 직접 배우기를 원했으며, 거룩한 종교화에도 빈민이나 서민의 모습을 사실적으로 그려 넣어 그때까지의 전통과 충돌했습니다. 그로 인해 당대의 많은 심미안들은 그의 작품이 천박하고 품위가 없다고 생각했습니다.

하지만 명암대비의 극적인 효과에 기초한 그의 강렬한 사실주의는 열렬한 추종자들을 낳았습니다. 그의 사실주의가 전해 주는 박진감과 생명감에 숱한 미술가들과 심미안들이 매혹되었습니다. 이렇듯 지지하고 찬사를 보내는 측과 폄훼하고 배척하는 측이 또렷이 나뉘니 그의 그림은 항상 논란에 휩싸일 수밖에 없었습니다.

카라바조는 모든 대상을 철저히 의심하고 따져 이해하려고 했습니다. 성경에서는 제자들을 대부분 많이 배우지도 못하고 지위도 낮은 사람이라고 전합니다. 카라바조는 이런 성경의 진술에 걸맞게 사실적으로 그린 것입니다.

「성모 마리아의 죽음」
카라바조, 캔버스에 유채, 369×245cm, 1604~06, 파리 루브르 박물관

그 논란의 과녁이 된 작품 가운데 하나가 「성모 마리아의 죽음」입니다. 이 그림은 제목이 말해주듯 이제 막 세상을 떠난 성모를 묘사한 작품입니다. 막달라 마리아가 성모의 주검 곁에서 몸을 웅크려 울고 있고, 사도들이 침통한 표정으로 성모의 주검을 내려다봅니다. 성모는 붉은 옷을 입었으며 팔을 옆으로 쭉 내뻗고 있습니다. 인상적인 것은 성모의 배가 꽤 부풀어 있고 발목이 부어 있다는 것입니다. 카라바조가 주검에 대해 많이 연구했음을 알 수 있습니다.

이 작품이 완성되자 성직자들을 중심으로 비판하는 사람들이 생겨났습니다. 성모의 모습이 지나치게 세속적이어서 하나도 거룩해 보이지 않는다는 것이었습니다. 성모의 모델로 창부를 썼다며 힐난하는 사람들마저 생겨났습니다. 카라바조가 전통적인 성모상에서 일탈해 사실적인 묘사를 한 것이 이렇듯 오히려 보수적인 애호가들의 분노를 산 것입니다. 그래서 이 그림은 애초에 걸리기로 한 교회에 걸리지 못하고 만토바의 공작 빈첸초 곤차가가 구입합니다.

동물의 사실주의

나뭇잎 나비의 날개 아랫면

나뭇잎 나비의 날개 윗면

사실주의는 인간만의 전유물이 아닙니다. 동물도 사실주의자가 되곤 합니다. 진화 과정의 의태는 동물도 인간 못지않은 사실주의자임을 잘 보여줍니다. 의태는 동물이 살아남기 위해 혹은 사냥을 잘하기 위해 주변의 환경이나 물체, 다른 동물과 유사한 형태를 띠는 것을 말합니다. 그들은 가장 뛰어난 사실주의자들이라고 할 수 있습니다. 진화 과정에서 의태에 성공해 멸종을 면하는 동물은 사실 얼마 되지 않는다고 합니다.

왼쪽의 사진을 보면 나뭇가지에 잎이 돋아나 있는 것을 볼 수 있습니다. 그러나 자세히 들여다보면 이 잎은 진짜가 아닙니다. 그러면 무엇일까요? 이 나뭇잎의 정체는 나비입니다. 바로 '나뭇잎 나비Kallima inachus'입니다. 나뭇잎 나비는 날개 윗면과 아랫면의 색깔이 다릅니다. 윗면은 매우 화려합니다. 그래서 날아다닐 때는 윗면의 색채와 무늬로 친구와 짝을 찾고 구별합니다. 하지만 나뭇가지에 앉아 쉴 때는 날개를 접어 아랫면의 색깔을 드러내게 되지요. 아랫면의 색채와 무늬는 나뭇잎과 매우 유사합니다. 천적이 보고도 깜빡 속아 잡아먹지 않겠지요. 이렇듯 나뭇잎 나비는 살아남기 위해 천적의 눈을 속이는 사실주의적 진화를 했습니다. 의태는 이런 사실주의적 환영으로 타자의 눈을 속이는 것이 생존과 직결된 능력임을 보여줍니다.

자연에서 의태의 사례는 매우 많습니다. 자벌레geometrid도 천적의 눈을 쉽게 속일 수 있

자작나무(왼쪽)와 버드나무(오른쪽)를 모방하고 있는 후추나방의 애벌레

습니다. 오른쪽 페이지의 사진을 보면 어느 것이 나뭇가지고 어느 것이 자벌레인지 분별하기 쉽지 않습니다. 한참을 들여다보아야 자벌레의 모습이 보입니다.

의태는 영어로 'mimicry'입니다. 영어 'mimicry'는 '모방적인(모방하는)'을 뜻하는 그리스어 '미메티코스mimetikos'에서 왔습니다. 원래는 사람에 대해 쓰이던 말이었으나 19세기 중반부터 사람이 아닌 다른 생명체에 한정해 사용되기 시작했습니다.

의태의 종류는 다양합니다. 자신의 모습을 눈에 잘 띄지 않게 하는 '은폐적隱蔽的 의태'가 있는가 하면 오히려 자신을 눈에 잘 띄게 드러내는 '표지적標識的 의태'도 있습니다. 앞에서 본 나뭇잎나비나 자벌레의 경우 대표적인 은폐적 의태의 사례라고 할 수 있습니다. 은폐적 의태를 하는 동물은 주변 환경이나 대상과 유사한 색채 혹은 형태를 띰으로써 포식자와 먹이를 속일 수 있습니다. 자벌레 외에, 해조류와 비슷한 돌기를 지닌 해마, 자갈이나 작은 돌 틈에 있으면 전혀 눈에 띄지 않는 메뚜기 등이 그 대표적인 사례입니다.

표지적 의태는 독침 등 공격적인 무기를 지닌 동물의 형태나 색채를 모방함으로써 포식자가 의태자에 대한 공격을 주저하게 만드는 의태를 말합니다. 상대로 하여금 경계하게 한다 해서 '경계 의태'라고 하기도 합니다.

타자의 눈을 속일 수 있다면 상황을 나에게 유리하게 바꿀 수 있습니다. 의태에서 보듯 동물들은 천적의 눈을 속여 생존을 도모합니다. 서양문명은 사람의 눈을 현혹해 마음을 사는 사실주의 미술을 발달시켰습니다. 이 전통은 그만큼 감각적이고 유물적입니다. 근대 서양문명이 다른 문명과의 경쟁에서 앞설 수 있었던 데는 이 유물적 조형 전략이 한몫했다고 할 수 있습니다. 사실적인 서양미술을 처음 본 비서구권 사람들은 그 일루전에 크게 감탄했고, 이는 서양문명이 인간의 욕망을 매우 효과적으로 또 강력하게 구현하는 문명이라는 인상을 주었습니다. 물질의 가치가 중시되는 근대화 과정에서 서양문명이 다른 문명에 비해 경쟁에서 유리한 위치에 서는 데 사실주의의 전통이 긴요한 토대가 되어 준 것입니다.

세계의 중심에 설까, 초야에 묻혀 안빈낙도할까

: 문화로 본 동서양 미술의 차이

전기, 「계산포무도」

자, 이번에는 사실주의와는 좀 거리를 둔, 다른 문명의 그림을 보겠습니다. 그리스 로마 문명을 제외하면 그 어느 고대 문명도 인체 형상을 우리가 현실에서 보는 것처럼 사실적으로 묘사하지 않았습니다. 그것은 그리스 미술에 영향을 준 고대 이집트 미술도 마찬가지입니다. 이집트 회화나 조각은 그리스 미술만큼 사실적이지 않습니다. 이집트 사람들은 인체를 보이는 대로가 아닌, 자신들이 알고 있는, 혹은 중시하는 관념대로 묘사하려고 했습니다.

이는 한마디로 이집트 미술이 개념상槪念像에 기초해 발달한 미술임을 의미합니다. 개념상은, 시각적으로는 모순이 되더라도 알고 있는 사실을 명확하게 전달하는 데 중점을 둔 상을 말합니다. 아이들의 그림이나 미개사회 사람들의 그림에서 이런 개념상을 쉽게 볼 수 있습니다. 이를테면 다문 입을 그리는데 이[齒]를 입술과 겹치게 그리는 경우가 한 예이지요. 시각적 사실의 측면에서 보자면 입을 닫고 있으니 이를 그리면 안 되지만, 입술 안에는 분명 이가 있고 입에서 이의 기능은 매우 중요하므로 입술과 이를 함께 그린 것입니다. 입의 구조에 대한 머릿속의 개념이 그대로 상으로 표현된 것이라 할 수 있습니다.

이집트 미술은 이런 개념상의 성격을 강하게 띠고 있습니다. 이른바 '봉합적 묘사 방법'이라고 하는 조형 형식을 발달시켰는데, 봉합적 묘사 방법은 실제로 보이는 것과 모순된다 하더라도 전달하고자 하는 개념을 정확히 드러내기 위해 대상의 부분들을 편의적으로 봉합해 전체를 그리는 것을 말합니다.

여기서 잠깐 동물들의 이미지를 떠올려봅시다. 동물들을 그릴 때 앞면과 옆면, 윗면 가운데 어느 면이 제일 먼저 떠오릅니까? 말을 그린다고 생각해 봅

시다. 말은 일반적으로 옆에서 본 이미지가 가장 먼저 떠오릅니다. 물고기는 어떻습니까? 그것도 옆에서 본 이미지가 먼저 떠오릅니다. 도마뱀을 그려본다면 어떨까요? 이 경우에는 위에서 본 이미지가 제일 먼저 떠오를 것입니다. 이렇듯 동물을 떠올리다보면 제일 먼저 떠오르는 면, 그 동물을 대표하는 면(네 발 달린 동물은 대체로 옆면이 그 동물을 대표하는 면입니다)이 하나씩 있습니다. 우리의 머릿속에 각인된 전형典型으로서의 면입니다.

사람은 어떻습니까? 사람은 동물들과 달리 두 개의 면을 동시에 전형으로 갖고 있습니다. 앞면과 옆면은 모두 인간을 대표하는 면입니다. 인간이 네 발로 지상을 돌아다닐 때는 아마도 다른 대부분의 네 발 동물처럼 옆면이 인간의 전형이었겠지만, 진화해서 두 발로 걸어 다니면서 가슴과 배가 드러나니 앞면이 인간의 전형이 되었습니다. 이런 변화로 인해 부위에 따라서는 어느 쪽은 옆면, 어느 쪽은 앞면이 그 부위의 전형, 곧 대표 면이 되었습니다. 이집트 회화에서 이를 구체적으로 짚어보면, 머리는 측면, 눈은 정면, 가슴은 정면, 발은 측면에서 본 모습이 각 부위의 대표 면입니다. 이집트 사람들은 이 봉합의 패턴을 오랜 세월 유지했습니다.

머리의 경우 한국 사람에게는 정면이 일반적으로 머리를 대표하는 면이지만 유럽이나 중동, 아프리카 사람에게는 측면이 그런 기능을 할 때가 많습니다. 이처럼 측면을 정면 못지않게 중시하는 서양에서는 초상화를 그릴 때 얼굴 측면을 그리는 장르가 따로 발달했는데, 그것을 일러 '프로파일profile'이라고 합니다. 프로파일이라면 옆얼굴이라는 뜻 외에 신문 등에 나오는, 특정 인물에 대한 단평이라는 뜻도 있지요. 이처럼 서양인들에게 한 사람을 요약해 보여 주는 것은 그의 얼굴 정면이 아니라 옆얼굴인 것입니다. 고대 이집트 회화

「코린토스의 소녀」
조지프 라이트, 캔버스에 유채, 106.3×130.8cm, 1782~85년경, 워싱턴 내셔널 갤러리

는 이런 프로파일과 함께 우리 몸 부위의 대표 면들을 한데 봉합해 개념상으로서의 인간 이미지를 그렸습니다. 얼굴은 프로파일이 대표 면이니 옆얼굴을, 가슴과 눈은 정면에서 봤을 때 그 특징이 가장 잘 드러나므로 정면을, 다리나 발은 옆에서 봤을 때 그 특징이 가장 잘 드러나므로 측면을 그린 것이지요.

프로파일의 탄생과 관련해서 재미있는 설화가 있습니다. 고대 그리스의 설화입니다. 『박물지』를 쓴 로마의 플리니우스(Gaius Plinius Secundus, 23~79)가 전하는 이 설화에 따르면 프로파일은 코린토스의 한 소녀가 창안했습니다.
고대 그리스의 코린토스에 한 도공이 살았습니다. 그에게는 딸이 하나 있었는데, 어느 날 그 딸에게 슬픈 일이 닥쳤습니다. 사랑하던 남자가 멀리 타국으로 떠나게 되어 오랫동안 그를 볼 수 없게 된 것입니다. 당시에는 아직 초상화라는 것이 존재하지 않던 시절이었는데, 어떻게 하면 연인의 부재중에도 그의 얼굴을 볼 수 있을까 고민하던 소녀는 갑자기 좋은 아이디어를 하나 떠올리게 됩니다. 남자의 얼굴에 빛을 비춰 그 그림자를 벽에 드리우게 하는 것이었습니다. 그러면 그 그림자의 윤곽을 따라 얼굴을 똑같이 그릴 수 있겠다는 생각이 든 것입니다. 물론 그 얼굴은 옆얼굴이어야 했습니다. 정면 그림자를 따라 그리면 이목구비를 정확히 그릴 수 없으므로 반드시 옆얼굴 그림자를 따라 그려야 했습니다. 이렇게 해서 소녀는 서양 최초의 프로파일, 나아가 초상화를 탄생시키게 되었습니다. 그러니까 서양의 첫 초상화는 앞 얼굴이 아니라 옆얼굴이라는 것입니다.
이야기는 여기서 그치지 않습니다. 딸의 그림을 본 도공 아버지는 딸의 새로운 창안에 감탄했습니다. 그는 이왕이면 딸이 연인의 얼굴을 입체로 보게 하

「장 르 봉의 초상」
작자 미상, 나무에 유채, 60×45cm, 1350년경, 파리 루브르 박물관

겠다는 생각으로 프로파일 이미지를 점토로 성형한 뒤 불에 구워 테라코타 부조를 만들었습니다. 그렇게 해서 또 최초의 초상 부조가 만들어졌습니다. 이 최초의 초상 부조는 코린토스의 님프의 성소에 오랫동안 보관되어 있었으나 로마의 장군 무미우스가 이 도시를 약탈할 때 사라져버렸다고 합니다.

18세기의 영국 화가 조지프 라이트(Joseph Wright, 1734~97)는 이 주제를 아리따운 처녀가 잠자는 남자 곁에서 애무하듯 그림자의 윤곽선을 따라 그리는 모습으로 표현했습니다. 은은한 등불의 빛을 받으며 그림에 몰입해 있는 소녀의 모습이 무척 인상적인 그림입니다.

서양미술사에서 유명한 프로파일 초상화로는 루브르 박물관에 소장되어 있는 작자 미상의 「장 르 봉의 초상」과 우피치 미술관에 소장되어 있는 피에로 델라 프란체스카의 「바티스타 스포르자와 페데리코 다 몬테펠트로」를 꼽을 수 있습니다.

14세기 중반에 제작된 「장 르 봉의 초상」은 프랑스의 선량왕 장 2세(Jean le Bon, 1319~64)를 그린 그림입니다. 독립된 단일 초상화로는 현존하는 프랑스 회화 가운데 가장 오래된 것입니다. 선량왕 장 2세는 백년전쟁 중 1356년 푸아티에 전투에서 에드워드 흑세자에게 패해 영국에 포로로 잡혀갔습니다. 배상금을 다 갚기까지 그를 대신할 인질을 두는 조건으로 풀려났으나, 인질인 아들 루이가 달아나버려 왕은 명예를 지키겠다며 영국으로 되돌아갔습니다. 이 결정에 많은 신하들이 반대했으나 그는 고집을 굽히지 않았다고 합니다. 사보이 궁에 연금된 왕은 1364년 거기서 죽었습니다. 이 프로파일에서 우리가 보게 되는 것은 자신에게 불이익이 와도 고집스레 원칙을 따르는 이의 덤덤한 표정입니다.

「바티스타 스포르자와 페데리코 다 몬테펠트로」
피에로 델라 프란체스카, 나무판에 템페라, 각각 47×33cm, 1472년경, 피렌체 우피치 미술관

성서 주제의 프레스코화를 많이 제작한 15세기 이탈리아 화가 피에로 델라 프란체스카는 우르비노를 다스리던 페데리코 다 몬테펠트로 공작의 부름을 받아 그의 궁정에서 일했습니다. 그때 제작한 이 공작 부부의 초상은 프로파일의 특성을 잘 살려 고요하고 근엄한 분위기를 전해주는 그림입니다.

공작부인인 바티스타 스포르자는, 안타깝게도 아들을 출산한 직후인 1472년에 사망했습니다. 그림은 부인이 사망한 직후 이들 부부의 인연과 덕성을 기념해 그려졌습니다. 서로 마주보는 부부 뒤로 공작의 영지가 평화롭게 펼쳐져 있습니다. 뛰어난 군인이었던 공작은 그을리고 주름진 피부에 점과 사마귀가 돋보여 거칠고 억센 면모를 보여줍니다. 공작은 마상시합 중 그림에서는 보이지 않는 오른쪽 눈을 잃었습니다. 반면 아내의 얼굴은 새하얗고 아무런 잡티가 없이 깨끗합니다. 이는 그녀의 고귀한 신분을 드러내주며 여성적인 면모를 강조하는 표현입니다. 더불어 때 이른 죽음을 연상시키는 특징이기도 하다고 하겠습니다.

측면을 정면 못지않게 중시하는 서양에서는 초상화를 그릴 때 얼굴 측면을 그리는 장르가 따로 발달했는데, 그것을 일러 '프로파일'이라고 합니다. 이처럼 서양인들에게 한 사람을 요약해 보여 주는 것은 그의 얼굴 정면이 아니라 옆얼굴인 것입니다.

늪지로 사냥을 나간 네바문
이집트 고분벽화, 81x81cm, 기원전 1400년경, 런던 영국박물관

여기서 이런 프로파일과 함께 우리 몸 부위의 대표 면들을 한데 봉합해 개념 상으로서의 인간 이미지를 그린 이집트 벽화 하나를 집중적으로 살펴보겠습니다. 영국박물관이 소장한 「늪지로 사냥을 나간 네바문」입니다. 그림의 주인 공은 지금으로부터 3,400여 년 전에 살았던 이집트의 귀족입니다. 주인공을 가만히 뜯어보면, 아니나 다를까, 얼굴과 다리는 측면에서 본 모습이고, 가슴과 눈은 정면에서 본 모습입니다. 해부학적으로는 도저히 불가능한 구성이지만, 앞에서도 말했듯 이 그림뿐 아니라 고대 이집트 벽화 대부분이 이런 식으로 그려졌습니다.

이집트의 이런 표현 방법을 '정면성의 법칙law of frontality'에 따른 표현 방법이라고 하기도 합니다. 인체가 어떤 자세를 취하든 가슴이 항상 정면에서 본 모습으로 그려져 있기에 이렇게 부릅니다.

예외적으로 농부나 무희처럼 낮은 신분의 사람들은 가슴이 옆에서 본 모습으로 그려지기도 합니다. 몸을 움직여 일하는 그들의 처지를 반영합니다. 하지만, 파라오나 고위 관료, 성직자를 그렇게 그리는 경우는 없습니다. 그들은 항상 정면성의 법칙에 따라 가슴이 정면을 향하게 그려집니다. 이런 완고한 법칙의 적용은 규범과 질서의 가치를 환기시키며, 그림의 대상이 된 존재가 영원한 우주 질서의 대변자로 보이게 만듭니다. 법칙은 '모든 사물과 현상의 원인과 결과 사이에 내재하는 보편적이며 필연적인 불변의 관계'를 나타내지요. 정면성의 법칙도 그 보편성과 필연성, 불변의 관계를 통해 이집트인들에게 절대성과 영원성에 대한 관념을 또렷이 각인시켜 주었습니다. 그런 점에서 '정면성의 법칙'과 같은 영원한 법칙을 육화한 이집트의 파라오와 귀족, 성직자는 내세에서도 영원히 살 존재라 하겠습니다. 정면성의 법칙은 그렇게 영원성에

「계산포무도」
전기, 종이에 먹, 24.5×150cm, 1849, 국립중앙박물관

대한 이집트인들의 관심을 반영합니다.

이집트 미술이 이렇듯 개념상을 표현한 미술이라면 한국의 전통 미술을 비롯한 동양미술은 내적 정서나 유현幽玄한 정신세계를 표현한 미술이라고 할 수 있습니다. 그래서 본질적으로 좀 더 추상적인 미술이라 할 수 있습니다. 이때 추상적이라 하는 것은, 화포에 구상적인 형태를 그리지 않는다는 의미가 아니라, 그림의 진정한 주제가 좀 더 추상적인 정서나 정신세계에 있다는 뜻입니다. 우리의 전통 미술은 대상 세계보다 세계에 대한 우리의 정서적 반응과 통찰, 그리고 그 통찰이 가져다주는 광대한 정신의 울림을 드러내는 데 더 큰 조형의 목적이 있었다고 하겠습니다. 그로 인해 서양미술의 사실주의 표현과도 다르고 이집트 미술의 개념상 표현과도 다른 표현 양식을 보여주게 되었습니다.

조선 말기 화가 전기의 문인화 「계산포무도溪山苞茂圖」를 봅시다. 먹으로 그린 그림이라 일단 색채가 없습니다. 푸른빛이 공간 일부에서 설핏 보이는 것 외에는 화가가 색을 칠해 그리려 한 부분일랑 아예 찾아볼 수 없습니다. 여백도 많습니다. 산 위쪽이 하늘로 보이는데, 아무것도 없는 빈 공간이어서 단정할 수는 없지만, 그 여백을 하늘로 보는 게 누가 봐도 자연스러운 '독법'일 겁니다. 아랫부분에 다시 빈 여백이 나오는데, 둑으로 보이는 곳에 갈대 같은 게 울창하게 나 있는 걸로 보아 강물 혹은 냇물이 분명합니다.

이렇듯 우리의 문인화는 '미루어 짐작해서 보게 되는' 그림입니다. 가능한 한 우리 눈으로 본 그대로를 보여 주려 한 서양화와 달리, 우리 전통 회화는 기본적으로 세계에 대한 우리의 관념과 정서를 투사해 보도록 만들어진 그림입

니다. 그로 인해 관객은 대상의 외형에 매이지 않고 그림의 기운을 따라 가슴
에 품은 생각과 느낌을 기탄없이 펼치게 됩니다.

이렇듯 사실성은 서양화보다 떨어져 보이지만, 사실의 굴레에서 벗어나 깊은
철학적, 정신적 세계를 표현하는 데 훨씬 좋은 미술이 우리의 전통 미술입니
다. 같은 서양미술이어도 고전 미술에 비해 정신세계의 표현에 더 무게를 둔
현대미술이 서양 고유의 사실주의 형식에서 과감히 벗어나버린 데서 우리 전
통 회화가 지닌 정신적 특질을 되돌아보게 됩니다.

「계산포무도」의 선을 보면 매우 과감하고 거침이 없습니다. '일필휘지一筆揮之'로
그렸기 때문이지요. 대상 자체가 매우 단순히 묘사되어 세세한 디테일에 매이
지 않으려는 화가의 의지가 또렷이 드러나 있습니다. 디테일에 매이지 않겠다
는 것은 그만큼 표면적 사실성에 구애받지 않겠다는 것이고, 그런 희생의 토
대 위에서 자신이 추구하는 정신의 가치를 선명히 보여 주겠다는 것입니다.
보면 볼수록 화가의 깊은 정신세계가 선명히 다가옵니다. 화가는 다음과 같은
내용의 관지款識를 추사체로 적어 놓았습니다.

외로운 마음으로 계산溪山에 대한 생각이 마구 떠올라 기유년 7월 2일
이 그림을 그리게 되었다.

외로움과 그로 인해 떠올리게 된 계산에 대한 관념과 정서가, '흉중일기胸中逸
氣'가 이끄는 대로 자유롭고 분방하게 표출된 그림이라 하겠습니다. 그만큼 유
현한 정신의 깊이가 느껴지는 그림입니다.

명대 후기의 화가이자 서예가인 동기창은 '경치의 기묘함으로 논한다면 그림

은 경치에 비할 바가 못 되나 필묵의 정묘함으로 얘기하자면 경치가 그림에 못 미친다'고 말했습니다. 이 발언에 대해 미술사학자 한정희 교수는 이렇게 설명합니다.

> 이 짧은 구절은 당시 문인화가들의 회화관을 한마디로 압축한 것으로 의의가 큰 발언이라고 하겠다. 문인화가들은, 그림은 경치를 모방하는 것도 사실성을 추구하는 것도 아니며 오로지 회화로만이 가능한 세계의 표현, 즉 필묵의 미라는 생각을 갖고 있었다. 이런 관점에서 보면 서양의 사실적 회화는 별 가치가 없게 된다. 그래서 당시에 소개된 서양화법이 이들의 외면 속에서 경시되었던 것이다.
>
> _『한국과 중국의 회화』(학고재, 1999)에서

동양의 문인화가들은 이처럼 사실적인 묘사보다 필법과 묵법이 자아내는 미적 효과에 더 관심을 가졌다는 것입니다. 이런 지향성은 궁극적으로 그 조형의 본질을 기를 표출하는 데 두게 했고 대상의 외형이 아닌, 그 이면의 본질을 보도록 이끌었습니다.

미술사학자 유홍준 교수는 조선시대 전기의 화론에 대해 이렇게 이야기합니다.

> 조선 전기의 화론에서는 외형적 묘사를 통한 사실론을 거의 찾아볼 수 없고, 인간의 서정을 발현하면서 정서를 함양하는 일종의 성정론性情論과 천기론天機論이 지배적인 화론이었다. 그러니까 철학적 개념이면서 동시에 문학적 용어인 성정과 천기로 그림의 본령을 밝히려는 태

도다.　　　　　　　　　　　　　　『조선시대 화론 연구』(학고재, 1998)에서

화가들이 객관적인 대상을 정밀하게 묘사하는 데는 큰 관심이 없었고 대상을 통해 일어나는 창작자의 주관적인 감정을 표현하는 데 더 큰 비중을 두었다는 것입니다. 이는 조선 후기에 이르기까지 거의 변함없이 조선시대를 지배해온 대표적인 화론이었다고 유 교수는 말합니다. 다만 조선 후기에 사실론이 대두해 사실주의적인 접근이 이전에 비해 두드러지게 이뤄지면서 조선만의 독창적인 성취를 보여주는데, 이 사실론도 따지고 보면 서양의 순수한 사실주의와는 거리가 있는, 대상에 대한 사실성의 획득 못지않게 천기와 신운神韻의 표현을 중시하는 '전신론傳神論적 사실론'의 형태를 띠고 있었다고 평합니다. 사실적 표현을 추구하더라도 그것 못지않게 정신적, 정서적 세계의 표출 또한 매우 중시했음을 알 수 있습니다.

물론 서양이나 동양이나 미술에 있어 사실 표현과 정신 혹은 내면세계의 표출은 둘 다 중요한 조형 과제였습니다. 어디에 더 중점을 둘 것이냐의 문제인데, 크게 보아 서양은 대상의 사실적 묘사를, 동양은 정신세계의 표출을 각각 더 중시해왔다고 할 수 있겠습니다. 그런 태도가 서양에서는 근대적 합리주의의 발달과 더불어 매우 과학적이고 분석적인 조형 전통을 낳았다면, 동양에서는 유구한 인문학적 전통에 기초한 직관적이고 문학적인 조형 전통을 낳았다고 하겠습니다.

우리 전통 회화의 이런 특징은 사물 자체보다 사물 사이의 관계를 중시하는 동양의 태도와 밀접한 관련이 있습니다. 심리학적인 측면에서 보면, 동양인들

은 서양인들에 비해 관계를 중시하는 경향이 있습니다. 이런 태도는 동양 전래의 미학에도 고스란히 반영되어 있는데, 그런 점에서 동양의 미학은, 링컨의 표현을 빌리자면, 관계의, 관계에 의한, 관계를 위한 것이라고 할 수 있습니다.

그런 점에서 동양인들에게 인간은 다른 인간과 분리되어서는, 혹은 그렇게 순수한 개체로 환원되어서는, 아무런 의미도, 가치도, 존재 이유도 가질 수 없고, 심지어 개념조차 정의될 수 없는 존재입니다. 오로지 다른 개체와의 관계 속에서 비로소 존재하는 자입니다. 인드라망과 같은 관념, 윤회와 같은 관념이 이런 생각에서 나옵니다. 세상 모든 것은 현상으로서는 독립된 개체일지 모르나 본질로서는 전체의 연속일 뿐입니다. 동양인에게 존재한다는 것은 관계 속에서 관계를 이어가는 것입니다.

동양인의 행복에 대한 관념이 '화목한 인간관계를 맺고 조화롭게 사는 것'으로 정리되곤 하는 것은 이 때문입니다. 서양문명의 원류인 고대 그리스의 사람들은 행복을 '자신의 재능을 자유롭게 발현하는 것'으로 보았습니다. 이런 부분에서 관계에 집중하는 문화와 개인에 집중하는 문화의 차이를 엿볼 수 있습니다.

관계에 집중하는 동양인들은 3인칭 시점, 곧 아웃사이더의 시점에 익숙합니다. 반면 서양 사람들은 1인칭 시점, 곧 인사이더의 시점에 익숙합니다. 심리학자 도브 코헨 교수는 이를 이렇게 구분합니다.

> 1인칭 시점 혹은 인사이더 시점이란 내가 생각하고 내가 느끼는 방식으로 세상을 보는 것을 말한다. 3인칭 시점 혹은 아웃사이더 시점이

란 다른 사람이 생각하고 느끼는 방식으로 나도 세상을 보는 것을 말
한다.　_EBS 동과서 제작팀·김명진 지음, 『동과 서』(지식채널, 2012)에서

동양인들은 나보다도 다른 사람이 어떻게 볼까, 다른 사람이 어떻게 생각할까
하는 부분에 더 신경을 쓰는 경향이 있습니다. 다른 사람의 생각을 자신에게
투사하는 것이지요. 그래서 우리나라 사람들은 외국인이 우리에 대해 어떻게
평가할까 하는 부분에 유독 관심이 많습니다. 국제 행사가 열리거나 외국인이
대거 방문하는 일이 있을 때면 매스컴에서 마이크를 들고 달려가 그들이 우리
나라에 대해 어떻게 생각하는지, 우리를 어떻게 바라보는지에 대한 질문을 던
지곤 하는 장면을 흔히 볼 수 있지요.

그러나 서양 사람들은 다른 사람이 어떻게 보는가 하는 것보다는 내가 어떻
게 보는가 하는 부분을 더 중시합니다. 그래서 다른 사람의 눈은 신경 쓰지
않고 자신이 좋다고 생각하는 것을 적극적으로 추구하는 경향이 있습니다.
그만큼 내 생각을 다른 사람에게 투사하기를 좋아합니다. 내가 이런 생각을
갖고 있고 그 생각은 이런 가치가 있으니 다른 사람도 그 가치를 인정할 것이
라고 여깁니다.

그래서 서양미술의 표현 형식은 대체로 미술가가 정복자 혹은 해부학자의 위
치에 서 있는 듯한 느낌을 줍니다. 스스로 세계의 중심이 되어 대상을 해부하
듯이 바라봅니다. 풍경도, 정물도, 심지어 인물도 미술가의 지배 아래 있습니
다. 미술가는 그 모든 사물과 사물의 질서를 자신이 보는 대로, 자신의 관점
에서 재구성합니다. 관객은 미술가가 제시한 프레임 안에 들어가 철저히 미술
가가 보여 주는 것만 보게 됩니다.

그런 반면 한국의 미술가는 스스로 세계의 주변으로 물러나 겸손한 시선으로 대상을 바라보는 경향이 있습니다. 정복자나 해부학자가 아니라 예찬자 혹은 관조자가 되어, 자연과 하나 되는 물아일체의 경험을 표현합니다. 자연이나 사물과의 관계에서 다른 모든 이의 시선과 경험을 의식하지 않을 수 없으니 미술가는 자연을 결코 타자화할 수 없습니다. 자연은 모두를 이어주는 총체이므로 미술가는 그 관계의 의미를 되돌아보게 하는 매개 역할을 하는 데 만족합니다. 그래서 여백을 두거나 표현을 가능한 한 함축적으로 해서 관객이 미술가가 제시한 프레임을 넘어 스스로 자연과 마주하도록 유도합니다.

이렇듯 동양인은, 한국인은, 예부터 대상 자체보다 대상을 넘어 관계에 주목하는 성향을 보여 왔습니다. 그리고 이를 조형적으로 구현하는 데 미술가의 모든 역량을 쏟아부었습니다.

제12강

눈으로
그대를
만지다

: 감각적 아름다움을
극대화한 서양미술

「비너스의 탄생」
부그로, 캔버스에 유채, 300×218cm, 1879, 파리 오르세 미술관

이제 서양미술의 세 가지 주요 특징 가운데 마지막 특징인 감각성에 대해 알아보겠습니다. 서양미술은 감각적인 즐거움을 적극적으로 추구한 미술입니다. 의도적으로 보는 이의 시각을 자극하고, 시각적 쾌감에 기초해 다른 감각적인 즐거움까지 공감각으로 확장해 느끼도록 발달했습니다.

부그로의 「비너스의 탄생」을 통해 그 특징을 살펴보겠습니다. 무엇보다 아름다운 누드가 먼저 눈에 띕니다. 바다에서 태어난 비너스가 조가비 위에서 아리따운 자태를 짓고 있습니다. 요즘 흔히 이야기하는 '에스라인'이 잘 살아 있습니다.

'에스라인'은 영어 단어로 구성된 말이지만 영어권에서는 사용하지 않는, 순수한 한국산 영어 표현이지요. 누구나 알듯 모래시계 혹은 코카콜라 병처럼 허리가 잘록한, 굴곡 있는 여성의 신체 선을 가리키는 말입니다. 미술에서는 이와 관련된 영어 표현으로 '에스커브 S Curve'가 있습니다.

'에스커브'는 고대 그리스 로마의 조각을 이야기할 때 주로 사용되는 개념인데, 사람 몸이 반듯한 'I'자가 아니라 유연한 'S'자에 가깝게 보이는 것을 말합니다. '에스커브'는 앞에서 언급한 콘트라포스토와 관련이 있습니다.

콘트라포스토는 사람이 서서 한쪽 다리에 몸의 하중을 싣는 순간 나타나는 자세이지요. 한쪽 다리에 몸의 하중을 실으면 몸이 그쪽으로 살짝 기울어지게 됩니다. 그와 동시에 무게를 실은 다리 쪽의 골반이 위로 올라가고 그쪽의 어깨는 내려옵니다. 반대로 무게를 싣지 않은 다리 쪽의 골반은 내려가고 그쪽의 어깨가 올라갑니다. 마치 아코디언의 한쪽이 좁혀지고 다른 쪽이 넓혀진 모습과 비슷합니다. 이는 몸의 중심선이 하중이 실린 쪽을 향해 꺾이게 되기

「밀로의 비너스」
작자 미상, 대리석, 높이 250cm, 기원전 2세기, 파리 루브르 박물관

때문입니다. 이때 두부의 중심선은 가슴 부위의 중심선과 반대 방향으로 흐르는 게 일반적인데, 이로 인해 앞에서 봤을 때 대상의 두부, 가슴 부위, 배 부위, 하체의 중심선이 서로 연속적으로 어긋나[contra-, 영어로 counter-] 보입니다.

이런 콘트라포스토의 자세가 좀 더 운동감 있는 형태로 나타나면 중심선의 어긋남이 더욱 눈에 띄고 드라마틱해 보입니다. 그런 자세를 여성이 취하고 있을 경우 잘록한 허리와 넓은 골반 부위로 인해 마치 'S'자를 보는 듯한 급격한 커브가 눈에 도드라지게 되어 이 커브를 '에스커브'라고 부릅니다. 유명한 「밀로의 비너스」가 '에스커브'를 보여주는 대표적인 고대의 조각입니다. 그러므로 부그로의 작품에 등장하는 비너스도 미술사적으로 이야기하면 '에스라인'이 아니라 '에스커브'를 보여 주는 작품이라 하겠습니다.

서양미술은 감각적인 즐거움을
적극적으로 추구한 미술입니다.
의도적으로 보는 이의 시각을 자극하고,
시각적 쾌감에 기초해 다른 감각적인 즐거움까지
공감각으로 확장해 느끼도록 발달했습니다.

「비너스의 탄생」의 부분

다시 부그로의 그림으로 돌아갑시다. 아리따운 비너스의 자태는 맞은편에서, 곧 관객의 시점에서 보아야 가장 매력적으로 보입니다. 그러니까 지금 비너스는 관객을 의식해, 관객을 향해 이렇듯 고혹적인 포즈를 취하고 있는 것입니다. 주위에 바다의 신 트리톤과 님프들, 어린 큐피드들이 있지만, 그 어떤 존재도 비너스의 고려 대상이 아닙니다. 그들이 아닌 다른 이, 바로 관객을 의식해 비너스는 이런 자세를 취하고 있는 것입니다.

물론 엄밀히 말해서 이 자세는 비너스가 취한 게 아니지요. 화가가 그렇게 그려 넣은 것입니다. 그만큼 화가는 관객의 눈을 철저히 의식했습니다. 자세뿐 아니라 비단결 같은 피부와 아름다운 보디라인도 보는 이의 시선을 금세 사로잡습니다.

서양에서는 이처럼 온전히 벌거벗은 인체를 그리는 문화가 발달했습니다. 이런 누드 미술의 전통이 서양미술이 지닌 두드러진 관능성과 감각 지향성을 잘 보여줍니다. 한국에서는 누드 미술이 거의 발달하지 않았습니다. 물론 남녀의 성행위를 그린 춘화는 있습니다. 하지만 춘화는 서양에서도 누드 미술과 별개로 그려졌습니다. 서양에서도 춘화는 남녀노소가 한자리에서 볼 수 있는 그런 그림이 아닙니다. 그와 달리 누드 미술은 남녀노소 누구나 한자리에서 감상할 수 있는, 공식적인 '파인아트'입니다. 도덕의 경계 안에서 감각적인 즐거움을 극도로 추구한 끝에 나온 미술이 누드 미술인 것입니다. 이런 미술이 우리에게는 없었고, 서양에서는 유구하게 발달해왔다는 점에서 서양미술이 지닌, 감각에 대한 뜨거운 열정을 읽을 수 있습니다.

오늘날 누드 미술 하면 대부분 여성 누드를 먼저 떠올립니다. 하지만 고대로

거슬러 올라가면 애초 남성 누드가 누드 미술의 본령이었습니다. 고대 아르카익기(기원전 12세기~5세기)와 고전기 그리스(기원전 5세기~4세기)의 누드 미술은 대부분 남성 누드를 대상으로 했습니다.

고대 그리스인들이 남성 누드상을 집중적으로 제작한 것은, 세계의 주체는 인간이고, 인간 가운데서 가장 완벽한 존재가 성인 남성이라고 믿었기 때문입니다. 온전한 존재인 그는 더할 것도 뺄 것도 없습니다. 그러므로 그를 표현할 때 굳이 옷을 입힐 필요가 없습니다. 오히려 누드로 표현해야 그 온전함을 보다 잘 표현할 수 있다고 보았습니다. 8등신이니 7등신이니 하는 인체 비례론을 거론할 때도 애초에 그 척도가 된 것은 여성이 아니라 남성이었습니다.

반면 여성이 늘 옷을 입은 상태로 표현된 것은 '여자는 불완전한 인간'이기 때문이었습니다. '남성이 되다가 만 인간' 혹은 '거세된 남성'인 여성이 옷을 벗어 그 불완전성을 노출하는 것은 바람직하지 않았습니다. 또 여성의 벌거벗은 몸은 남성을 성적으로 자극해 '자연의 무질서'를 환기시킬 수 있다고 보았습니다. 공공장소에 여성 누드상을 설치하는 것은 문명의 빛을 흐리게 하고 야만의 기운을 불러올 촉매로 기능할 우려가 있다는 것이었습니다.

물론 여성도 간혹 누드로 표현된 경우가 있습니다. 창부나 무희, 비극적인 운명의 희생자들은 그렇게 표현되곤 했습니다. 대부분 사회에서 제대로 보호받지 못하거나 비극적인 희생자가 된 이들로, 그들을 누드로 표현하면 여성의 연약함이 강조되어 그 소외의 표정과 비극성이 좀 더 뚜렷이 부각될 수밖에 없습니다.

이런 여성 누드가 아니라, 여성 신체의 아름다움에 초점을 맞춘 감각적인 여성 누드가 본격적으로 제작되기 시작한 것은 고전기를 지나 헬레니즘기와 로마

시대(기원전 4세기~기원후 2세기)에 들어서입니다. 르네상스 이후 이 전통은 서유럽에 그대로 계승되어 시간이 지날수록 남성 누드보다 여성 누드가 많이 제작되었습니다. 특히 19세기에 이르면 여성 누드에 대한 선호가 극대화됩니다.

물론 이렇게 여성 누드가 늘어났다고 해서 누드 미술에 깔려 있던 고대의 성차별 의식이 해소된 것은 아니었습니다. 여성을 남성과 같이 세계와 문명의 주체로 생각하게 되어 여성 누드를 많이 제작하게 된 것은 아니라는 것입니다. 고대 이래 오랜 세월 남성은 누드로 제작되어도 기본적으로 '보는 자-시각의 주체'로 표현되고 여성은 누드로 제작되면 대체로 '보이는 자-시각의 객체'로 묘사되어 온 데서 그 고집스러운 주체-객체의 구별 의식을 볼 수 있습니다.

그런 까닭에 서양의 여성 누드는 에로티시즘에 대한 남성적 욕구가 예술 속에서 강하게 관철되면서 나타난 그림이라고 할 수 있습니다. 성적 욕망을 미학적으로 즐기려는 태도가 낳은 미술인 것입니다. 물론 그렇게 적극적으로 에로티시즘을 표현하고 추구한다고 해서 사회가 용인할 수 있는 수준을 훌쩍 넘어서서는 곤란했습니다. 그런 만큼 미학적인 가치를 극대화해 정서적인 승화의 경험을 하도록 해야 했습니다. 누드를 통한 고도의 감각적인 추구는 그렇게 이뤄졌습니다.

누드 미술의 전통이
서양미술이 지닌 두드러진 관능성과
감각 지향성을 잘 보여줍니다.

「비너스의 탄생」
카바넬, 캔버스에 유채, 130×225cm, 1863, 파리 오르세 미술관

이번에는 카바넬이 그린 「비너스의 탄생」을 보겠습니다. 이 비너스는 부그로의 비너스와 달리 누운 자세로 태어났습니다. 매우 특이한 자세입니다.

서양미술에서 비너스는 대체로 선 채로 태어납니다. 신화에 따르면, 하늘의 신 우라노스가 그의 아들 크로노스에게 권좌를 빼앗길 때 이 포악한 아들이 아버지의 성기를 잘라 바다에 버렸다고 합니다. 그곳에서 거품이 일어 탄생한 존재가 비너스입니다. 비너스의 그리스어 이름은 아프로디테Aphrodite인데, 아프로디테의 아프로스aphros는 거품을 뜻하는 말입니다.

이 신화에서 인상적인 부분은 바다 자체가 여성의 자궁 역할을 했다는 점입니다. 어머니의 양수와 바다는 이렇게 우리의 연상 속에서 하나로 통일되어 있습니다. 어쨌든 서양화가들은 이 신화에 따라 어머니의 양수, 곧 바다에서 오뚝 선 채 태어나는 비너스의 모습을 즐겨 그렸습니다. 비너스의 발밑에는 바다 거품이나 조가비가 그려집니다. 보통 조가비가 많이 그려지는데, 누운 비너스를 그린 카바넬의 그림에서는 조가비 대신 바다 거품이 그려졌습니다.

이 비너스도 부그로의 비너스가 보여주는 것 못지않게 관객을 의식한 자세를 취하고 있습니다. 허리 아래는 모로 세우고 가슴은 다시 누운 자세로, 거기에 머리를 옆으로 괴고 있으니 모델을 선 당사자의 입장에서는 굉장히 불편한 자세입니다. 그럼에도 불구하고 비너스가 굳이 이런 자세로 있는 것은 관객의 시점에서 가장 아름다운 보디라인을 볼 수 있도록 하기 위함입니다. 확실히 몸의 굴곡이 도드라져 보입니다. 그에 더해 삼단 같은 머리채를 풀어헤치고 눈을 게슴츠레하게 떠 우리를 응시하니 비너스의 관능미가 더욱 극대화되어 보입니다.

이처럼 감각적인 아름다움의 표현에 빈번히 노출되면 관객은 부지불식간 이런

「님프들과 사티로스」
부그로, 캔버스에 유채, 260×180cm, 1873, 매사추세츠 스털링 & 프랜신 클락 미술관

몸매에 대한 선망을 가지게 됩니다. 서양의 누드 미술은 멋진 몸매에 대한 서양인들의 열망을 오래전부터 적극적으로 추동해 왔습니다. 감각적인 아름다움은 보는 이의 욕망을 자극하고, 자극된 욕망은 그 대상을 소유하고자 하는 강한 의지를 갖게 합니다. 그런 점에서 감각성이 두드러진 서양미술은 그만큼 소유욕을 자극하는 미술이라 할 수 있습니다. 여성들은 그림의 여인 같은 몸매를 소유하고 싶어 하고, 남성들은 그런 여인을 소유하고 싶어 하는 소유욕의 연쇄가 일어납니다. 오늘날 서양인들의 몸매는 단순히 생물학적인 요인 외에 분명히 이런 문화적인 요인에도 영향을 받아 형성된 것이라고 생각합니다. 아름다운 몸에 대한 인간의 욕망은 매우 강력한 것이어서 실제로 그 열망은 인체의 형태에 변화를 가져올 수 있습니다. 물론 이는 짧은 시간에 이뤄지는 것은 아닙니다. 하지만 긴 시간을 두고 조사해 보면 분명히 그 증거를 찾을 수 있습니다. 유럽의 한 연구팀이 고대 그리스인들의 유골 각 부위를 측정하고 현대 그리스인들의 신체 각 부위를 측정해 통계를 낸 결과, 고대 그리스인들이 현대 그리스인들에 비해 전체적으로 땅딸한 체형을 갖고 있었다고 합니다. 그에 비해 오늘날의 그리스인들은 서양미술의 이상적인 누드상에 훨씬 가까운 신체 비례를 보여주고 있습니다. 이는 영양 등의 조건 외에 누드 미술처럼 욕망을 자극하는 이미지에 현대 그리스인들이 광범위하게 노출된 것과 밀접한 관련이 있다고 하겠습니다. 감각적 자극과 그로 인한 욕망의 지배가 후대의 신체 비례를 선대의 그것과 다르게 바꿔놓은 것이지요. 신체 크기뿐 아니라 비례 자체가 달라졌다는 게 중요합니다.

우리나라의 신체 통계에서도 이와 유사한, 매우 흥미로운 연구 결과가 나온 적이 있지요. 2000년대의 한국인 20대와 1970년대의 한국인 20대의 신체 계

측 차이를 비교해 보면, 흥미롭게도 키는 2000년대의 한국인 20대가 평균 6센티미터 더 커진 데 반해 얼굴 길이는 오히려 1센티미터 더 줄어들었다고 합니다. 영양으로 인한 차이라면 키가 큰 만큼 얼굴 길이도 길어져야 했을 텐데 얼굴 길이는 오히려 줄어들었다는 것이지요. 그러므로 이런 신체의 변화에는 영양 상태가 좋아진 데 따른 요인 외에 문화적인 요인도 있었다고 볼 수밖에 없고, 이는 필시 서구 미남미녀 이미지의 광범위한 세례로 서구적인 신체 비례에 대한 우리 사회의 동경이 그만큼 강해진 탓이 크다고 하겠습니다.

이처럼 몸에 대한 인간의 욕망은 인체의 비례와 형태에도 영향을 줍니다. 누드 미술을 발달시킨 서양미술은 감각을 긍정함으로써 욕망을 긍정하고, 욕망을 긍정함으로써 인간의 몸조차 적극적으로 욕망의 대상으로 표현하게 된 미술입니다. 그럼으로써 그 욕망의 주체로 하여금 신체 비례상의 변화까지 경험하게 한, 매우 감각적인 미술이라고 할 수 있습니다. 부그로와 카바넬의 비너스는 그 사실을 생생히 전해주는 증표 같은 그림들이라 하겠습니다. 부그로의 여성 누드는 서양 누드미술이 추구해온 감각적 즐거움의 절정에 있는 그림들이라 할 수 있습니다. 호색의 상징인 사티로스들 앞에서 님프들이 고혹적인 자세로 상승하는 모습이나 백옥 같은 피부의 님프들이 사티로스를 붙잡아 샘으로 끌고 가는 모습은 감각의 승리에 대한 화려한 찬가라 하지 않을 수 없습니다.

감 각 의 힘

「산의 님프들」
부그로, 캔버스에 유채, 236×182cm, 1902,
파리 오르세 미술관

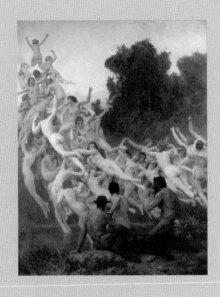

여기서 감각의 힘에 대해 좀 더 파헤쳐 봅시다.

근대 이전의 사회에서는 감각적 즐거움의 추구를 억압하는 경향이 강했습니다. 감각적 욕구를 적극적으로 통제해야 사회의 질서가 유지된다고 보았던 것입니다. 특히 유교 문화가 융성했던 우리 전통 사회가 그러했습니다. '감각의 달인'인 화가들이 비범한 천재로 대접받지 못하고 '환쟁이'로 불리곤 하거나, 미술이 곧잘 잡기로 취급된 데에는 이런 사회적 맥락 또한 영향을 미쳤을 것입니다. 이에 따라 한국인에게 감각적인 것은 전통적으로 가벼운 것, 찰나적인 것, 무의미한 것을 의미하게 되었습니다. 무언가를 감각적으로 처리한다는 것은 노력을 들이지 않고, 혹은 상황에 대한 체계적이고 본질적인 이해 없이 처리하는 것을 뜻하게 되었습니다. 자연히 '감각적'이라는 단어에서는 부정적인 뉘앙스가 풍겨 나오게 되었습니다.

서양에서도 예전에는 감각적 즐거움을 추구하는 것에 대해 경계했습니다. 특히 기독교 세계관이 융성했던 중세에 그러했지요. 기독교의 시각으로 볼 때 감각적인 것을 추구하

는 것은 도덕적 가치를 허무는 일이 될 수 있었습니다. 하지만 르네상스 이후 휴머니즘이 발달하면서 서양 예술가들은 이런 전통적인 세계관과 싸우며 감각적 즐거움을 적극적으로 추구하게 됩니다. 앞에서도 본, 에로틱한 누드 미술이 대표적인 사례입니다. 이로 인해 서양에서는 과거 우리나라에서는 드물었던, 예술이냐 외설이냐를 따지는 논쟁이 자주 벌어졌지요. 물론 요즘 우리 사회에서도 이런 논쟁이 곧잘 벌어지지만요. 이 같은 수용 과정을 거쳐 서양문명은 근대로 올수록 감각의 힘과 중요성에 대해 점점 더 긍정적인 태도를 갖게 됩니다.

감각이 강력한 힘이 될 수 있는 것은, 벼려진 감각은 고도의 지성이나 진배없기 때문입니다. 지성은 활자에 의존한 공부로만 얻어지는 게 아닙니다. 지식의 축적을 넘어 다양한 감각적 경험을 하고 활발한 직감, 직관 활동을 하는 것도 지성을 높이는 데 중요한 역할을 합니다. 감각적 경험이 늘어난다는 것 자체가 지각 경험을 늘리고 직감과 직관의 활동을 확대하는 것입니다.

와인 맛을 분별하는 능력은 관련 서적을 독파한다고 얻어지는 게 아니지요. 무엇보다 와인을 많이 맛봐야 합니다. 좋은 음악과 좋은 미술작품을 이해하고 즐길 줄 아는 능력도 책에 열심히 밑줄을 긋고 공부한다고 얻어지는 게 아닙니다. 그것만으로는 한계가 있지요. 수없이 귀로 들어보고 눈으로 감상해보아야 합니다.

이렇게 대상에 대한 감각 경험을 쌓노라면 대상에 대한 직관과 통찰이 생기고 나름대로 평가할 줄 아는 능력이 생깁니다. 감각을 벼리는 데는 끝이 없습니다. 감각은 면도날보다 더 날카롭게 벼려집니다. 「생활의 달인」 같은 텔레비전 프로그램을 보노라면 그런 사례를 무수히 볼 수 있습니다. 맥주 맛의 달인은 전 세계 수백 종의 맥주 맛을 다 구별해 냅니다. 심지어 여러 가지를 섞어 놓아도 그것이 어느 나라의 무슨 맥주를 섞어 놓은 것인지 정확하게 구별해냅니다. 온도의 달인은 만지기만 해도 그 사물의 온도를 정확하게 알아맞힙니다. 손으로 만지는 것만으로 1도 단위까지 온도 차를 파악해 내는 것을 보면 혀를 내두를 정도입니다. 이렇듯 날카롭게 벼려진 감각의 능력은 우리가 생각하는 것 이상으로 뛰어납니다. 감각이 날카로워질수록 직관과 통찰, 비판의 능력도 향상됩니다.

그런 만큼 감각을 발달시키는 것은 우리 안에 있는 지성을 키우는 것입니다. 지성이 '지각된 것을 정리하고 통일하여, 이를 바탕으로 새로운 인식을 낳게 하는 정신 작용'이라고 한다면, 지성의 작용에 지각과 직관의 역할은 필수적이고, 고도로 발달한 감각은 지각과 직관의 능력을 그만큼 고도화시켜주기 때문입니다.

감각은 지성뿐 아니라 재능도 발달시켜줍니다. 심리학자 조앤 에릭슨은 "재능 있는 아이란 특별히 감각이 예리한 아이"라고 말했습니다. 재능과 감각은 서로 밀접한 관계를 맺고 있어 어떤 감각이 뛰어난지 알게 되면 그 사람의 재능도 쉽게 파악할 수 있습니다. 그러므로 우리의 감각 중 특정 감각이 발달해 있다면 이를 향상시킴으로써 나의 재능을 계발할 필요가 있습니다. 감각의 추구를 긍정해온 서양미술은 그런 점에서 감상자의 감각 능력을 확장하고 재능을 키우는 데 기여해온 미술이라고 할 수 있습니다. 근대 서양 디자인의 발달에는 서양미술의 이런 역할이 큰 몫을 했습니다.

감각과 두뇌의 발달 혹은 뇌 기능의 향상과 관련해서는 다양한 사실이 알려져 있습니다. 갖가지 촉각적 자극은 두뇌 발달에 적잖이 도움이 된다고 합니다. 촉각은 우리 피부에 퍼져 있는데, 피부는 두뇌와 태생적으로 같은 뿌리에서 나온 신체기관이라고 합니다. 그런 까닭에 촉각적 자극을 받으면 그만큼 두뇌도 자극을 받게 됩니다. 아기에게 마사지를 해주는 등 기분 좋은 촉각적 자극을 주면 정서 발달과 두뇌 발달을 동시에 꾀할 수 있고 노인들로 하여금 피아노를 치는 등 손 운동을 통한 촉각적 자극을 받게 하면 치매를 예방하고 뇌의 기능을 개선할 수 있습니다.

독일의 유명한 문인 괴테는 그래서 "손은 밖으로 내민 뇌"라고 말했습니다. 인류의 뇌는 인간이 서서 걷기 시작하고 손으로 무언가를 만들면서 급속히 발달하기 시작했습니다. 특히 의지와 의욕, 창조, 사고를 관장하는 전두엽을 크게 발달시켰습니다. 지금 인간의 전두엽은 뇌 표면적의 3분의 1을 차지해 다른 동물과 큰 차이가 납니다. 이렇게 뇌가 발달하기까지 손과 뇌를 이어준 게 촉각입니다.

그런가 하면 후각은 우리의 기억과 관계를 가질 때가 많습니다. 이를테면 어릴 때 어머니가 해주시던 별미를 즐겨 먹은 경험이 있다면 어른이 되어서도 그 음식의 냄새를 맡으면

절로 어머니를 떠올리게 됩니다. 또 연인이 쓰던 향수 냄새를 맡으면 그 연인과 함께 보냈던 즐겁고 행복했던 시간이 아련히 떠오릅니다.

후각은 이처럼 기억과 관계를 맺고 있습니다. 이는 후각 신경세포가 기억, 감정, 인지와 관련된 뇌의 영역에 연결되어 있기 때문입니다. 그래서 좋은 향기를 맡으면 마음이 편해지고 몸의 면역력이 높아집니다. 중학생을 대상으로 한 한 실험에서는 장미꽃 향기를 1분 정도 맡게 하자 학생들의 집중력과 기억력을 향상시키는 뇌파가 3~4퍼센트 정도 증가한 것을 볼 수 있었다고 합니다. 후각을 발달시키고 향기를 즐기면 그만큼 창의력이 향상됩니다.

미각 또한 뇌를 자극합니다. 그래서 아이들의 미각을 일찍 자극시켜주면 두뇌 발달에 도움이 됩니다. 이유식을 먹일 때 만들어 파는 것보다 엄마가 직접 만들어주는 게 다양한 맛을 느낄 수 있어 두뇌에 좋다고 합니다. 또 달고 기름진 음식은 기분을 전환시켜주고 주의를 집중하게 해주어 많이만 먹지 않으면 정신 건강에 좋다고 합니다. 맛깔나게 차려진 음식은 먹기 전부터 보는 사람의 기분을 금방 전환시켜줍니다.

화가의 눈에 비친 세상에서 가장 찬란한 빛

: 최고로 감각적인 서양미술, 인상파

모네, 「아르장퇴유의 뱃놀이」

「몽마르트르의 물랭 드 라 갈레트」
피에르 오귀스트 르누아르, 캔버스에 유채, 131×175cm, 1876, 파리 오르세 미술관

표현의 측면에서 서양 미술이 적극적으로 감각적 가치를 추구해 얻은 가장 인상적인 성과의 하나는 인상파 미술입니다. 인상파 미술은 시각적 쾌감을 극대화한 미술이라 할 수 있습니다. 찬란한 빛이 화사한 색채의 바다를 낳고 그것이 관객에게 무한한 감각의 환희를 느끼게 합니다. 그 감각의 환희 덕분에 인상파 회화는 서양 회화 가운데 전 세계 대중에게서 가장 사랑 받는 그림이 되었습니다.

마네와 모네, 르누아르, 드가, 피사로, 모리조 등 인상파 화가들이 그려놓은 세계는 항상 밝고 찬란하고 행복합니다. 누가 이 밝음과 행복을 거부할 수 있겠습니까. 인상파의 빛은 그렇게 우리의 눈과 마음을 환하게 밝힙니다. 자연히 인상파 이후의 화가들은 인상파의 유산을 따라 빛과 색채가 지닌 무한한 가능성을 적극적으로 탐구하게 되었습니다. 야수파, 표현주의, 추상파 등 다양한 유파가, 인상파가 해방시킨 색채의 에너지에 기대어 좀 더 전위적인 조형을 추구했습니다.

널리 알려져 있듯 인상파의 환희는 무엇보다 야외의 빛에서 왔습니다. 인상파 화가들은 이전 화가들과 달리 화구를 싸매고 부지런히 야외로 나갔습니다. 그전에는 풍경화도 어두운 실내에서 그렸는데, 인상파 화가들은 직접 야외 현장에서 그렸습니다. 당연히 화면이 과거에 비해 현저히 밝아졌지요. 외광을 적극적으로 추구한 만큼 풍경화는 인상파 화가들이 가장 선호하는 장르가 되었습니다.

인상파 미술은 시각적 쾌감을
극대화한 미술이라 할 수 있습니다.

「아르장퇴유의 뱃놀이」
모네, 캔버스에 유채, 48×75cm, 1872, 파리 오르세 미술관

그럼 여기서 인상파 풍경화를 대표하는 모네의 그림 한 점을 볼까요? 모네는 한때 파리 근교 아르장퇴유에 살았습니다. 아르장퇴유는 파리에 비해 집세와 물가가 싸다는 장점도 있었지만, 무엇보다 공기가 맑고 풍광이 좋았습니다. 모네는 이곳에 살면서 주로 센 강변의 풍경을 화폭에 담았습니다. 맑은 날 잔잔한 물 위에 돛단배가 떠 있는 모습을 자주 그렸습니다. 그 가운데 「아르장퇴유의 뱃놀이」는 당시 파리의 중산층이 꿈꾸던 행복한 여가의 이미지를 잘 묘사한 그림입니다.

돛단배들이 그림 왼편에 한가롭게 떠 있네요. 오른편으로는 강둑과 붉은 건물들이 보입니다. 탁 트인 하늘과 푸른 강물은 보는 이의 마음을 아주 평화롭게 만듭니다. 태양은 밝은 빛을 선사하고, 부드럽게 흘러가는 공기는 주변 사물을 쓰다듬습니다. 그 긍정적인 기운에 힘입은 듯 모네의 붓은 거칠 것 없이 화면을 내달립니다. 붓 길의 폭은 넓고, 간격도 벌어져 있습니다. 흔들리는 수면은 수평의 대담한 붓질로 대충대충 그려져 오히려 분위기가 생생하게 살아납니다. 어쩌면 환각이나 마술에 빠진 것 같기도 합니다. 디테일이 다 뭉개지고 정확한 묘사는 하나도 없는데, 어떻게 이 그림은 볼수록 실감이 나고, 우리 또한 풍성한 감각의 즐거움을 만끽하게 되는 것일까요?

엄밀히 말해 모네는 그가 본 대상을 기록하지 않았습니다. 그가 느낀 감각을 기록했지요. 그는 어느 찬란한 휴일, 요트를 타며 느낀 오감의 만족을 빛과 색채로 표현했습니다. 감각의 경험을 감각적 소재에 실어 감각적으로 표현한 것이지요. 이렇게 인상파 회화는 우리의 감각 경험을 회화로 멋들어지게 표현해 보여주었습니다.

「센 강의 뱃놀이(아스니에르의 센 강)」
르누아르, 캔버스에 유채, 92×71cm, 1879, 런던 내셔널 갤러리

르누아르 또한 유사한 소재의 그림을 그린 적이 있는데요, 「센 강의 뱃놀이」가 그 작품입니다. 배에는 흰 옷을 입은 두 명의 여인이 타고 있습니다. 좀 더 젊어 보이는 여인이 노를 젓고 있고 다른 여인은 책을 읽고 있습니다. 물론 두 사람 가운데 누가 더 나이가 들었는지는 정확히 알 수 없습니다. 빛의 감각을 표현하느라 화가가 터치를 거칠게 구사한 탓에 두 사람의 이목구비가 제대로 드러나지 않았습니다. 그러니 누가 더 연장자인지 알 수가 없지요. 다만 그림이 워낙 환하고 화사하게 표현된 덕분에 두 사람 다 활기차 보이고 그 가운데서도 노를 젓느라 힘을 쓰는 여인이 더 젊어 보입니다.

르누아르는 빛의 효과를 강조하기 위해 물비늘을 자잘한 흰 터치로 표현했습니다. 이를 위해 여인들의 옷에서부터 돛단배, 배경의 건물 일부까지 흰색으로 칠했습니다. 그 흰색 자체의 밝은 느낌을 감안한 것이지만, 무엇보다 흰색이 수면 곳곳에 비쳐 물비늘들이 더욱 밝게 흔들리도록 고려한 것이지요. 그로 인해 우리의 눈은 찬란한 빛 에너지의 세례를 받게 됩니다. 볼수록 감각이 고양되고 기분이 유쾌해지는 그림이 아닐 수 없습니다.

인상파의 그림은 이처럼 감각의 해방을 가져다주었습니다. 이 미술 사조를 기점으로 서양미술은 이전에는 생각지 못했던 감각적 표현을 맹렬하게 추구하게 되는데, 이는 감각의 해방이 가져다준 엄청난 축복이었습니다. 감각의 해방은 서양문명이 다른 문명보다 감각의 표현과 활용에 있어 큰 자유를 누리게 해주었고 결과적으로 문화와 산업의 경쟁력 측면에서 다른 문명들을 압도하도록 뒷받침해주었습니다. 인상파 미술에는 그 승리자의 환희와 여유, 낙관이 짙게 배어 있습니다.

「러브레터」
프라고나르, 캔버스에 유채, 83.2×67cm, 1770년대, 뉴욕 메트로폴리탄 박물관

인상파의 감각적인 표현은 보는 이에게 즉각적인 행복감을 가져다줍니다. 인상파 미술뿐 아니라 감각적인 표현이 두드러진 모든 미술은 보는 이를 더욱 행복하게 하는 경향이 있습니다. 인상파 이전의 로코코 회화도 그렇고 인상파 이후의 야수파 회화도 그렇습니다.

로코코 화가 프라고나르의 그림을 보면 활달하고 빠른 터치와 경쾌한 색채가 인상적입니다. 프라고나르는 불과 네 시간 만에 초상화 한 점을 뚝딱 완성한 적도 있다고 합니다. 프라고나르의 이런 감각적인 표현은 그 경쾌함으로 인해 보는 이들을 매우 즐겁게 합니다.

그의 「러브 레터」를 보면 붓이 매우 빠른 속도로 화포 위를 내달려 아주 발랄한 인상을 줍니다. 커튼과 테이블, 옷의 어두운 부분에는 짙은 갈색빛이 감돌고 있는데, 가만히 살펴보면 처음에 스케치할 때 음영을 표현하기 위해 대충 그려 놓은 것을 끝까지 그대로 놔두었다는 것을 알 수 있습니다. 그러니까 프라고나르는 대상의 밝은 부분만 제 색을 더해 빠른 터치로 완성했습니다.

음영에 기초한 거친 스케치와 그에 따른 재빠른 마무리 표현으로 보아 그가 형태를 잡거나 색을 칠할 때 좌고우면 없이 본능적으로 붓을 휘둘렀다는 사실을 알 수 있습니다. 이런 반사적인 감각은 로코코 화가 가운데서도 유난히 돋보이는 프라고나르의 특징입니다. 이 같이 남다른 감각으로 화포를 종횡하니 그 리듬이 주는 경쾌함에 보는 이들은 금세 막힌 가슴이 뚫리듯 시원하고 후련한 느낌을 얻게 됩니다. 분명 저 러브레터의 수신인은 지금 그림만큼이나 밝고 행복한 정서로 충만할 것입니다.

「창이 열린 실내」
라울 뒤피, 캔버스에 유채, 66×82cm, 1928, 파리 다니엘 말랭그 갤러리

야수파 화가 라울 뒤피의 그림 역시 마찬가지입니다. 뒤피는 화사한 원색에 기초해 유려하고 분방한 필치로 그림을 그렸습니다. 그의 그림은 옷감을 위한 일러스트레이션 같기도 하고 영화 스토리보드를 위한 드로잉 같기도 합니다. 전통적인 유화가 보여주는 밀도 있고 무거운 느낌과는 거리가 멉니다. 뒤피의 그런 감각적 표현이 감상자를 또 즐겁고 행복하게 합니다. 그래서 미국의 유명한 컬렉터 거트루드 스테인은 "뒤피는 즐거움이다Dufy is pleasure"라고 정의한 바 있습니다.

그의 「창이 열린 실내」를 볼까요? 경쾌하기 그지없습니다. 방금까지 세상의 온갖 고민으로 찌들어 있던 사람도 이 그림을 보면 금세 그 고민이 다 달아날 것 같습니다. 화가는 우리를 멋진 휴식으로 초대하고 있습니다. 가운데 테이블에는 흰 꽃이 활짝 피어 우리를 반갑게 맞이하고, 양쪽의 우아한 의자는 우리로 하여금 그 위에 앉도록 유혹합니다. 붉은 카펫이며 아름다운 오렌지색 벽지가 보는 이의 심장에 활력을 불어넣습니다. 이곳에서는 그 어떤 번민도 고뇌도 다 내려놓을 수 있을 것 같습니다. 색채의 하모니와 선들의 밝은 율동이 우리에게 그런 순수한 자유를 선사합니다.

감상이라는 이런 긍정적인 감각의 경험은 우리의 능력을 향상시켜준다고 합니다. 미국의 심리학자 앨리스 이센과 아미르 에레즈에 따르면, 긍정적인 자극에 따른 긍정적인 심리 상태는 사람들에게 동기를 부여하고 창의력을 높여줍니다.

두 사람은 두 그룹으로 나뉜 97명의 대학생을 대상으로 영어 단어의 철자 순서를 바꾸어 다른 단어를 만드는 철자 바꾸기(아나그램) 문제를 냈다고 합니

다. 이런 종류의 문제는 감각이 예리한 사람일수록 풀기 쉽습니다. 이 실험에 참가하기 위해 학생들이 약속 장소에 도착했을 때 한 그룹의 학생들에게는 사탕이 들어 있는 봉지가 선물로 건네졌고, 다른 한 그룹에게는 아무것도 주어지지 않았습니다. 테스트를 받은 두 그룹 가운데 어느 그룹의 성적이 더 좋았을까요? 당연히 사탕 봉지를 받은 그룹이었습니다.

두 사람은 유사한 실험에서 사탕 봉지가 아닌, 재미있는 5분짜리 코미디 영화를 보여주는 방법으로 긍정적인 자극을 주기도 했습니다. 역시 영화를 본 그룹이 영화를 보지 않은 그룹보다 테스트에서 더 좋은 성적을 냈습니다. 긍정적인 자극은 긍정적인 심리 상태를 유발하고 그만큼 창의력을 고무하는 것으로 나타났습니다. 분방한 감각적 표현으로 긍정적인 자극을 주는 미술작품은 감상자에게 그만큼 자신의 잠재력을 성장시킬 기회를 준다고 하겠습니다.

강의를
마치며

이제 마무리를 하겠습니다.

미술은 시각적으로 아름다움을 느끼게 하고 감동을 전해 주는 예술입니다. 모든 문명은 나름의 방식으로 미술을 발달시켰습니다. 그 가운데 서양은 보이는 것을 박진감 넘치게 표현하는 데 많은 관심을 쏟았고, 동양은 보이는 것 너머 대상의 본질과 철리哲理를 표현하는 데 더 큰 관심을 쏟았습니다. 자연히 서양은 투시원근법, 명암법, 해부학적 묘사 등 과학적이고 합리적인 표현을 발달시켰고, 동양은 보이지 않는 신神과 기氣, 운韻을 드러내는 함축적이고 직관적인 표현을 발달시켰습니다.

그런 점에서 서양에서는 프로페셔널리즘이 핵심적인 미술가의 미덕이었다면, 동양에서는 아마추어리즘이 핵심적인 미술가의 미덕이었다고 하겠습니다. (여기서 아마추어리즘이란 치열한 직업의식 없이 취미로 즐기는 '딜레탕티즘'을 이야기하는 게 아니라, 물질적 이득을 목적으로 하지 않고 순수하게 즐김으로써 고도의 정신적 가치를 추구하는 태도를 말합니

다.) 강희안, 이암, 정선, 강세황, 윤두서, 이인상, 김정희 등 문인 출신의 화가들이 우리 전통미술의 발달에 끼친 엄청난 공헌을 생략한다면 우리 미술사는 서술 자체가 어려워질 겁니다.

과학적이고 합리적인 방법으로 사실 묘사를 발달시킨 서양은 작가에게 그만큼 부단한 관찰과 분석, 기술 연마, 투철한 직업정신을 요구했습니다. 반면 함축적이고 직관적인 방법으로 신기神氣 표현을 발달시킨 동양은 작가에게 그만큼 부단한 수양과 성찰, 교양 축적, 고결한 문인정신을 요구했습니다. 동양에서 "시와 글씨, 그림은 하나다" 곧 '시서화일률詩書畵一律'이라고 하거나, "그림에는 문자의 향기[문자향文字香]와 책의 기운[서권기書卷氣]이 있어야 한다"라고 한 것은 이런 전통 때문입니다.

물론 오늘날 우리는 더 이상 서양미술의 가치와 우리 전통 미술의 가치를 일도양단하듯 구분하여 네 것과 내 것으로 나눌 수 없는 시대에 살고 있습니다. 서양미술의 전통과 그 문명적 가치가 우리 안에 깊이 스며들어 때로는 우리 전통 미술을 보는 것보다 서양미술을 보는 게 훨씬 더 친근하게 느껴지는 경우도 있습니다. 이제 우리에게는 서양미술과 전통 미술이 모두 익숙합니다.

그러나 그런 익숙함 속에서 오히려 서양미술의 본질이 무엇인지, 우리 미술의 본질이 무엇인지 모호하게 느껴지는 한편 실상은 둘 다 제대로 알지 못하는 혼란이 발생하곤 합니다. 일찍 외국어를 배운 아이가 모국어와 외국어 둘 다에 지체 현상을 보이는 것처럼 두 미

술에 다 익숙한데 잘 알지는 못하는 애로를 겪곤 합니다. 그러므로 이제 익숙한 것과는 별개로, 이런 혼란스러운 상황에서 벗어나기 위해서라도 우리는 두 미술의 특징을 잘 알아둘 필요가 있습니다. 두 미술에 대한 좀 더 명료한 상을 가질 필요가 있습니다.

그런 점에서 서양에서 규정해 온 시각에 따라 서양미술을 이해하는 것보다 우리 미술, 우리 문화에 비추어 비교문화적 관점에서 이 미술을 보는 것이 서양미술에 대한 이해를 높이는 좋은 방법이 될 수 있습니다. 이는 우리 미술에 대한 이해도 함께 높여 현시점에서 우리에게 가장 효과적인 미술 공부가 될 수 있습니다. 게다가 이런 방법은 동서양의 문화와 문명적 특징까지 아울러 돌아보게 해 우리로 하여금 우리가 추구해야 할 정신적·문화적 가치, 나아가 산업적 가치까지도 우선순위가 어디에 있는지 통찰하게 해 줍니다.

근대와 현대는 분명 서양 문명이 압도한 시기였습니다. 그동안 동양은 서양에 대해 열등감과 열패감을 가질 수밖에 없는 상황과 사건을 많이 겪었습니다. 하지만 우리는 중요한 우리의 가치를 온전히 지켜왔고 또 서양의 가치에도 익숙해져 있는 만큼, 어쩌면 지금 이 시점이 우리가 세계 문화를 앞장서서 이끌어갈 수 있는 절호의 기회일지 모릅니다. K-POP 등 한류의 확산이 이를 잘 말해 주고 있다고 봅니다. 우리 현대미술도 분명 그 풍부한 자산을 잘 활용해 더욱 높이 비상하리라 믿습니다. 삼라만상의 이미지를 손바닥만 한 작은 그림에 담아 수천 점, 수만 점씩 선보이는 강익중의 '비빔밥 미학', 현대

사회의 갈등과 모순에 대한 치유책을 우리 옛 여성들의 삶에서 찾는 김수자의 '바느질 미학', 현대사회의 공허와 소외에 대한 깊은 성찰에서 나온 이우환의 '관계의 미학' 등 우리의 가치와 서양의 가치를 잘 결합한 작가들과 그들의 성취에서 큰 희망을 봅니다.

**이주헌의
서양미술 특강**

우리 시각으로 다시 보는 서양미술

ⓒ이주헌 2014

1판 1쇄 ㅣ 2014년 10월 10일
1판 7쇄 ㅣ 2023년 3월 27일

지 은 이 ㅣ 이주헌
펴 낸 이 ㅣ 김소영
책임편집 ㅣ 손희경
편 집 ㅣ 권한라
디 자 인 ㅣ 이현정
마 케 팅 ㅣ 정민호 이숙재 박치우 한민아 이민경 박진희 정경주 정유선 김수인
제 작 처 ㅣ 한영문화사

펴 낸 곳 ㅣ (주)아트북스
출판등록 ㅣ 2001년 5월 18일 제406-2003-057호
주 소 ㅣ 10881 경기도 파주시 회동길 210
대표전화 ㅣ 031-955-8888
문의전화 ㅣ 031-955-7977(편집부) 031-955-2689(마케팅)
팩 스 ㅣ 031-955-8855
전자우편 ㅣ artbooks21@naver.com
트 위 터 ㅣ @artbooks21
인스타그램 ㅣ @artbooks.pub

ISBN 978-89-6196-179-0 03600

•값은 뒤표지에 있습니다.
•잘못된 책은 구입하신 서점에서 교환해 드립니다.